中 国 画 名 家 册 页 典 藏

清代传世经典册页

（上卷）

中国画名家册页典藏编委会 编

浙江人民美术出版社

图书在版编目（ＣＩＰ）数据

清代传世经典册页. 上卷 / 中国画名家册页典藏编
委会编. -- 杭州 ： 浙江人民美术出版社，2020.12
　（中国画名家册页典藏）
　ISBN 978-7-5340-8320-4

　Ⅰ．①清… Ⅱ．①中… Ⅲ．①中国画－作品集－中国
－清代 Ⅳ．①J222.49

　中国版本图书馆CIP数据核字（2020）第159094号

中国画名家册页典藏丛书编委会

韩亚明　黄秋桃　吴大红

刘　荣　杨海平

责任编辑：杨海平
装帧设计：龚旭萍
责任校对：黄　静
责任印制：陈柏荣

统　　筹：梁丹辰　何经玮　张素婷

中国画名家册页典藏　清代传世经典册页（上卷）

中国画名家册页典藏编委会 编

出版发行　浙江人民美术出版社
　　　　　（杭州市体育场路347号）
网　　址　http://mss.zjcb.com
经　　销　全国各地新华书店
制　　版　浙江海虹彩色印务有限公司
印　　刷　浙江海虹彩色印务有限公司
版　　次　2020年12月第1版
印　　次　2020年12月第1次印刷
开　　本　889mm×1194mm　1/12
印　　张　14
字　　数　146千字
印　　数　0,001-1,500
书　　号　ISBN 978-7-5340-8320-4
定　　价　138.00元

如有印装质量问题，影响阅读，请与出版社营销部联系调换。
联系电话：0571-85105917

图版目录

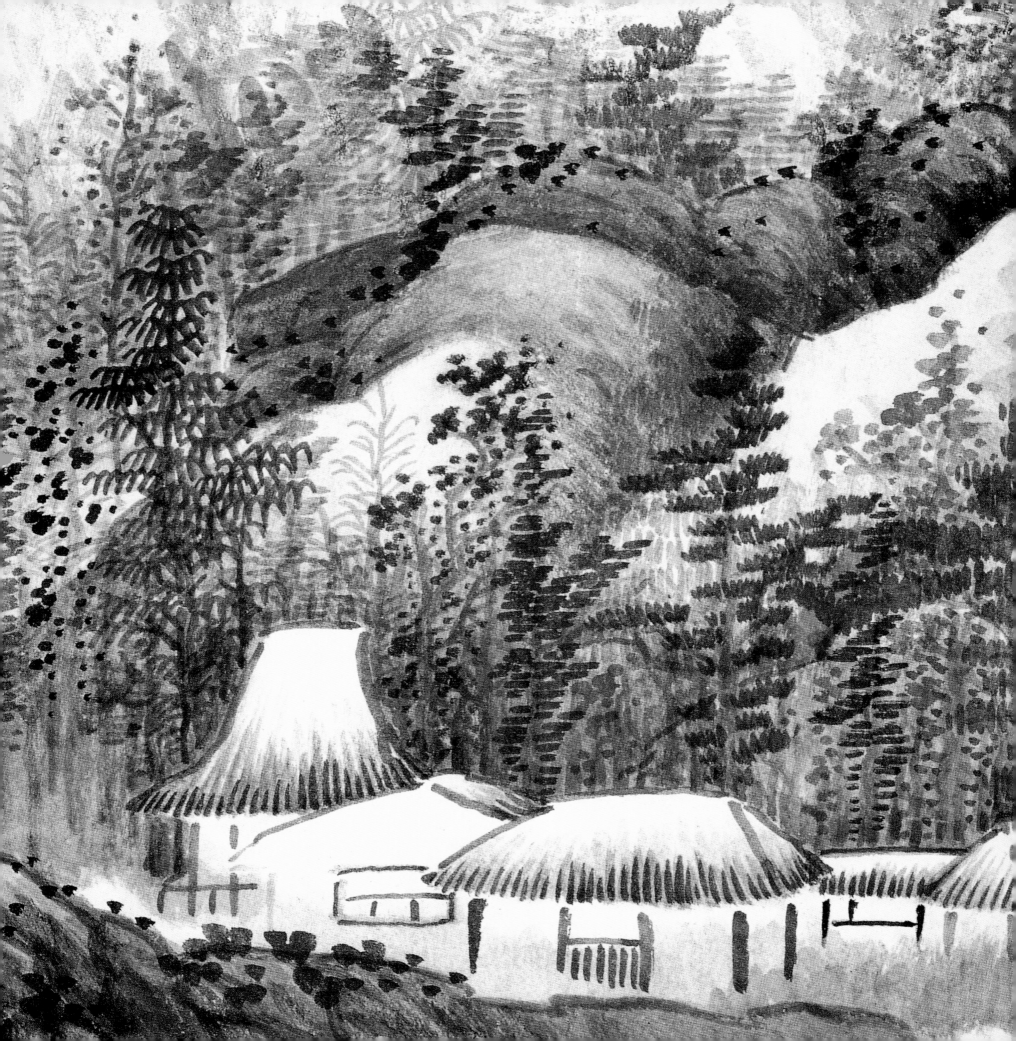

册 页 图 版

戴本孝

戴本孝（1621—1693），清代画家。字务旃，号前休子、鹰阿、鹰阿山樵、天根道人等。安徽和县人。父重，明亡绝食而死。本孝遂以布衣隐居鹰阿山中。性情高旷，工诗善画，精于篆刻，善作枯笔山水，深得元人遗韵。传世作品有《峻岭飞泉》轴、《拟倪瓒十万图》轴、《赠冒青若山水图》册等。

履向山头破　身从画里吟

——明末遗民画家戴本孝略论

韩亚明

新安画派自民国以来，梅花古衲渐江影响犹著，盖得力于黄宾虹先生焉。其余诸杰，尤其鹰阿文献较少，吉光片羽，仅得其概，兹略申论之，以使先德之学而不稍堕也。

明末讲学之风竞起，门户遂开，画风亦然。先是浙派萎顿，吴门大盛，后松江继起，亟称南宗。嘉靖以迄，名手林立，竞尚高简一路，率皆以枯笔称胜。又尚标榜，画派陆离，各张声气。洎乎明季清初，新安画派卓然特立焉。新安一脉，自宋以来，继程、朱之学，风气醇厚，故"先儒大贤比肩接踵，虽僻村陋室，肩圣贤而躬实践者，指盖不胜屈"（赵吉士《新安理学》）。饱学之士，辩难讲学，抨弹政治，故东林、复社，恒多徽人形影。或慷慨赴难，气壮山河；或抱节隐迹，啸咏山林，托之笔墨，抒怀咏志。新安画家，以渐江开其先路，宗尚倪、黄，工诗文，尚品节，与休宁查二瞻、汪无瑞、孙无逸并称四大家，江东之家，以有无定清俗。戴鹰阿、程穆倩风姿卓立，与之同时，以为拱立之势。

戴本孝，字务旃，号鹰阿、鹰阿山樵、鹰阿子、鹰阿山天根樵夫、前休子、迢迢谷老樵、破琴老生、黄水湖渔父、长真璃秀洞天樵夫、太华石屋叟、守砚庵以及碧落精庐主人等。生于明天启元年（1621），卒于清康熙三十二年（1693）。"以文章节义齐名，无惭先德，洵济美也"（《直隶和州志·杂类志》）。戴氏家族移籍和州，乃因远祖仲礼尝随太祖征和州有功，得赐田宅，世袭千户。鹰阿父戴重少习武学文，尝于应试时挟击权奸马士英、阮大铖，为复社成员。清兵南下，屠扬州、嘉定，掠南京，歙人金声、江天一绩溪举兵。戴重与应天巡抚程世昌募义勇二千，于湖州响应。金、江被执，凛然而死。戴重兵败，流矢穿腹。本孝救父匿回和州，隐于鹰阿山梵舍。次年（顺治三年）清兵入闽，隆武帝死。戴重耻于偷生，作绝命诗十五首，绝粒而死，年仅四十五岁。国难家仇，鹰阿刻骨铭心，终生隐痛，难以排解。鹰阿本为邑诸生，自幼攻书画、诗文，雅好集藏晋唐名迹，年十八参与复社吴应箕草《留都防乱公揭》诸生签名义事。家破后，"或负薪穷谷，或佣书村塾，卖文为活，溷迹市屠"。俟守孝期满，浪迹天涯，布衣终生。与之交接者，恒为节高饱学之士，如弘仁、傅山、冒襄、龚贤、孔尚任等。

鹰阿长于诗文，故每每诗画相彰，类多心迹托露，随时事之迁移，转为隐忍悲凉，如："独惭沟壑悲生事"，"江如泪冷深千尺"，"碧落庐前泪已枯"，"秦淮犹恨旧笼烟"，"钟山在何许，烟雨望难齐。天逐返魂鬼，人犹失旦鸡"。在赠冒襄之子青若的山水册长跋中，虽低回隐护，却也铮铮昭然。

鹰阿一生行迹，转如漂萍，每每形之于画，心迹亦随之著于文字。"重卒后，以布衣遨游四方，因涉泰山，走京师，西访周秦古道，登华岳之巅。所览山川云物，奇谲变化，胸中岳岳不可遏抑，即奋笔为图画，作太华分形图十二，所得颇向经奇。是时高隐之士，意气颇放率真，以绘事见长，若徐枋、萧云从、释弘仁辈，皆以意所独构，咸自名家。本孝兼其长，颇为时所推许"（章学诚《和州志》）。

所谓"兼其长"，盖鹰阿之所作，既为游历之真情实感，删繁刈秽，撷英擢秀，复丘壑内营，超然象外。构图奇崛，笔势峻厚，意境高华，虽冷隽而非寂灭，静穆而尚苍浑，独辟蹊径，自创一格。论者每每将他与同时代大家程邃相较。"戴务旃本孝山水擅长枯笔，深得元人气味，大幅罕见，所作卷册、小品，雅与程穆倩笔意相似。盖穆倩务为苍古，脱尽窠臼；鹰阿取法枯淡，饶有韵致，两家各有所长也"（秦祖永《桐阴论画》）。可为的论。从其传世作品看，约分三期。

早期，文献缺乏，盖以临仿元明画家为主，如《仿启南山水图》（1660）。此期随父避乱，参与复社活动，国破家亡，为生

存而奔走四方，虽已有学，然可目为诗人志士而非画家。

中期，具有画史意义之鹰阿方显。特征为奇崛苍古，磊落浑厚。代表作为《赠冒青若山水图》册、《华山图》册、《戴本孝傅山山水》册、《苍松劲节图》、《古木寒鸦图》等。

《赠冒青若山水图》册计八帧，作于康熙七年三月，年四十八岁，时于北京。构图谨严，层次分明，山体严整，笔势圆厚。似从大痴、黄鹤山樵、梅道人、沈周间参化消息。以枯笔为主，勾勒分明，略近叔明，皴擦峻厚，个人风格初显。

《华山图》册计十二帧，为上海博物馆藏。也许是真山的感悟或襟怀气度所致，故风神迥然，精彩迭现，可视为鹰阿平生杰构也。薛翔先生著《新安画派主要画家活动年表》，将此定于康熙七年九月所作，然鹰阿在晚年所作《杜诗山水册》上有题云："余尝入关，三登太华，皆及其巅。"就鹰阿画风之发展而言，《华山图》册所作时间当在康熙十八年，即鹰阿由京赴太原访傅青主之前，康熙八年后之十年间，非晚境之作也。

《苍松劲节图》、《山水图》册，为其六十岁前的作品。笔势愈趋老健苍浑，造景也由奇崛趋于平稳整饬，锋芒内敛，愈加空灵古厚。此期枯笔之运用，若言《赠冒青若山水图》册、《书画合册》、《黄山图》册尚有"元四家"，甚或石田、玄宰、渐江之影子，到此期已全然浑融一片，惟见鹰阿本色也。即便题"仿巨然秋山""仿范华原笔法""仲圭遗法愧不能似"，乃"姑存其意可以"，所谓遗貌取神，师心而不师其迹，惟是而已。

晚期作品以《春山淡霭图》《文殊院》《杜诗山水册》为代表。苍浑简古依旧，而趋明洁幽淡，有若"此景只应天上有"的仙幻之感。此期最值得玩味的是画上题跋，感时伤世之句渐少，而多欲说还休式的超逸和冷寂。如："皆是岁寒侣，何人堪共游。巉岩攀不及，老鹤下高秋。""安得霜雪姿，相依在一处，苦吟播芳风，片石独高据。""清严气乍肃，千岩宋雪影。匪惟扫砚尘，庶足窥心境。"清廷既屋，虽志节坚凝，然复国无望，惟有以画寄情矣。

除此之外，鹰阿自中期以至晚年钤于画上印文以及题跋，颇能反映其画学思想。有与新安同仁以及石涛、龚贤相近者，也有卓然之见解。如印文有"师真山""写心""真山取来""夕佳"等。这些印文的使用并无较明显的时间界限，可见其常用。山水画自松江以迄，虽云"读万卷书，行万里路"，但以南宗为尚，尚法写心，只知其然而不究其所以然。鹰阿与新安画人，每揭橥宋元精神，高标师造化，与师古人、写心相参化，故与之相区别，自出新意。"夕佳"印由渊明诗句"山气日夕佳，飞鸟相与还。此中有真义，欲辩已忘言"典化而来，其意旨在自然之美与人心灵之境相映发之理趣，非食古不化者所能体验之。

魏晋是中国山水画理论的奠基时期，宗炳、王微、谢赫的画论思想规定了山水画之目的，即"畅神而已"。"以一管之笔，拟太虚之体"，"山川以形媚道"，然"大道不言"，惟须澄怀以观之，使"天地运会与人心神智相渐，乃能通变于无穷"。鹰阿之意，师古人可得法，而古人之法得之于造化。惟有澄怀观道，心师造化，方可脱尽古法廉纤之习，而"取意于言象之外"，任其所止，方现笔墨本真。其思入毫芒，诚其时之翘楚矣。

洪世清先生辑注《黄山学人诗选》，惟存一首与鹰阿相关，借之以作结尾。汪允让《次松巢间戴务旃韵却赠》：

但可容杯渡，无烦问浅深。春云仍不染，秋月故相侵。

履向山头破，身从画里吟。孤高同惠远，淡泊是禅心。

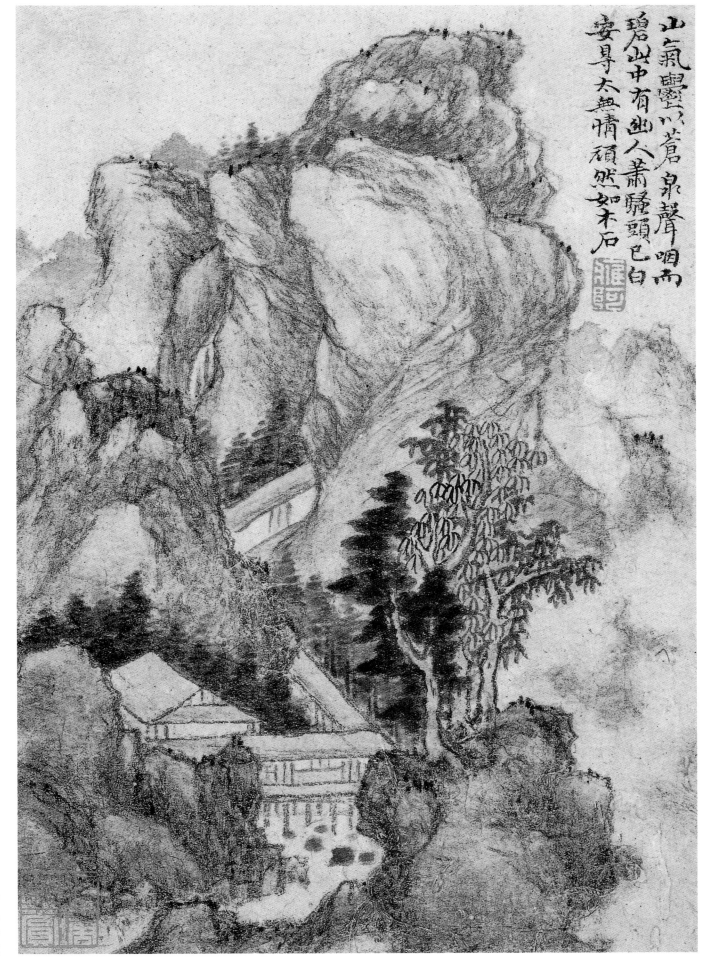

山氣靈以蒼泉聲咽而
碧幽中有幽人蕭騷頭已白
安尋太無情頑然如木石

赠冒青若山水图册之一
纸本设色
19cm×13.1cm
上海博物馆藏

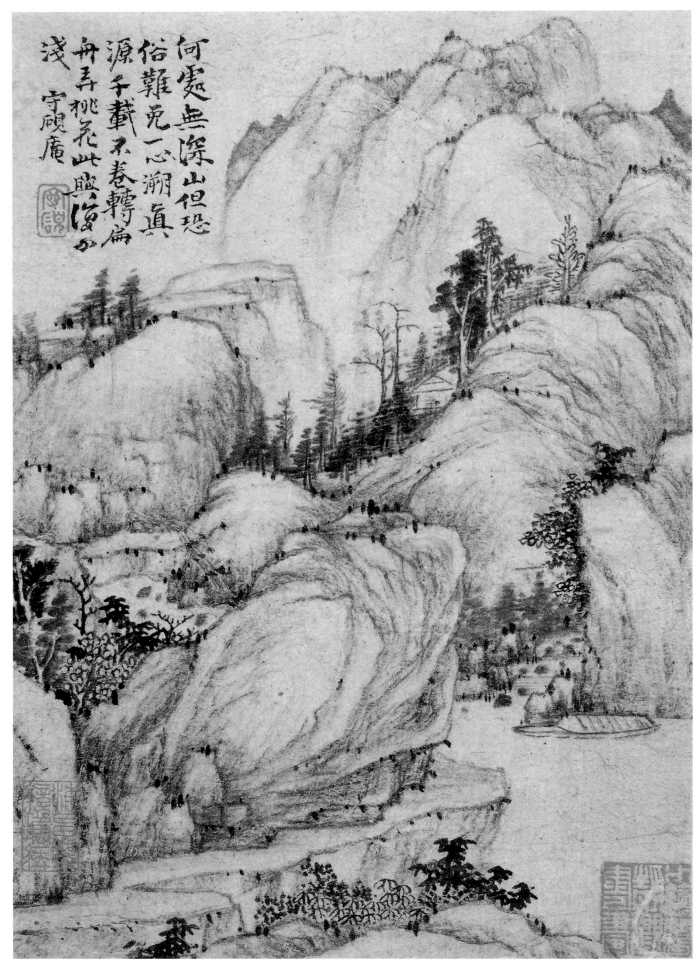

何处无深山但恐
俗难免一念溯真
源手载不卷转编
舟弄桃花此兴演如
浅 守砚庵

赠冒青若山水图册之二
纸本设色
19cm×13.1cm
上海博物馆藏

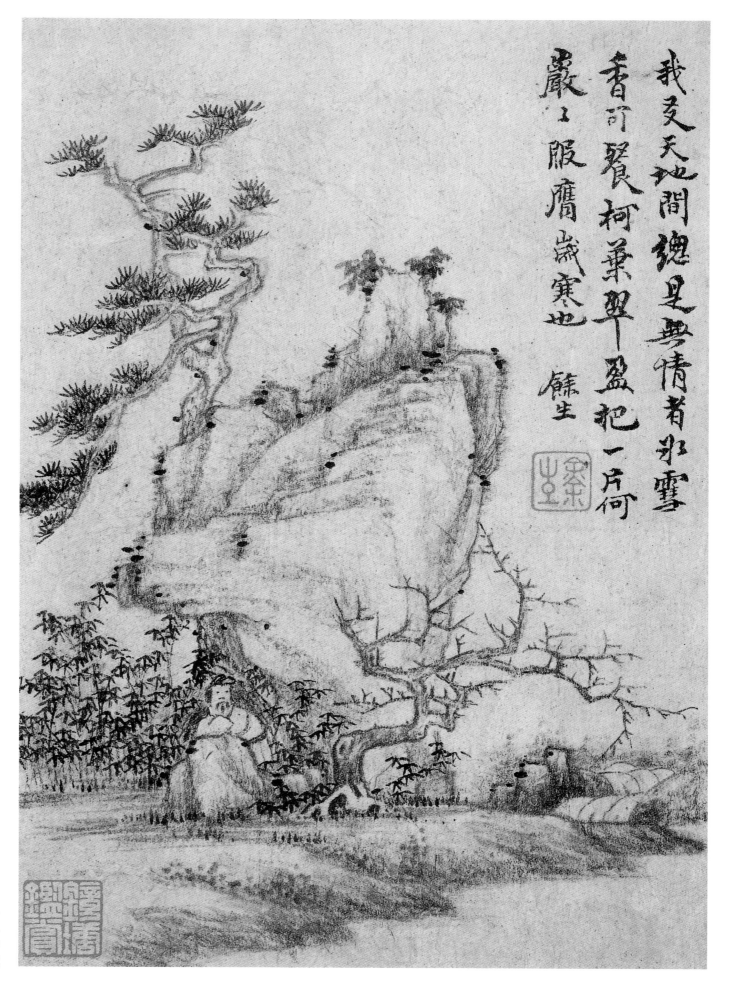

我爱天地間總是無情者北雪
香可醬柯菜翠盈把一片荷
巖上服膺歲寒也 徠生

赠冒青若山水图册之三
纸本设色
19cm×13.1cm
上海博物馆藏

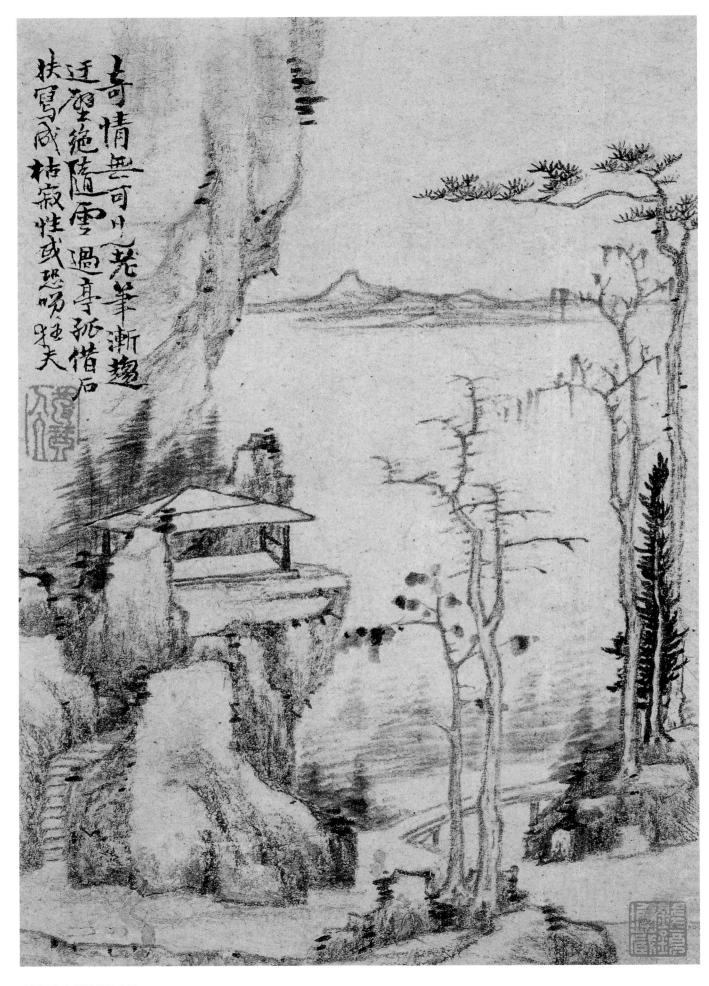

奇情無可卿者筆漸趨
迂壑上絶隨雪過亭孤借石
扶寫咸枯寂性或恐咽狂夫

赠冒青若山水图册之四
纸本设色
19cm×13.1cm
上海博物馆藏

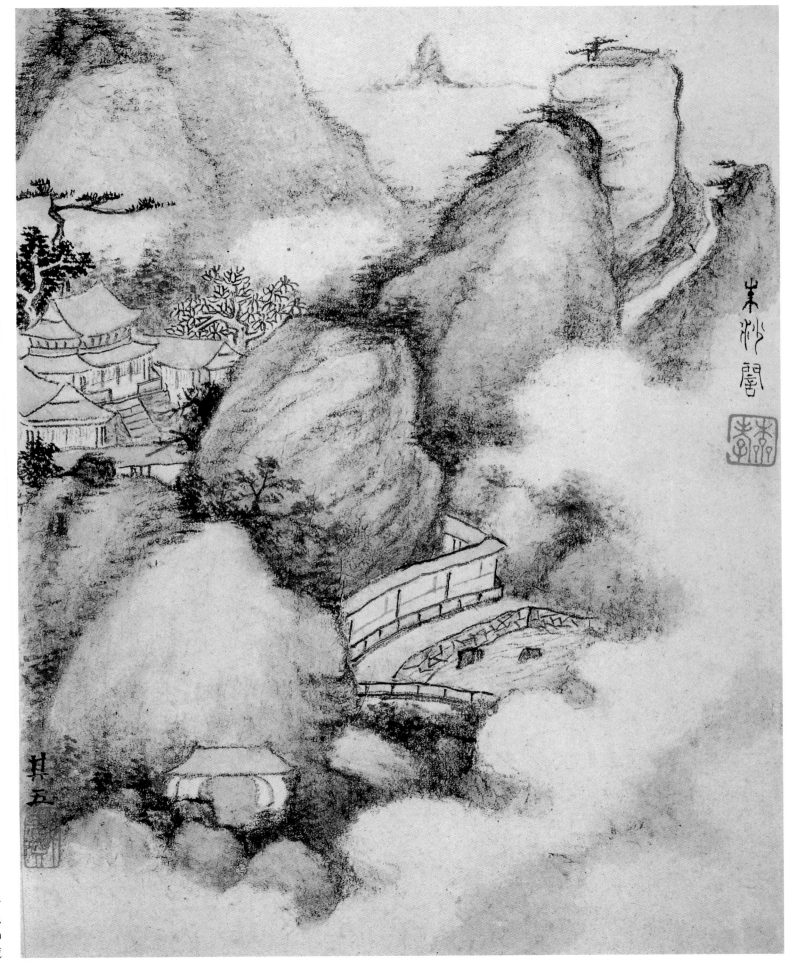

黄山图册之一
纸本设色
21.5cm×17cm
广东省博物馆藏

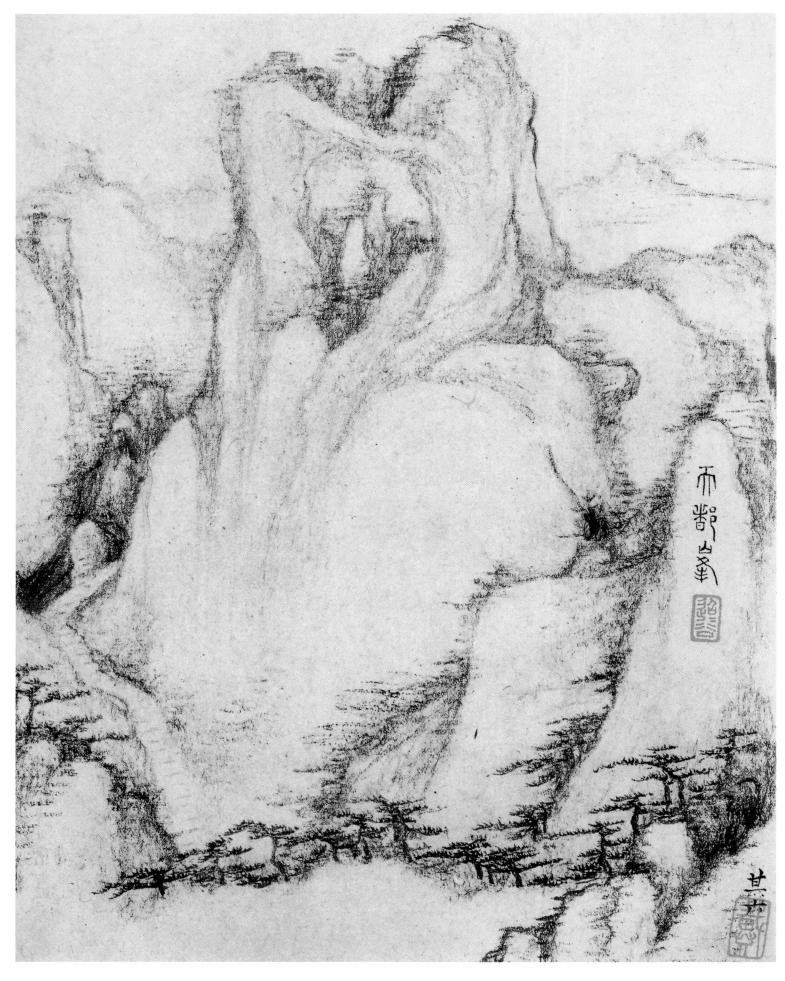

黄山图册之二
纸本设色
21.5cm×17cm
广东省博物馆藏

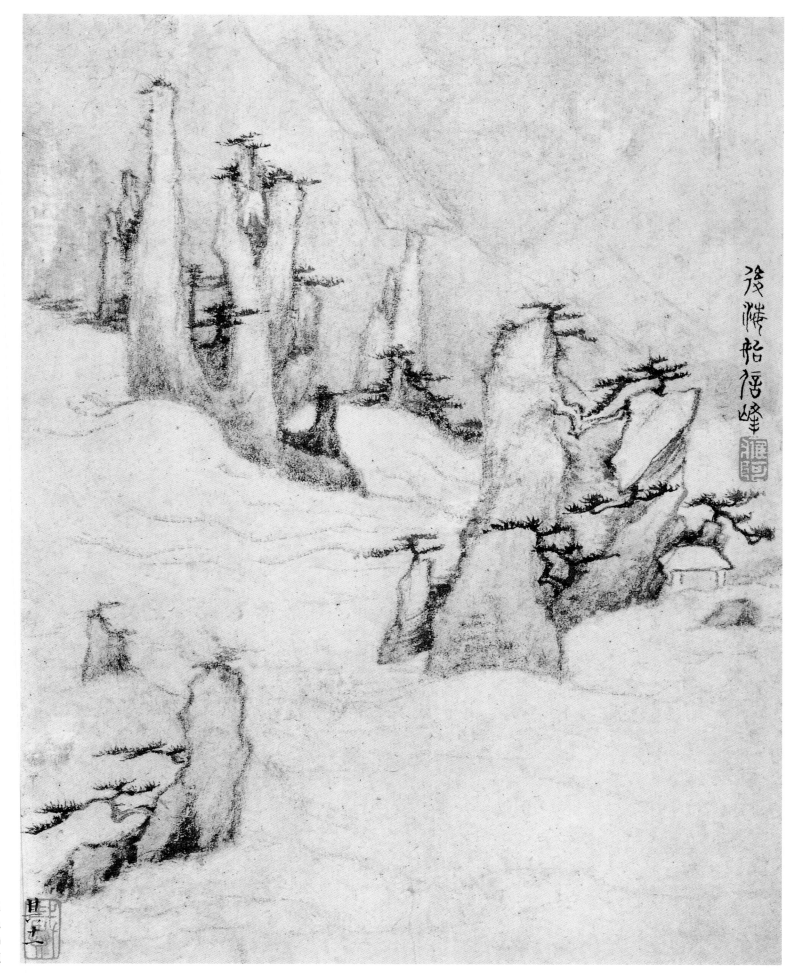

後海始悟峰

黄山图册之三
纸本设色
21.5cm×17cm
广东省博物馆藏

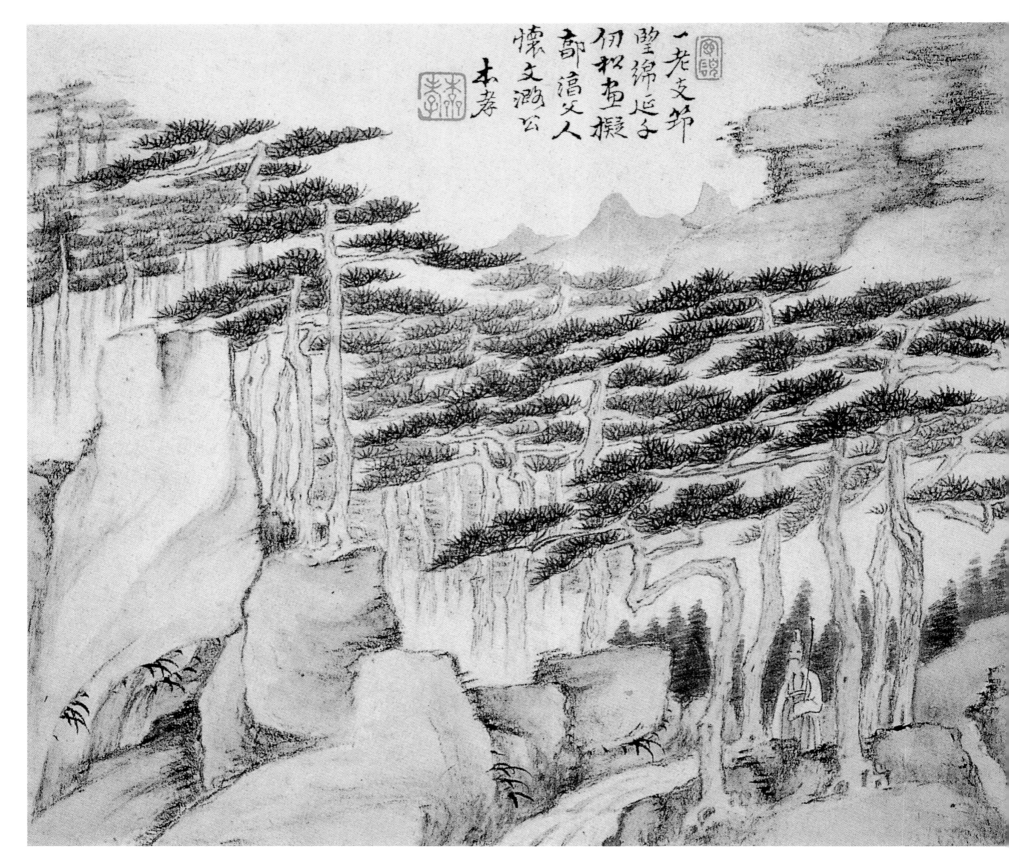

一老文节
望绵延子
伊松画拟
鄗滈文人
怀文澂公
本寿

书画合册之一　纸本设色　20cm×23.2cm　上海博物馆藏

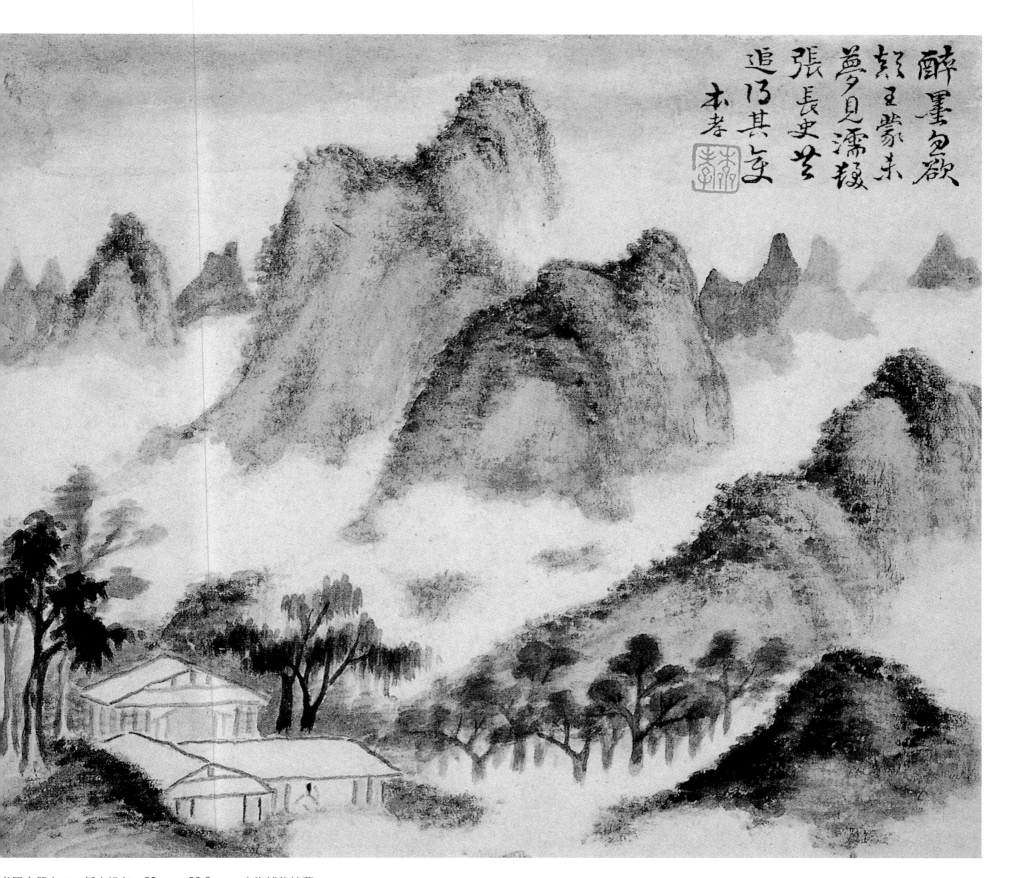

醉墨包欲
起王蒙未
夢見濡毫
張長史若
追仍其家
本孝

书画合册之二　纸本设色　20cm×23.2cm　上海博物馆藏

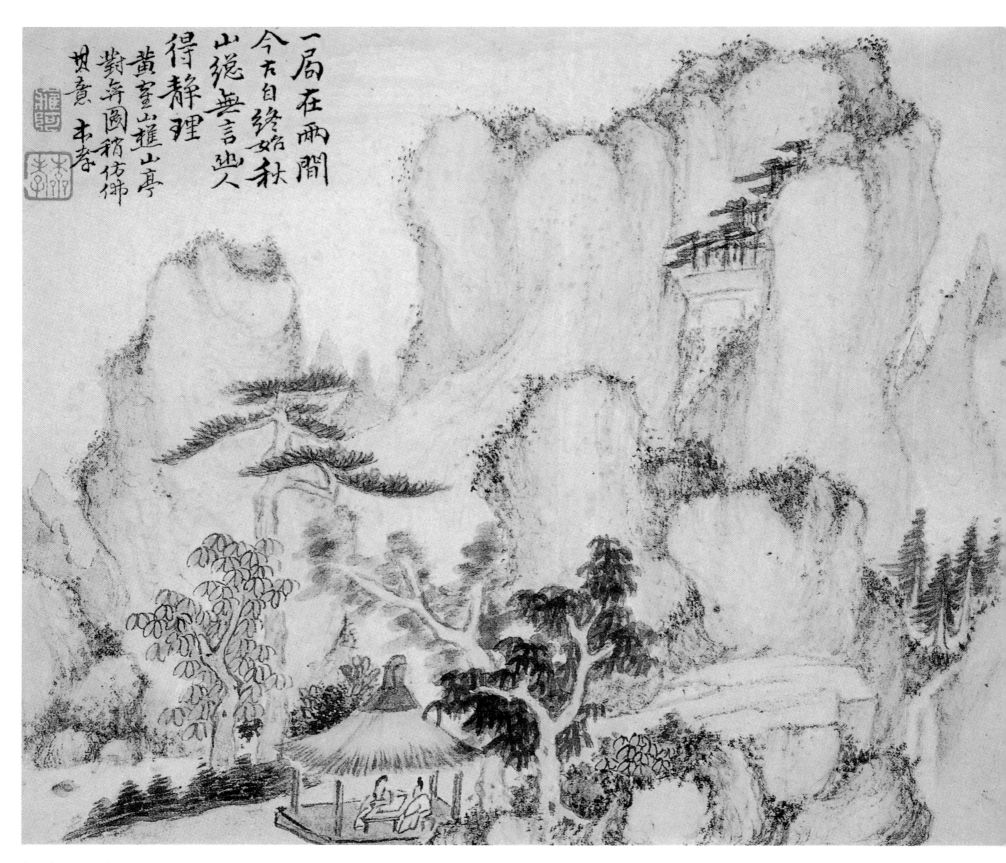

一局在两间
今古自终始
秋
山邈无言此
得静理
黄室山赶山亭
对弈圆稍仿佛
其意
本孝

书画合册之三　纸本设色　20cm×23.2cm　上海博物馆藏

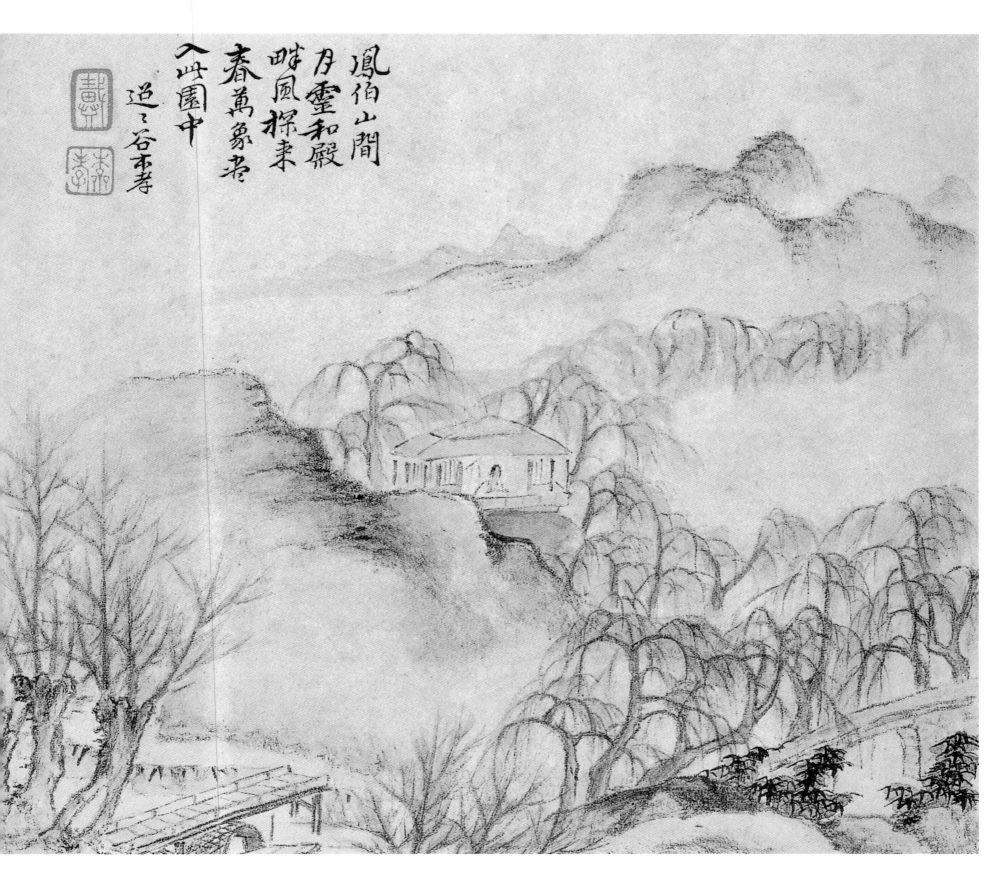

凤伯山間
乃靈和殿
畔風探来
春萬象老
入此園中
迢々谷本孝

書画合册之四　紙本设色　20cm×23.2cm　上海博物馆藏

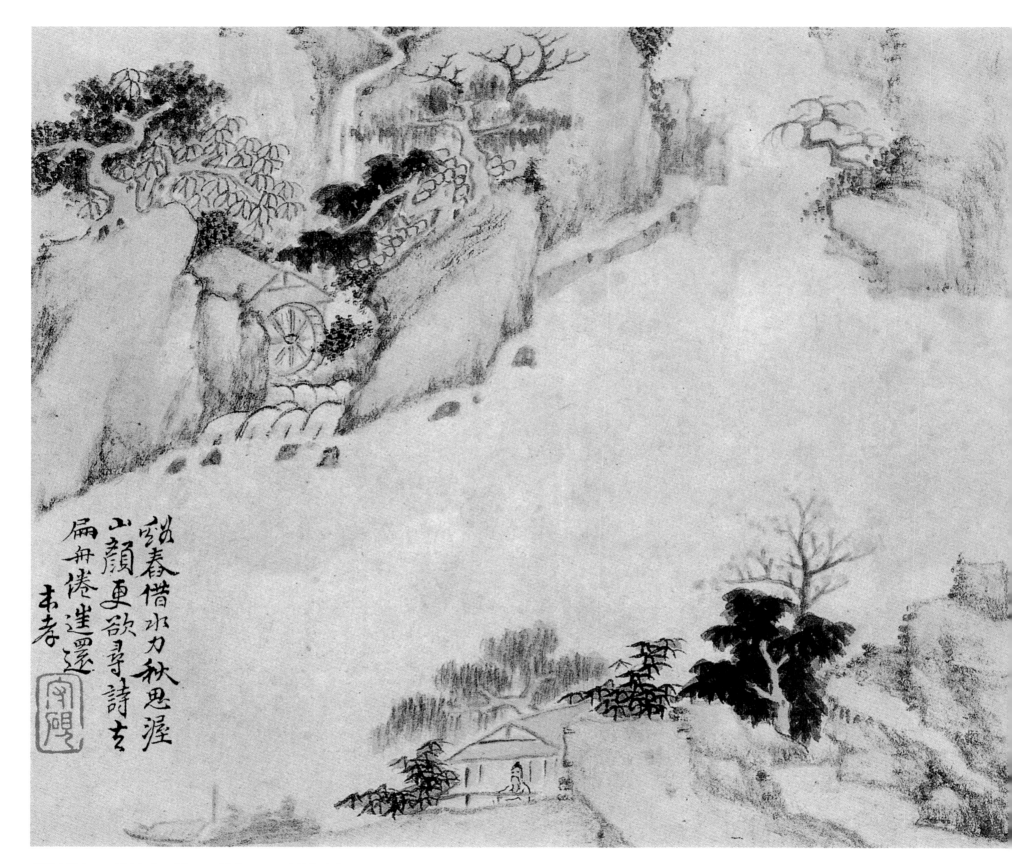

强春借水力秋思
山颜更欲寻诗
扁舟卷逶迤
未孝

书画合册之五　纸本设色　20cm×23.2cm　上海博物馆藏

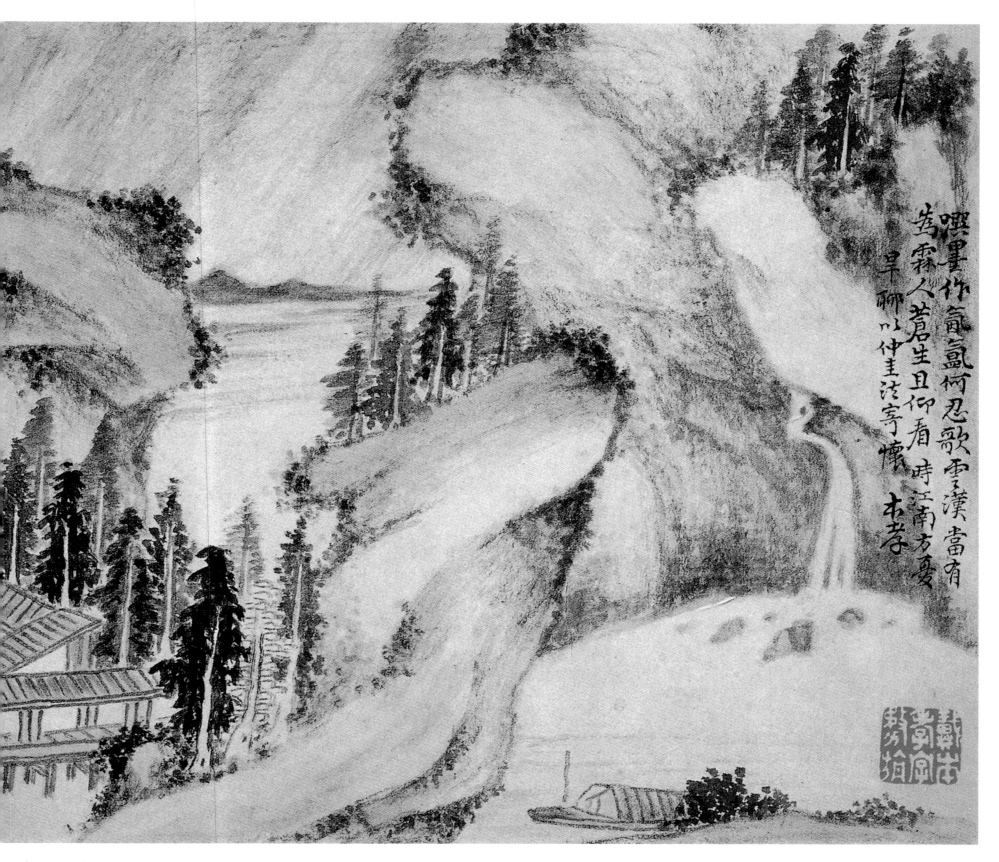

喂墨作气氤氲何忍歇雪漢當有
为霖人苍生且仰看 時江南方憂
旱聊以仲圭法寫懷 本孝

书画合册之六　纸本设色　20cm×23.2cm　上海博物馆藏

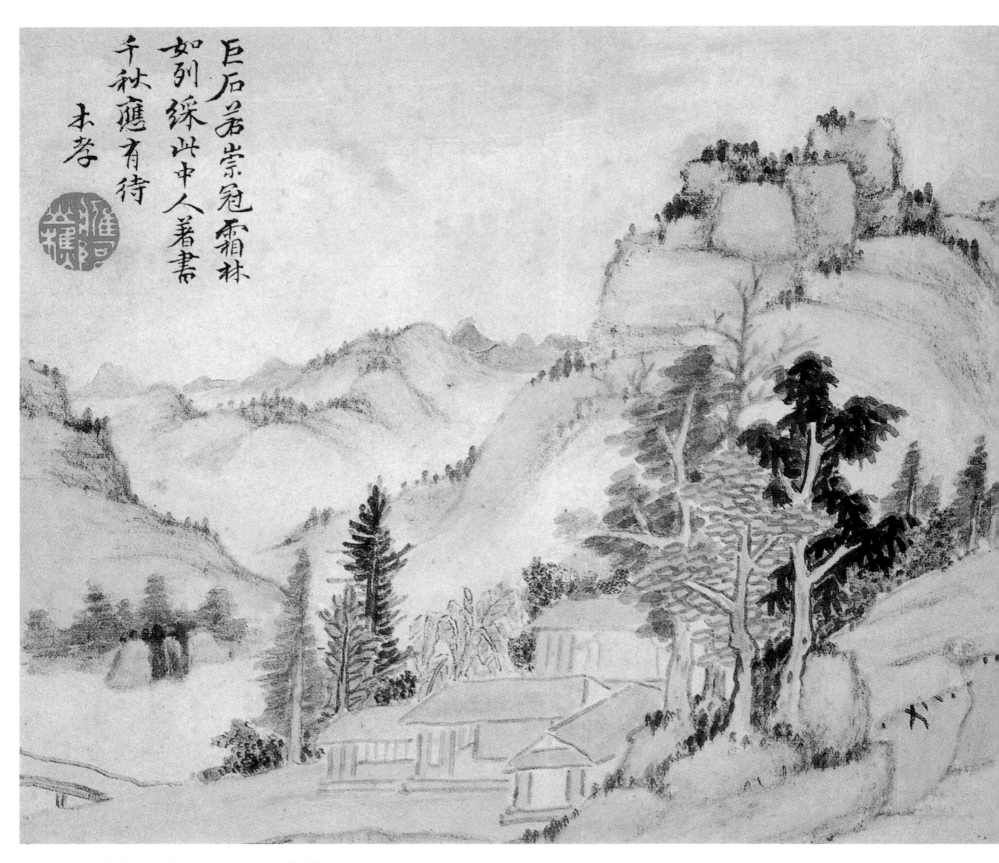

巨石若崇冠霜林
如列縣峰中人著書
千秋應有待
木孝

书画合册之七　纸本设色　20cm×23.2cm　上海博物馆藏

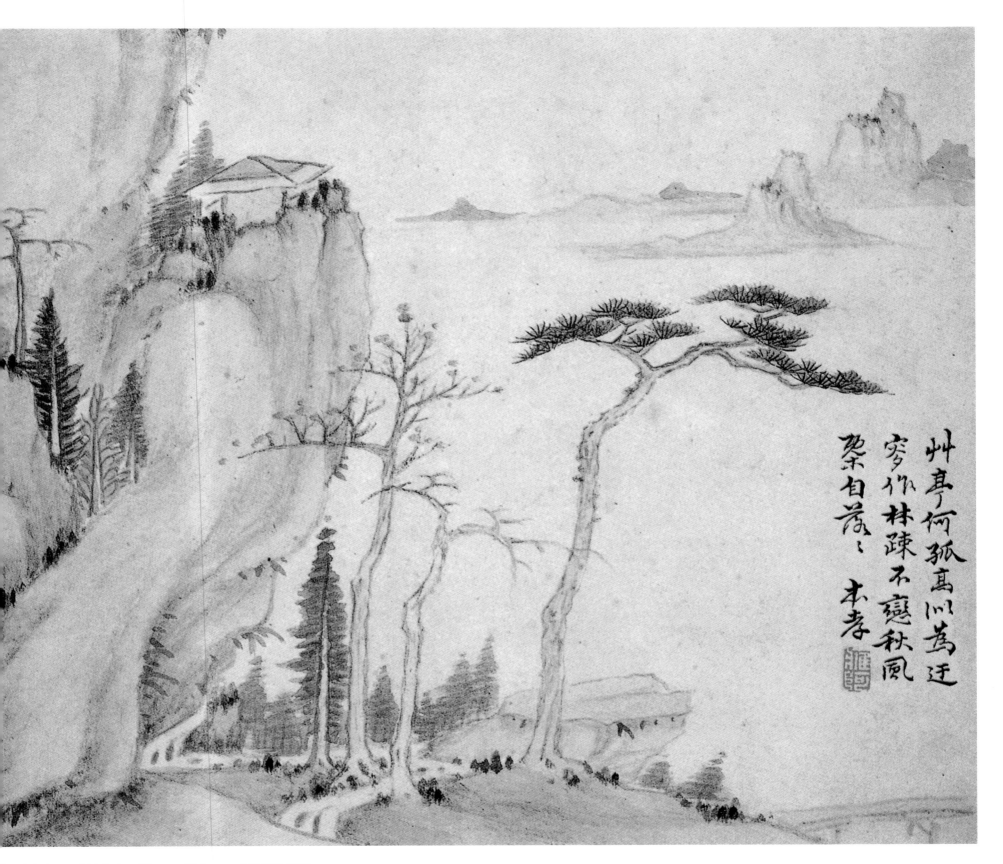

艸亭何孤直似为迁
穷作林疎不恋秋风
絮自飏～ 本孝

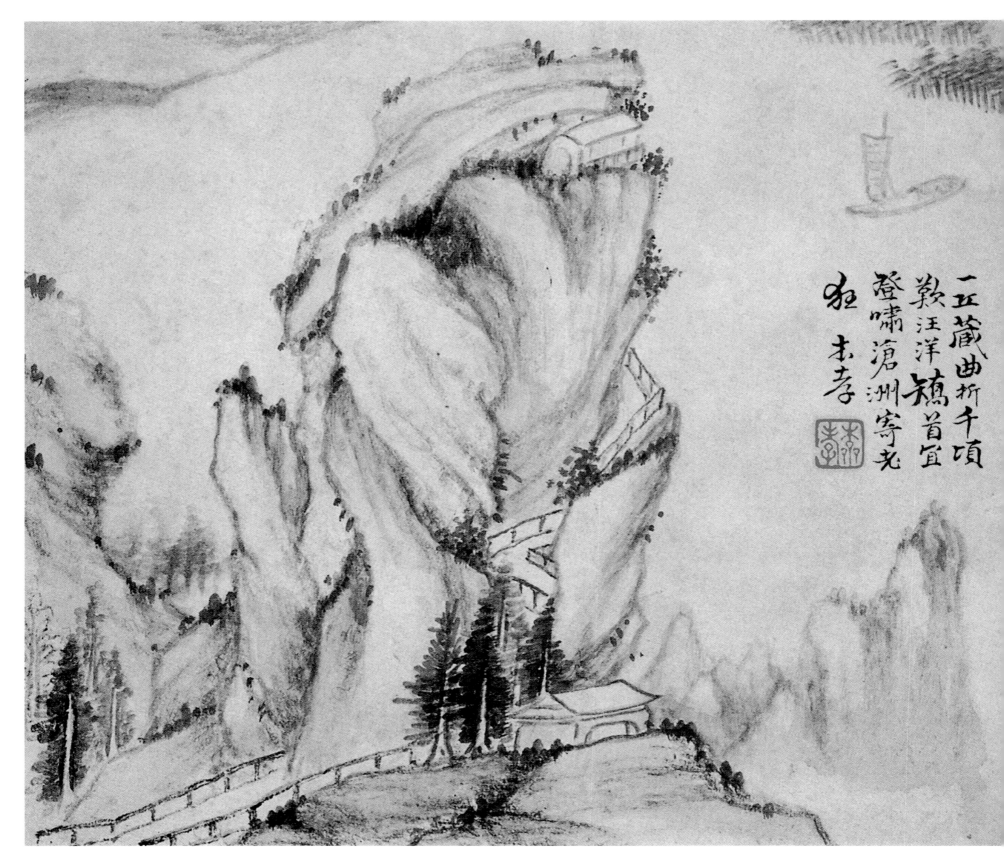

一匝藏曲折千頃
歎汪洋矯首宜
登嘯滄洲寄兒
狂　未孝

书画合册之九　纸本设色　20cm×23.2cm　上海博物馆藏

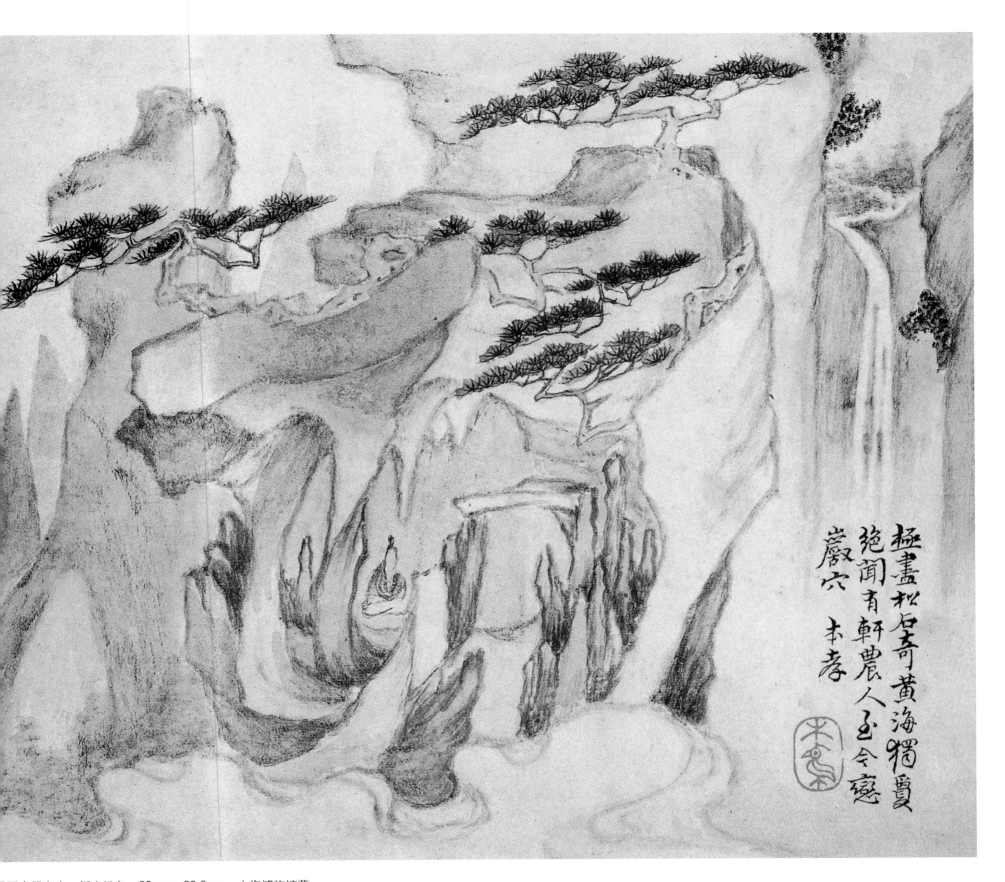

極盡松石奇黄海獨夐
絕聞青軒農人至今慕
巖六　本孝

书画合册之十　纸本设色　20cm×23.2cm　上海博物馆藏

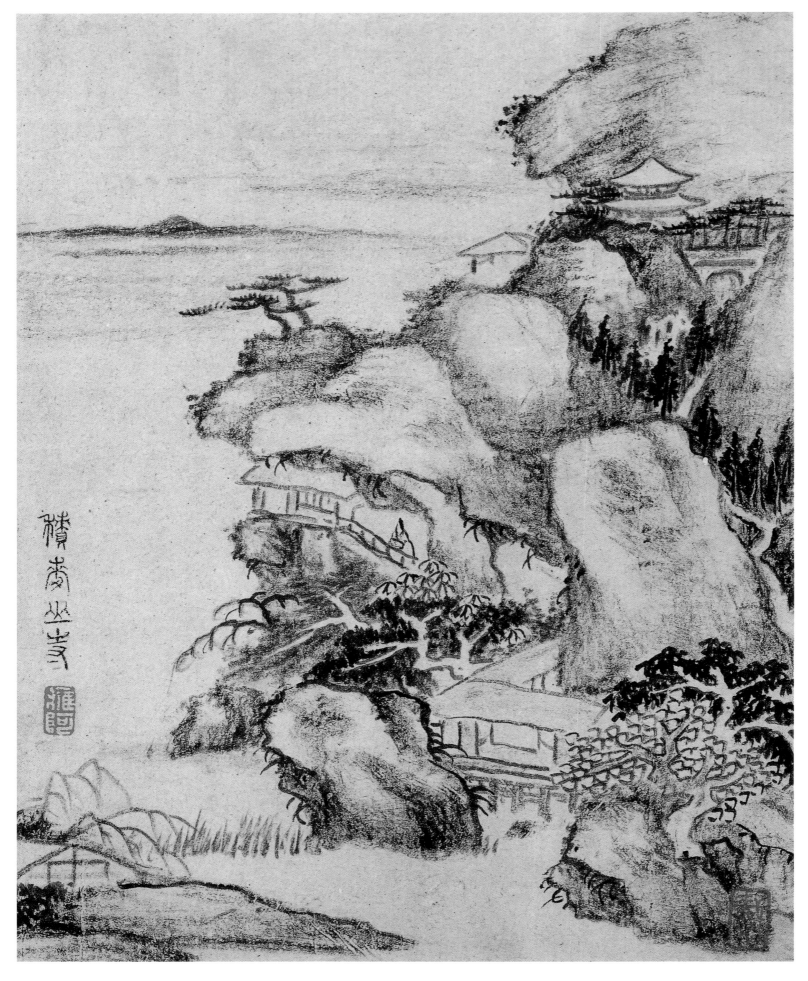

山水图册之一
纸本墨笔
21.8cm×16.4cm
故宫博物院藏

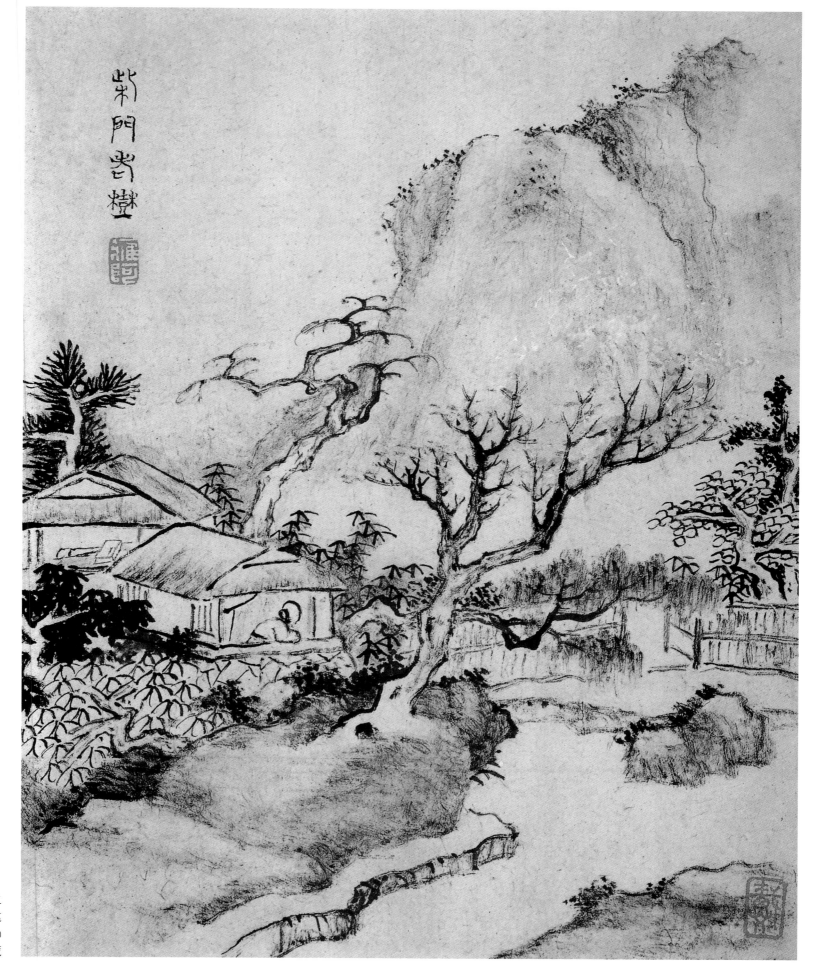

紫門老樹

山水图册之二
纸本墨笔
21.8cm×16.4cm
故宫博物院藏

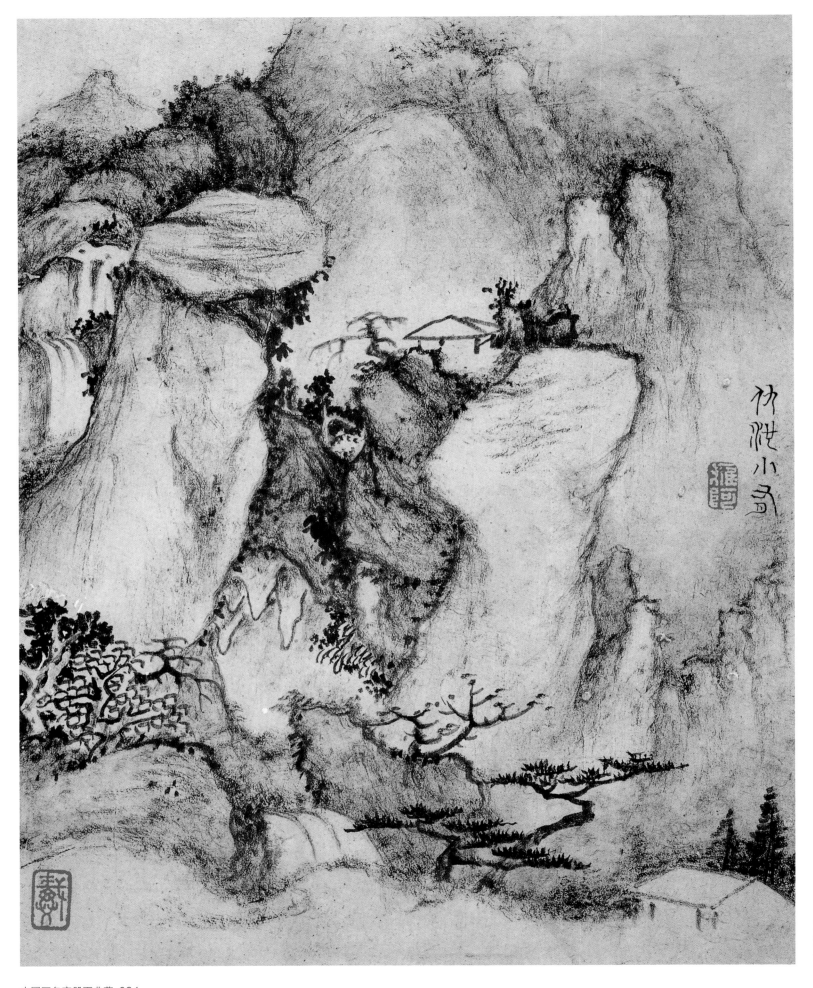

竹池小景

山水图册之三
纸本墨笔
21.8cm×16.4cm
故宫博物院藏

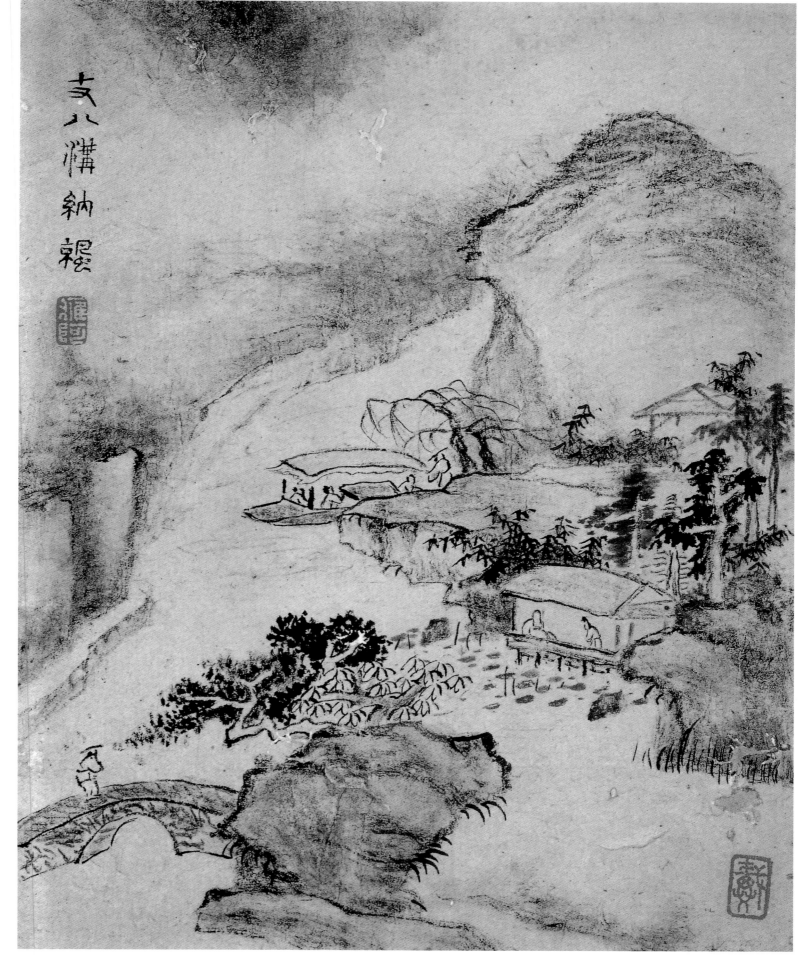

支八溝納糧

山水图册之四
纸本墨笔
21.8cm×16.4cm
故宫博物院藏

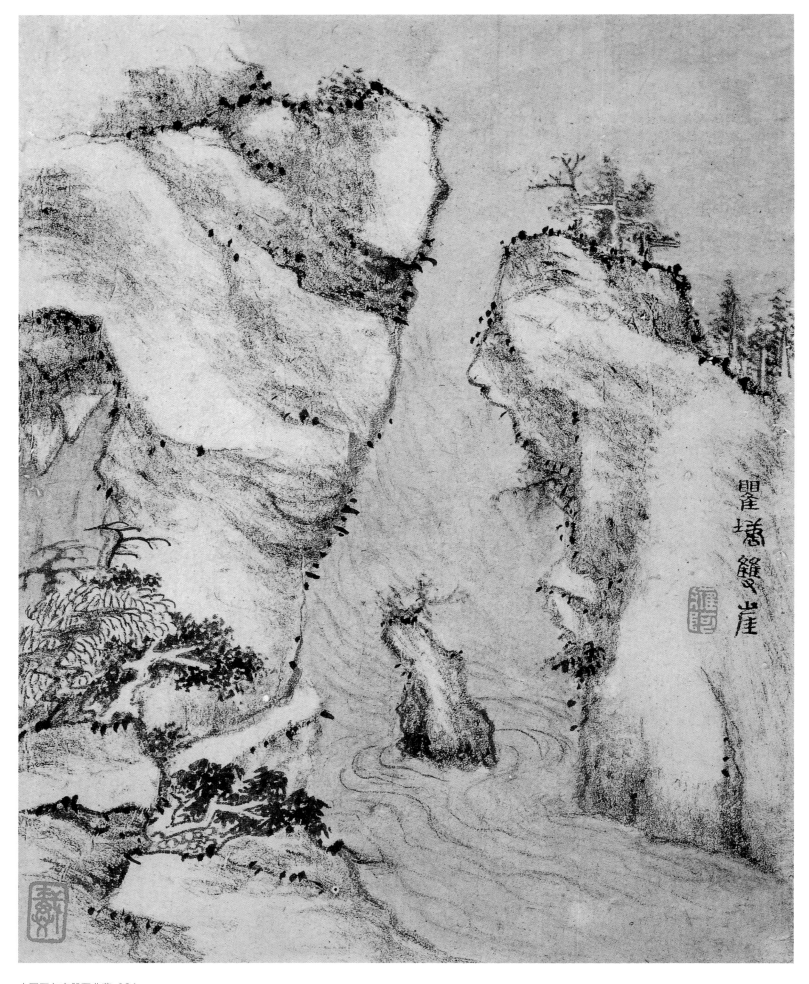

山水图册之五
纸本墨笔
21.8cm×16.4cm
故宫博物院藏

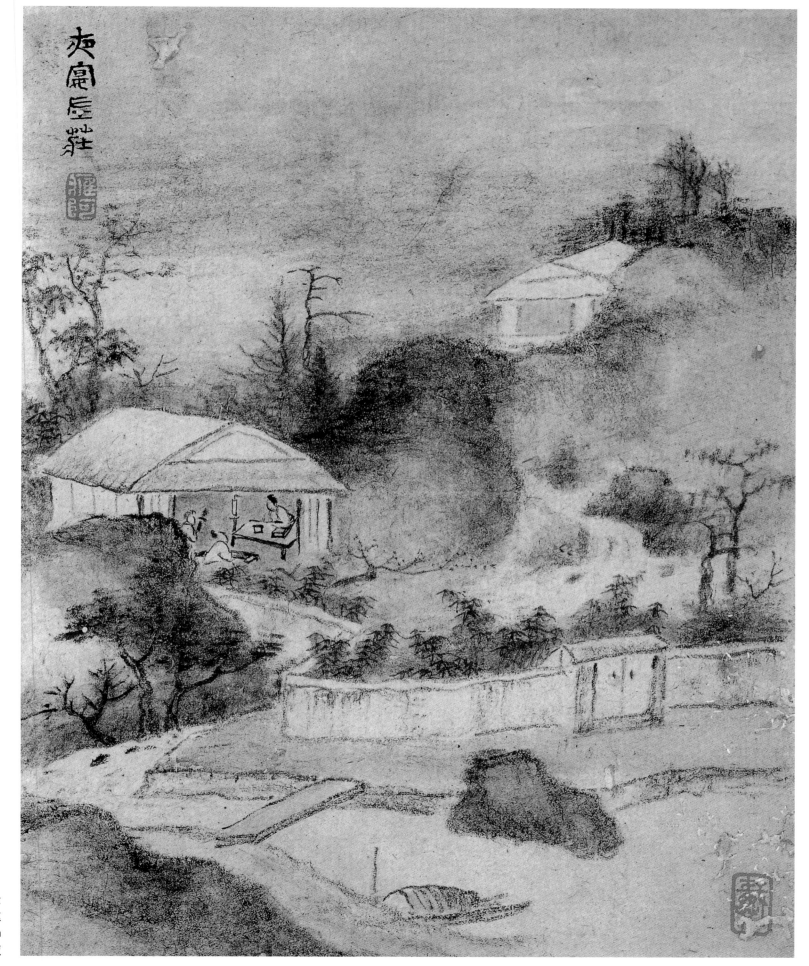

山水图册之六
纸本墨笔
21.8cm×16.4cm
故宫博物院藏

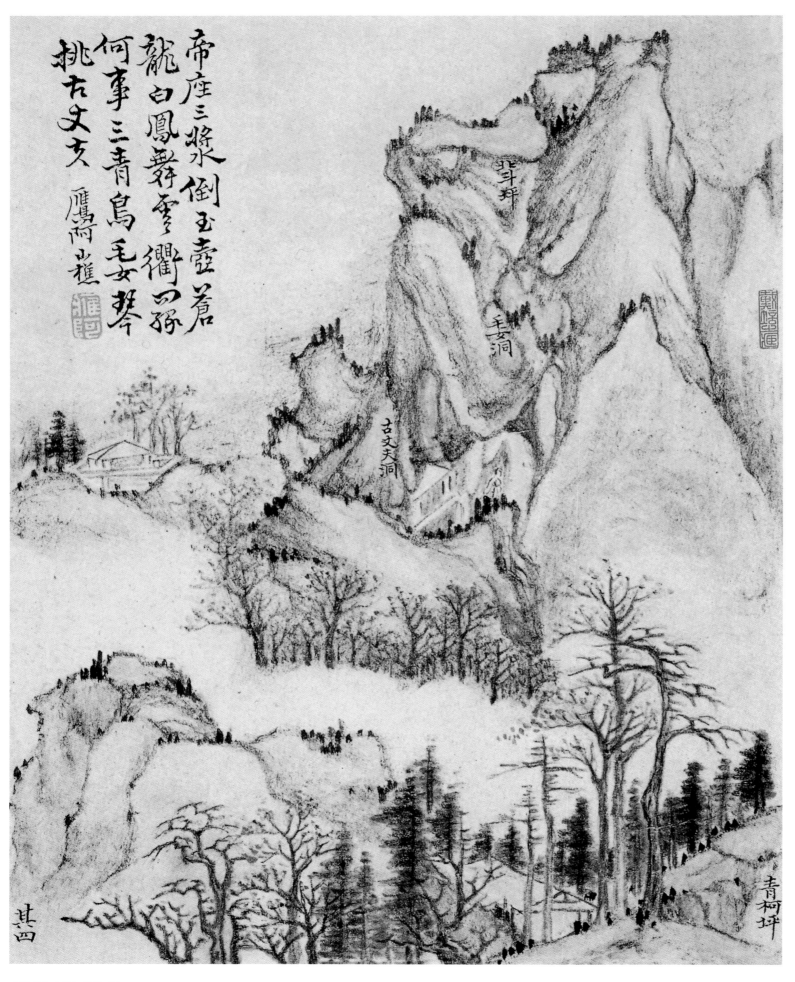

帝座三将水倒玉壶苍
龙白凤舞雪衢四孙
何事三青鸟毛女琴
桃无丈支 雁峤蕉

其四

北斗坪
毛女洞
古丈夫洞
青柯坪

华山图册之一
纸本设色
21.2cm×16.7cm
上海博物馆藏

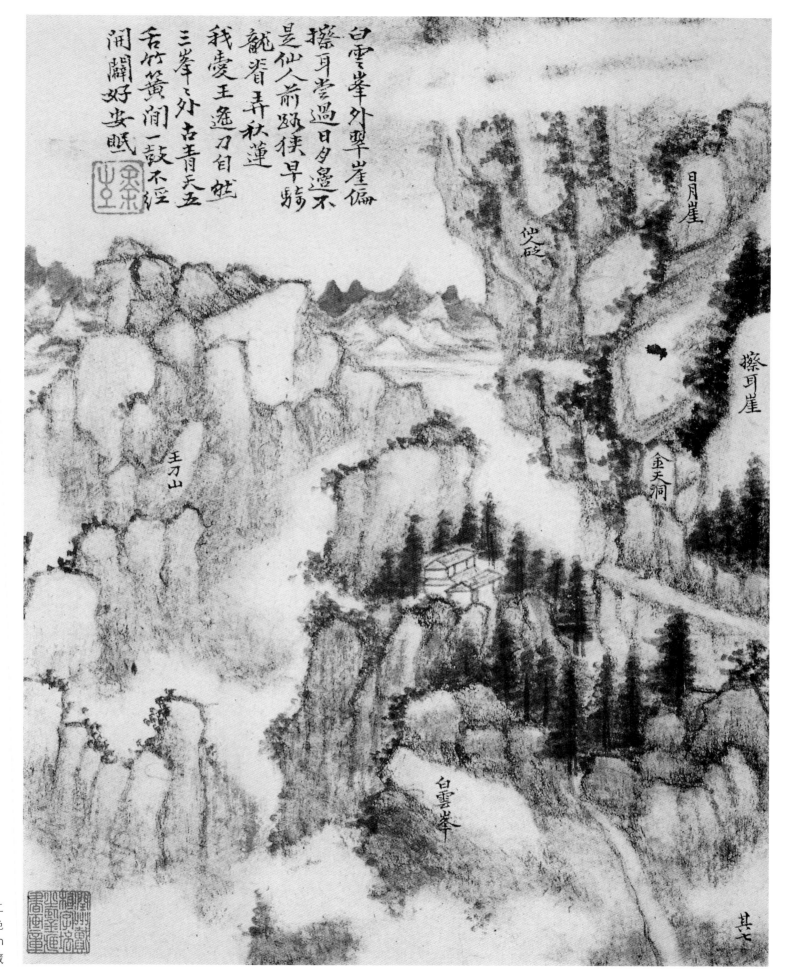

白雲峯外翠崖偏
擦耳嘗過日夕邊
是仙人前頸狹早騎不
就脊弄秋蓮
我憂玉逐刀自牲
三峯之外古青天五
吞竹簧閒一鼓不經
閉關好安眠

日月崖

擦耳崖

金天洞

玉刀山

白雲峯

其七

华山图册之二
纸本设色
21.2cm×16.7cm
上海博物馆藏

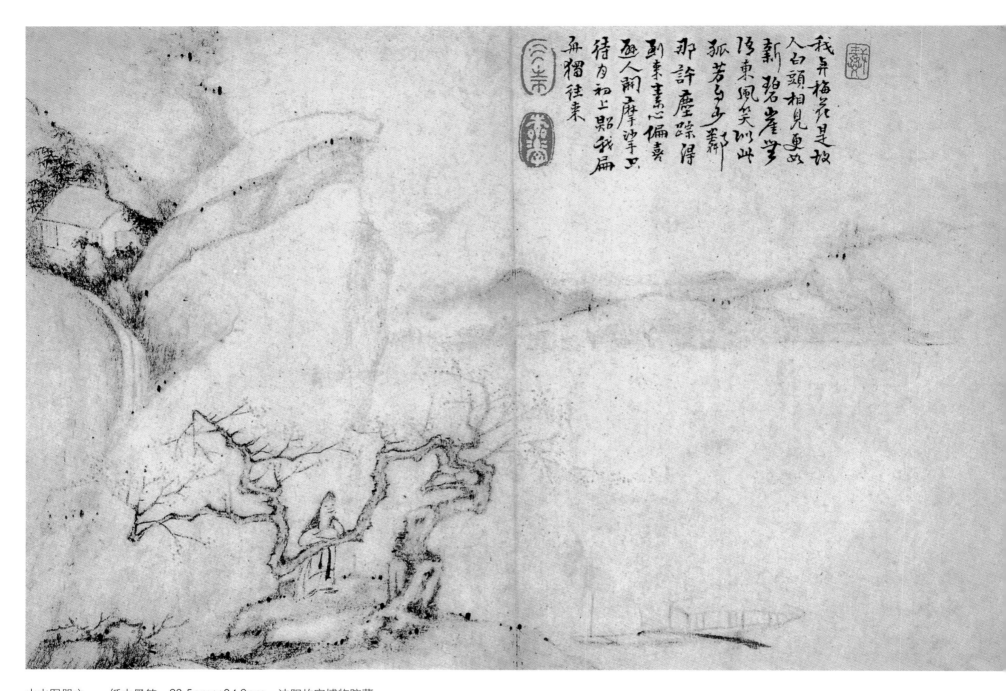

我昇梅花是故
人白頭相見更新
新碧崖堂
侶東風笑倘此
孤芳與多鄉
那許塵踪得
到東畫素心偏喜
喜人閒摩沙筆且
待月初上貼我屏
屏猶往来

山水图册之一　纸本墨笔　23.5cm×34.2cm　沈阳故宫博物院藏

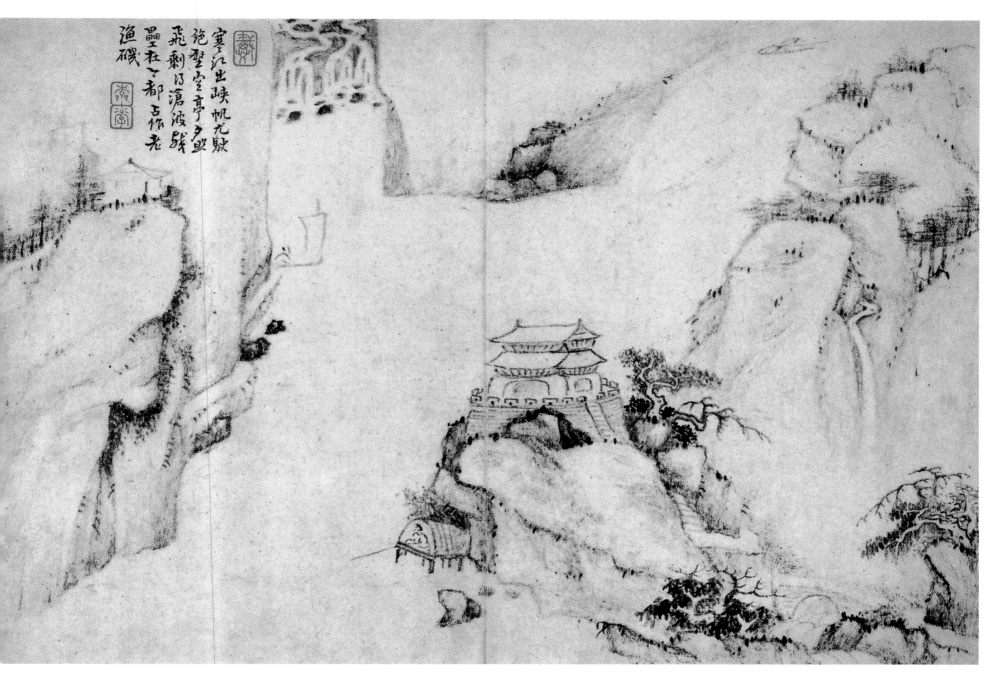

塞江出峡帆尤駛
絕壁堂堂亭子空
飛剩得滄波殘
墨在丁都石作老
漁磯

山水图册之二　纸本墨笔　23.5cm×34.2cm　沈阳故宫博物院藏

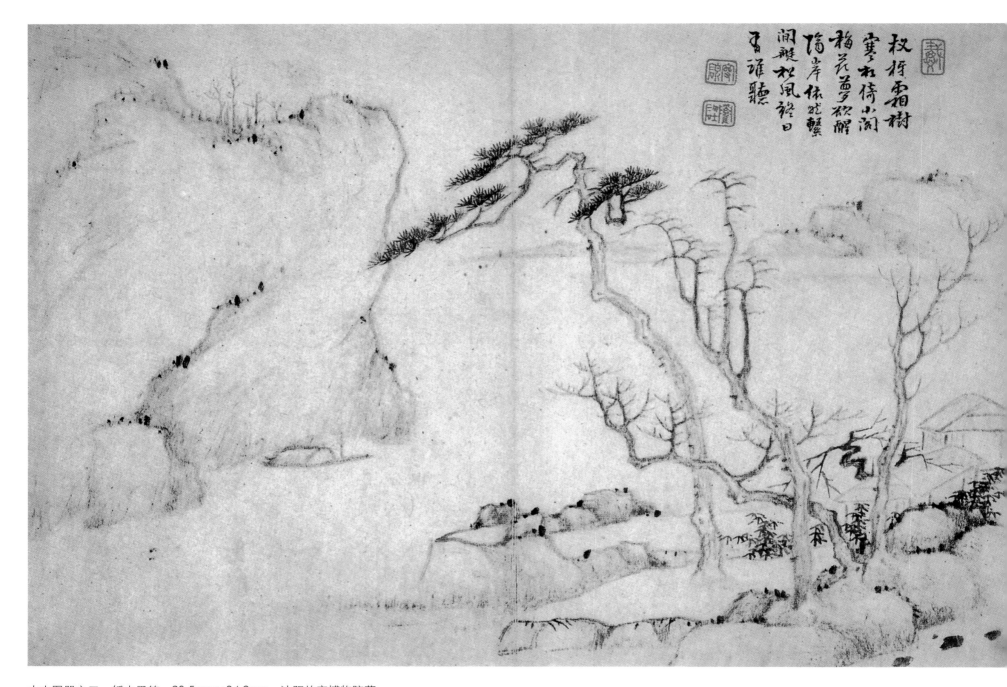

山水图册之三　纸本墨笔　23.5cm×34.2cm　沈阳故宫博物院藏

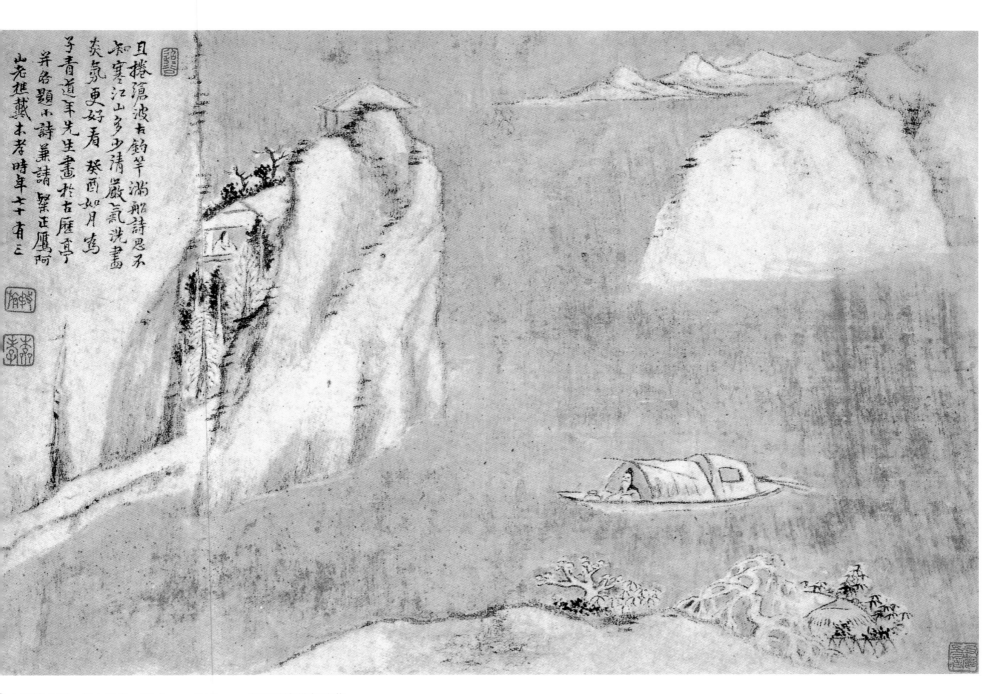

且捲滄波去釣竿 滿船詩思不
知寒 江山多少清嚴氣洗盡
炎氣更好看 癸酉如月寫
子青道年先生畫於古雁亭
并各題小詩兼請 絜止鴈阿
山老枇戴本孝 時年七十有三

山水图册之四　纸本墨笔　23.5cm×34.2cm　沈阳故宫博物院藏

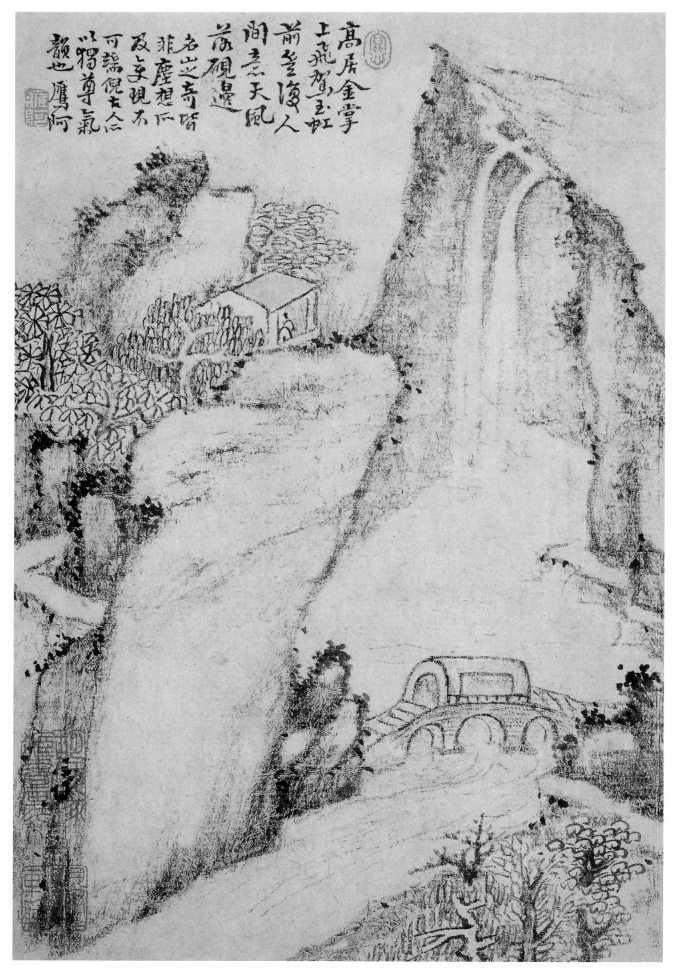

山水图册之一
纸本墨笔
26.3cm×17.3cm
上海博物馆藏

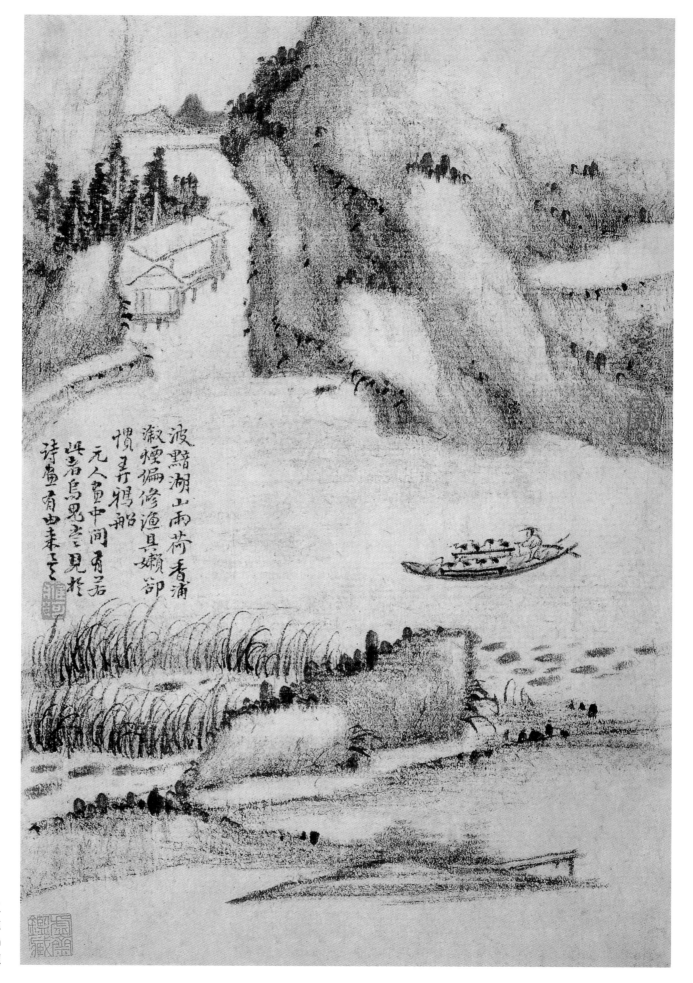

渡黯湖山雨荷香浦
漱煙偏修漁具嬾卻
惯弄鸦船
元人畫中間青若
兴君鸟见兰見松
诗堂有由来之

山水图册之二
纸本墨笔
26.3cm×17.3cm
上海博物馆藏

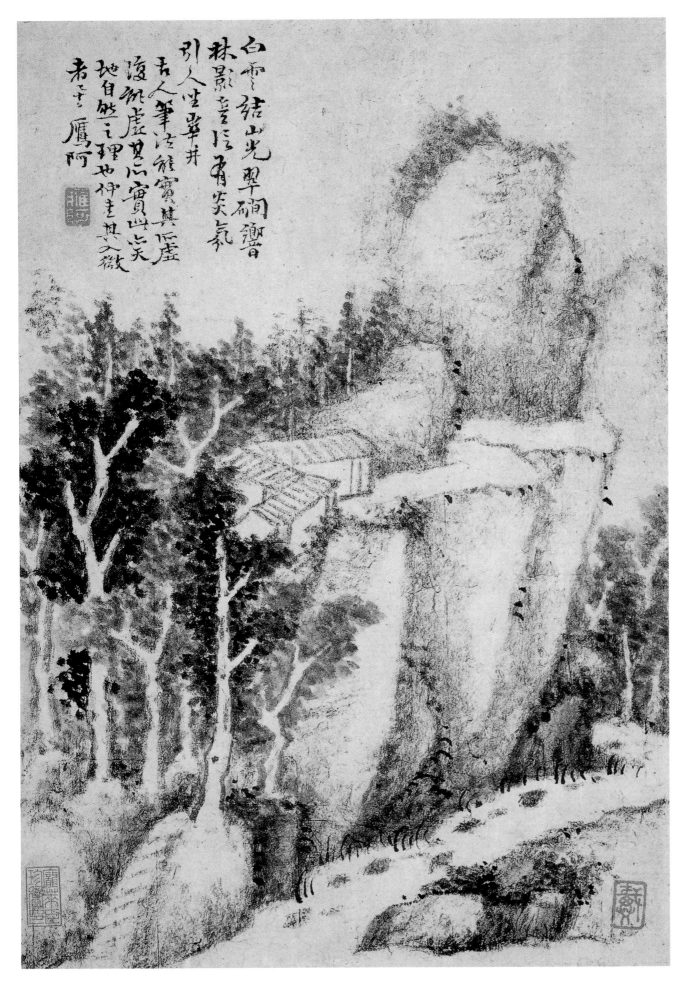

山水图册之三
纸本墨笔
26.3cm×17.3cm
上海博物馆藏

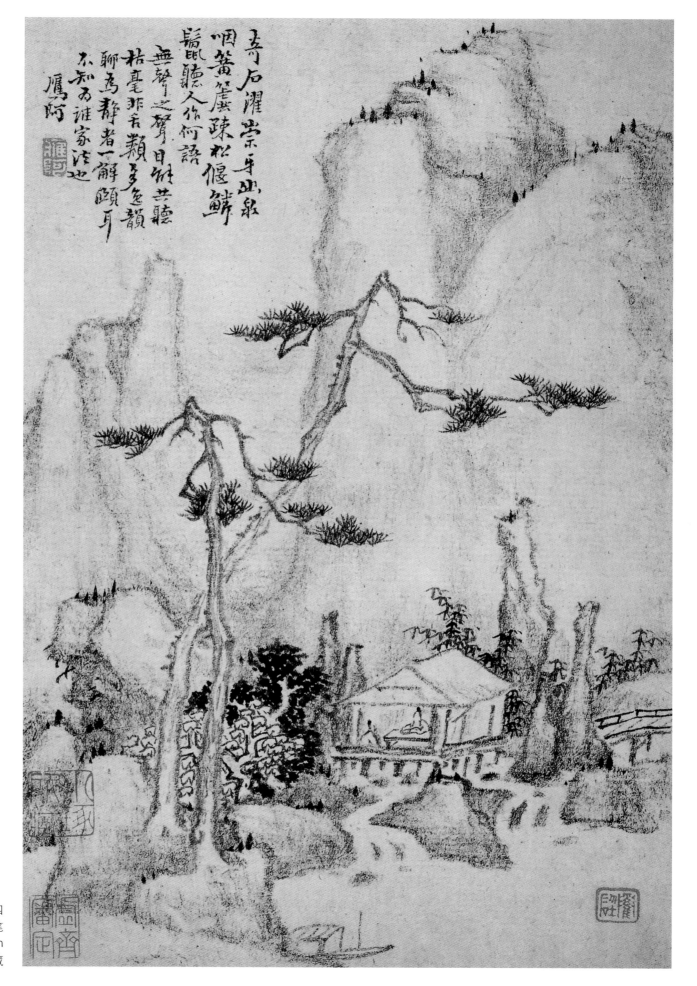

奇石濯崇峰出泉
咽簧笙篝疎松偃蹇
髯毗聽人作何語
無聲之聲日推共聽
枯毫非舌類多急韻
聊為靜者一解頤耳
右不知為誰家注也
鴈阿

山水图册之四
纸本墨笔
26.3cm×17.3cm
上海博物馆藏

梅　清

　　梅清（1623—1697），清代画家。原名士义，字渊公，号瞿山、敬亭山农，又号梅痴、雪卢、柏枧山人等。安徽宣城人。清顺治十一年举人，四次北上会试，以不第告终。工诗画，屡登黄山，观烟云变幻，印心手随，景象奇伟。笔法松秀，墨色苍浑。著有《天廷阁集》《瞿山诗略》《稼园草》等。传世作品有《黄山图》册、《黄山炼丹台图》轴等。

挥奇览胜兴自长

——论梅清其人其画

韩亚明

　　以梅清为首的宣城画派，除半山和尚外，几乎都是梅氏家族成员，且都承绪了诗画兼长的特色，画风也与梅清相似，尤以侄孙梅庚最为出色，王士祯所谓"梅家树树花"也。宣城画派的影响，虽然不及山水相连的新安画派，但因它们思想相近，题材亦以黄山为主，故后人综而论之为黄山画派。虽然如此，画风却迥然不同，甚至与以正统派自居的松江、太仓、虞山大异其趣。宣城画派因为有石涛的加入而顿生异彩，这段艺坛佳话，没有因为石涛后来的成就及影响而掩盖其颜色，相反却引起了后人的关注。

　　梅清，原名士义，字渊公，号瞿山、敬亭山农、莲花峰长，又号梅痴、雪卢、柏枧山人等。安徽宣城人，以诗名江左。其至友施愚山为其诗序，中有一段文字，几乎概括了梅清一生行述："渊公名家子，生长阀阅，姿仪秀朗，有叔宝当年之目。其时插架万卷，歌呼自适，酒徒诗客常满座。已而遭家落，弃举子业，屏踪稼园，窜身岩谷，郁郁无所处，始而出应乡举，用是知名。再上春官，不得志。往周览燕、齐、梁、宋之间，游接日繁，而其诗凡数变，著有《天延阁集》。"梅清乃宋梅尧臣之苗裔，家世显达，为宣城大族，家藏宏富。自幼攻书习画、舞剑骑马，"自计平生欢，未可愈于斯"。为邑诸生后，时常邀朋结友，诗酒啸咏，豪情四溢。明末张献忠起义，剑指皖苏，不得已退隐稼园，耕读自适。未几明亡，清兵南下，血溅江南诸城。梅清家败，于清兵肆虐事即或避乱乡野，与里族士子时相文会，"……风雨靡辍，制艺之余，酒酣兴发，泼墨挥毫，分题拈韵"。时与渐江曾相晤。清廷既屋，遂以怀柔之术开科取仕。梅清尘心顿生，顺治十八年中举人。自此奔波科场，进出求其仕，四次入京会试，然天不遂愿，终名落孙山。其时对他思想起影响者有至友两人，一是施愚山，一是半山和尚。前者清初中进士，复应鸿学博词之荐，出仕清廷高官。梅清前举，恐与之有关；后者明亡后，隐于浮屠，为志节沉毅之士。半山擅画，画风亦近梅清，只是更加荒残冷寂，一如其心境。在梅清最后一次赴京前，半山写诗规劝云："老友规行止，私心自是非。墨香征动静，石室念无违。"此后梅清抛却尘愿，息影山林，纵情诗画。其时诗名驰誉南北，书学颜而有雅静意，为人称道。

　　与梅清失意之同时，石涛来到宣城。石涛的到来，使落寞与愤恨交织的梅清从阴影中走出来，在友情的慰藉和诗画唱和切磋中，找到昔日豁达闲雅之本真，愈加超脱逸迈。石涛有一首赠梅清的诗：

　　　　江左达者人共传，瞿山先生思渺然。
　　　　静把数编朝隐几，闲携卮酒夜移船。
　　　　几知词赋悬逸赏，好使声名谢坐埃。
　　　　我欲期君种白莲，揽衣直上青霞上。

　　石涛虽小梅清七岁，然身世幽微，托迹僧寺，心如危卵。其间经历，非常人可以想见。故能以超然之姿，相濡于梅清。而梅清亦倾激赏之情，反沫于石涛。梅清有《赠石涛》诗云：

　　　　石公烟云姿，落笔起遥想。既具龙眠奇，复擅虎头赏。
　　　　频岁事采芝，幽探信长往。得真在涉目，入解乃遗象。
　　　　一为汤谷图，四座发寒响。因知寂观者，所得毕萧爽。

　　梅清视石涛为知己，石涛也视梅清为知音，来往十分密切。其间梅清常与老友施愚山、吴晴岩、半山等互访酬唱，或纵情挥毫，留下了大量诗文、绘画作品。美术史家论宣城时期是石涛一生中最重要的时期，其因有三：一是与施闰章、吴晴岩、半山、梅清的交往，为石涛诗文、书画风格之形成，奠定了基础；二是徽州世族大家，雅尚集藏名书法绘，使石涛眼界大开；三是黄山

烟云的供养。石涛如此，梅清又何尝不是如此呢？在此十多年，石涛画中屡见梅清之影子，梅清此期作品清奇秀润、奇崛开张的境趣，又每每与石涛神合。梅清磊落洒脱，积学有年，四次游历齐、燕、梁、宋之经历，益壮襟怀，故早存师法造化之心，而不拘泥于古人笔墨招式；他长于诗文、书法，于笔情墨趣、造景立意上每多新意，不同流俗；其画论思想强调"我法""古人在我""不薄今人爱古人"（他常用印文），不囿于南宗之说，而广泛涉猎，以情役法，为我所用。梅清、石涛相互的倾心激赏，助成了彼此画风和观念的成熟。石涛离开宣城之后，仍与梅清书信不断，时相唱和。梅清足迹也遍及苏杭等地。

如果说《南归林屋图》册尚显枯硬，体现其早期作品特点的话，梅清四十五岁以后，画风转以清奇秀润、萧疏苍郁为特色，一直持续到六十岁左右。现藏于故宫博物院的《黄山图》册，最能代表其成就。此册共十六页，写始信峰与绕龙松、西海门、莲花峰、炼丹台与蒲团松、狮子林、汤池、翠微寺、光明顶、浮丘峰、慈光寺、云门、百步云梯、文殊院、鸣弦泉、天都峰、松谷十六景。册后梅清癸酉（1693）二月重跋云："余游黄山后，凡有笔墨大半皆黄山矣。此册虽未能尽三十六峰之胜，然后略展一过，亦可联当卧游。"每页皆有题记，可见其神游之情。梅清并非拘泥实景，而又确为黄山神韵，望之如蓬莱，又如仙人曳裾，秀逸清隽。

相较于以上《黄山图》册，作于庚午（1690）的故宫博物院藏本，和安徽省博物馆藏本，以及癸酉（1693）上海博物馆藏《黄山十九景图》册，体现了梅清画风的渐变，萧疏清奇而渐为淋漓苍郁。两本故宫博物院藏《黄山图》册均为梅清六十八岁所作，用笔苍茫遒劲，一如其书法，圆厚古拙，苍浑自然；墨色忽浓忽淡，于沉郁中见其逸趣。最可贵者为《黄山十九景图》册，虽为中年画风之延续，令人可叹的是出自七十老叟之手。格趣有似石涛，然设色古艳，苍润可喜，绝非年轻时可梦见者，也与同年所作《仿古山水图》册大异其趣。后者虽题仿古人而不为南宗所拘限，皆遗貌取神之作，惟窥古人音容笑貌之间耳。作于七十三岁的《山水图》册亦如此趣，一种古厚沉穆之气，如琴音轰然，荡曳心魄。

梅清晚年尚有一种静而不冷、淋漓苍古之画风，可谓其独创。亦写黄山，多为大幅，构景奇崛，磊落雄肆，不可仿佛，可见其气魄。如立轴《天都峰图》，绢本墨笔，纵187厘米，横56.71厘米，藏地不详。画写天都峰劈面而立，拳曲而似仙人掌，头大身小，直逼画幅顶端，势极坚毅挺拔。山脚幽云曳绕，淡远渐逝于无形；近景幽径盘旋，苍岩回护，古寺掩映，松林苍翠，云雾缭绕，幽人曳枝而侧视山岚。如此之境，奇僻苍郁，令人有一种莫名的悲怆感。诗境耶？画境耶？其格趣非松江、太仓、虞山辈所能，恣肆而不霸悍，动极而能静穆，淋漓而为苍古，故被目之为怪。王士祯为之辩云："世人少见多为怪，绝技岂又昭群聋。"梅清于上题诗云："昂首惊天阙，孤怀见仕城。丹梯千仞渡，碧汉一峰撑。独鹤何年去，呼猿此日情。相携横绿绮，深夜数声鸣。"

梅清画松犹妙，王渔洋赞为"入神品""独诣"，绝非过誉之辞。近松远松，各有不同。近松枝干奇古，虬曲如游龙，俱用曲倔圆浑之笔勾写，复以皴擦，苍古冷峭，凛凛然不可犯。其画松针劲挺，墨色苍郁，气沉而势雄，益不可近。远松古峭傲岸，曳仰之间，幽然有出尘之思。虽于黄山体贴而来，但与渐江不同，各得其妙，后人难以企及。《宣城县志》云："画松尤苍雄秀拔，为近来所未有。"《宛雅三编》卷八称："墨松尤轮囷离奇……海内赏鉴家无不宝之。"

石涛云："予拈诗意以为画意，未有景不随时者。满目云山，随时而变。以此哦之，可知画即诗中意，诗非画里禅乎？"梅清先生起而见之，必当拍案击节矣。

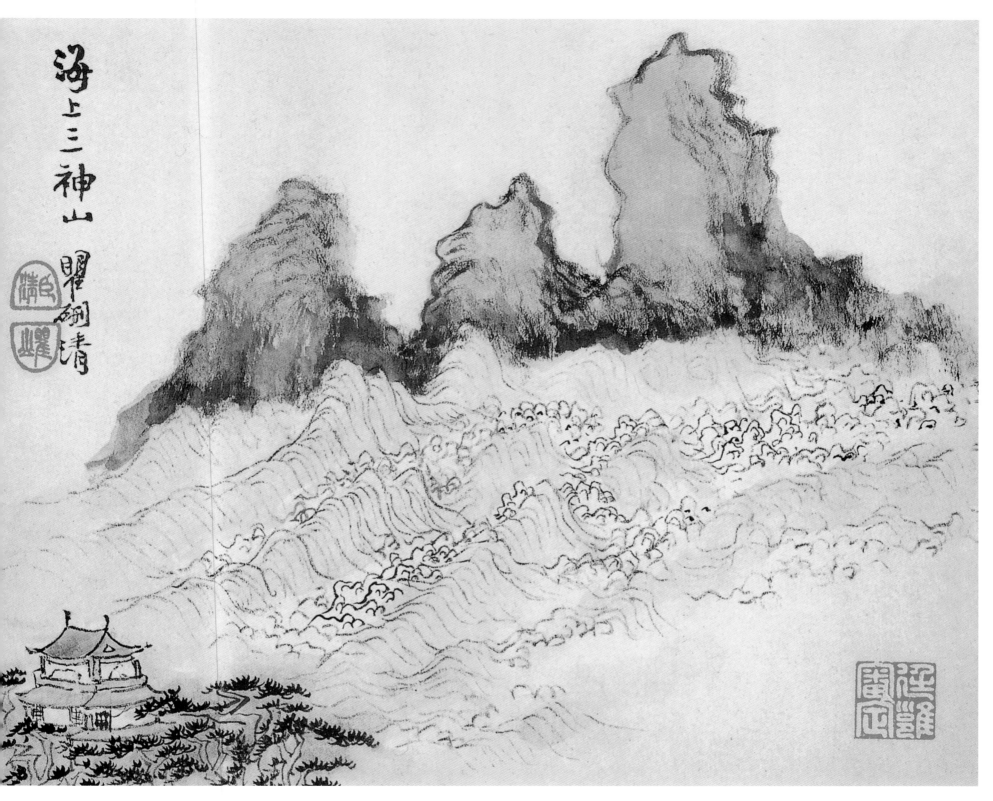

海上三神山

书画图册之一　纸本设色　20.3cm×24.7cm　上海博物馆藏

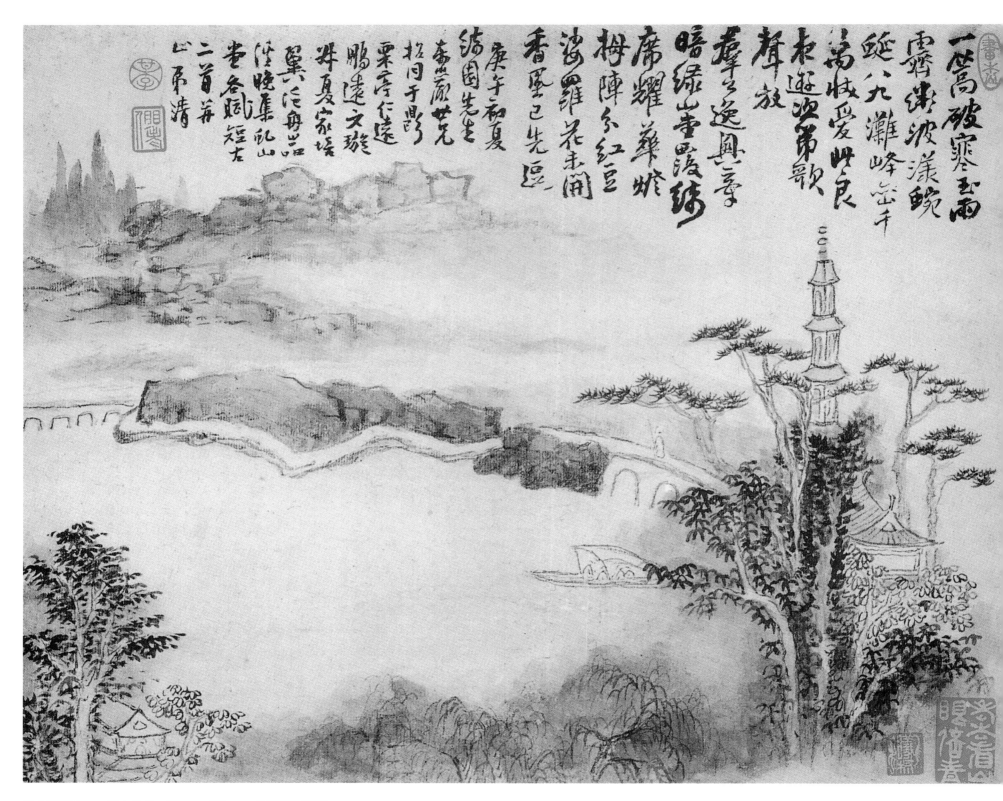

黄山图册之一　纸本设色　26cm×33cm　故宫博物院藏

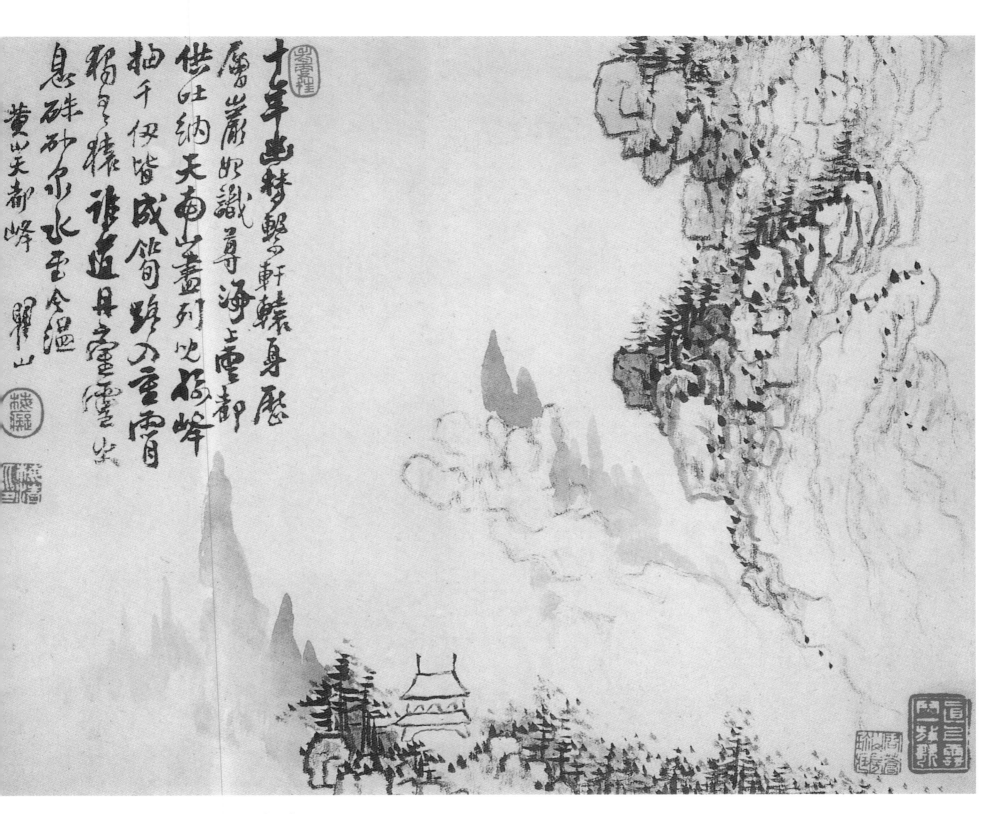

十年曾做梦游轩辕身历
层崖邪识尊海上莲都
供吐纳天南画列此梅峰
抽干伊皆成笏玻璃重霄
稿写难谁道其室重霄外
息碎砂冰雪令温
黄山天都峰 瞿山

黄山图册之二　纸本设色　26cm×33cm　故宫博物院藏

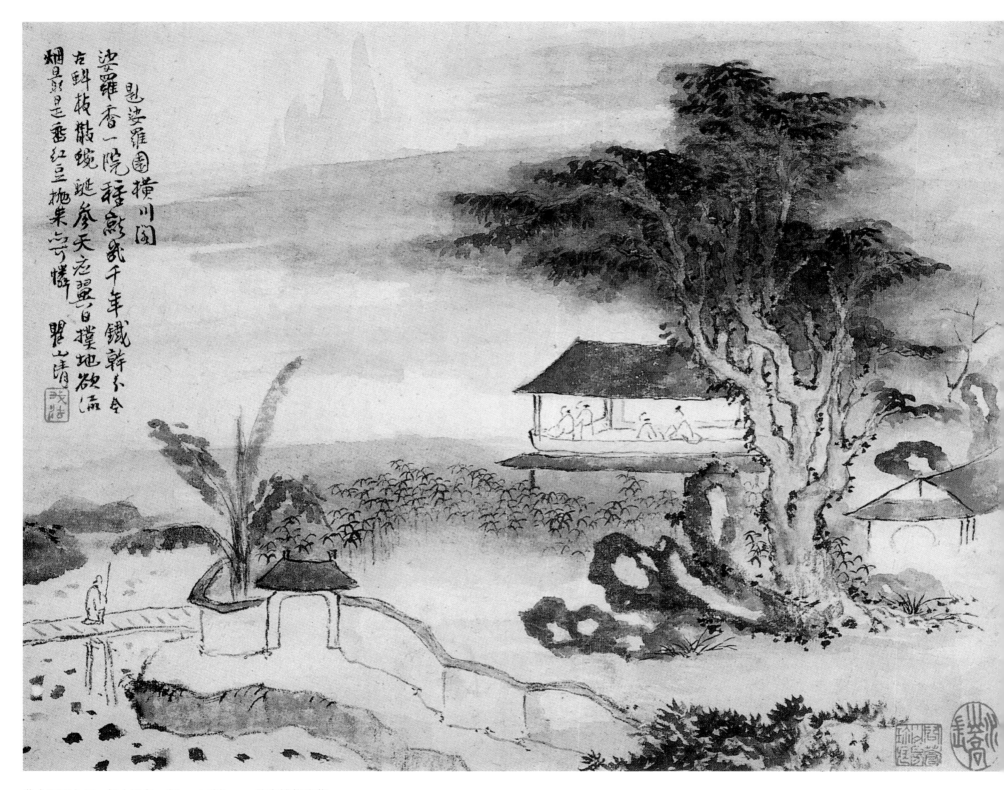

黄山图册之三　纸本设色　26cm×33cm　故宫博物院藏

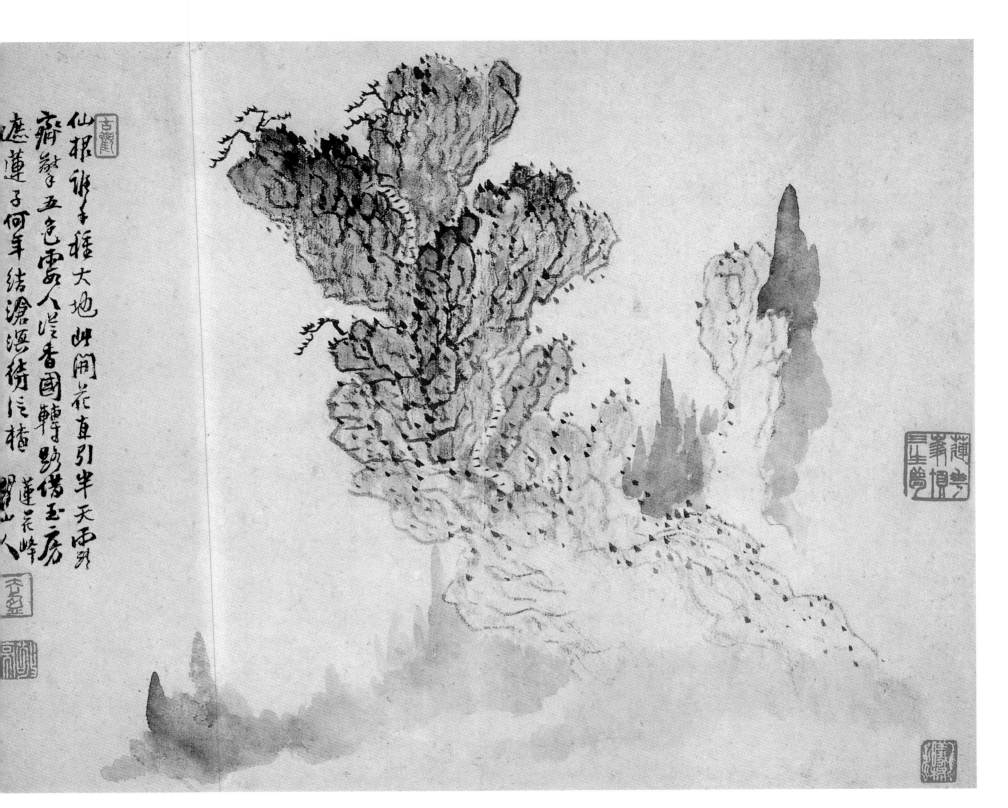

仙掌非手挥大地，此开花直引半天雨外
齋敏于五色雲人涅香國轉驗傚玉房
遮蓮子何年结滄源绣仁桂
蓮花峰
瞿山人

黄山图册之四　纸本设色　26cm×33cm　故宫博物院藏

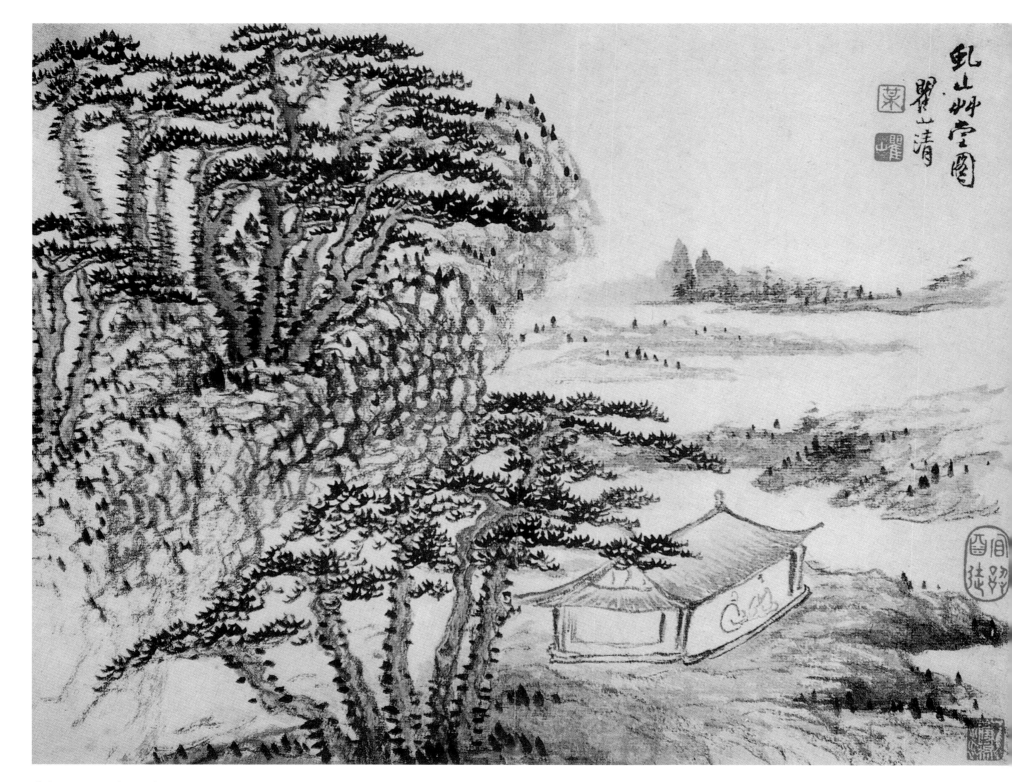

黄山图册之五　纸本设色　26cm×33cm　故宫博物院藏

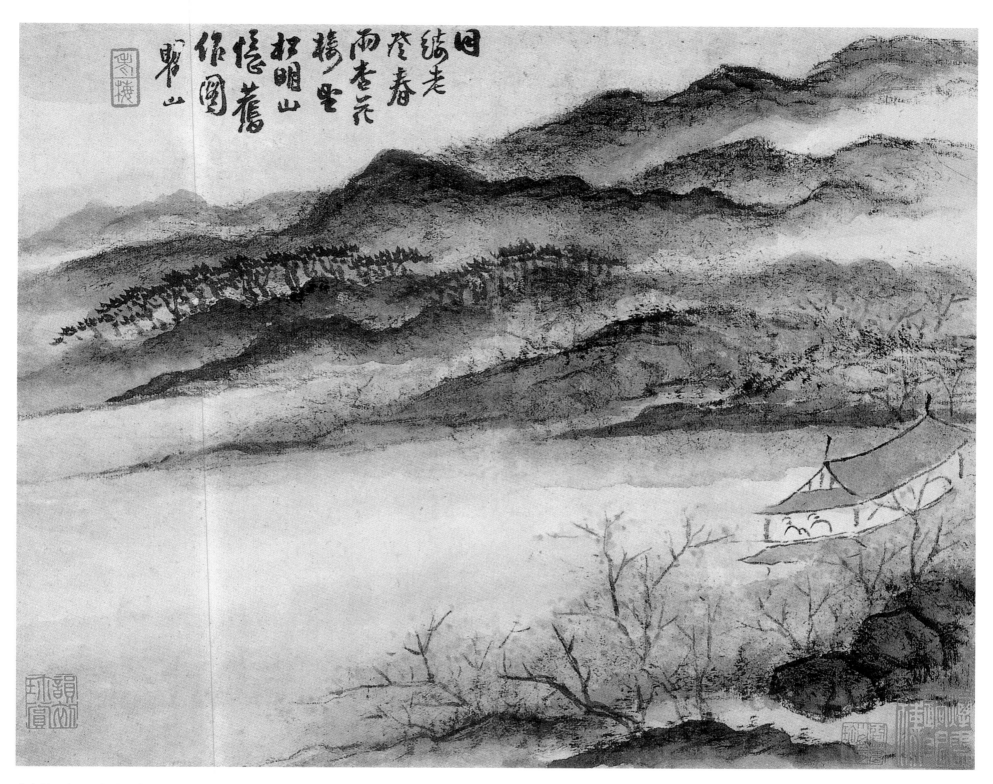

黄山图册之六　纸本设色　26cm×33cm　故宫博物院藏

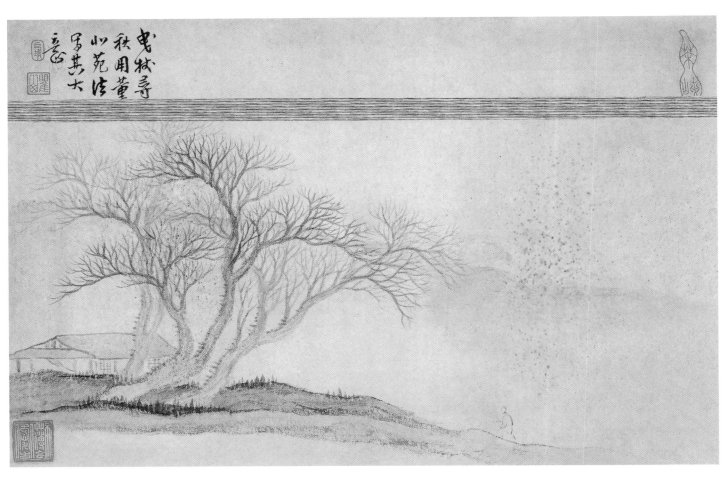

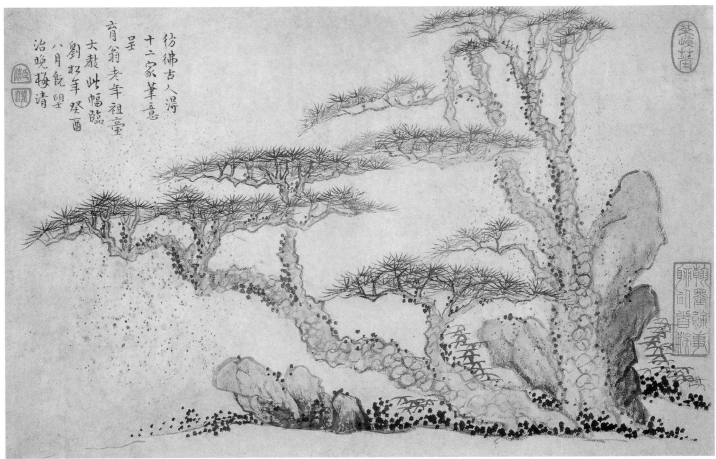

仿古山水图册之一、之二　纸本设色　30.3cm×45.5cm×2　上海博物馆藏

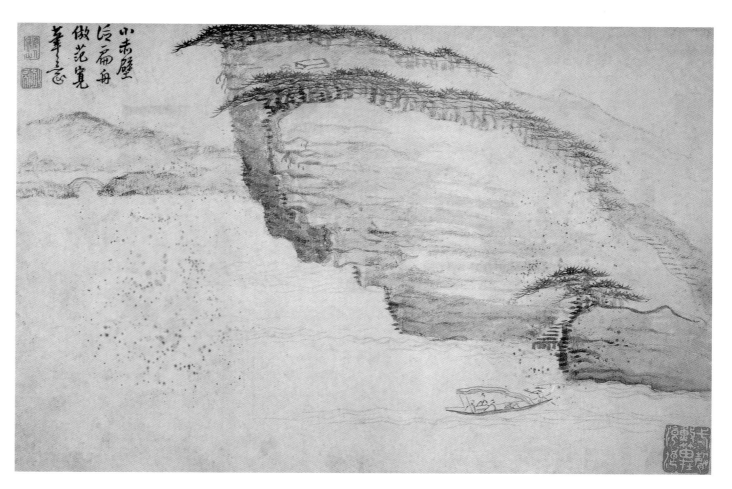

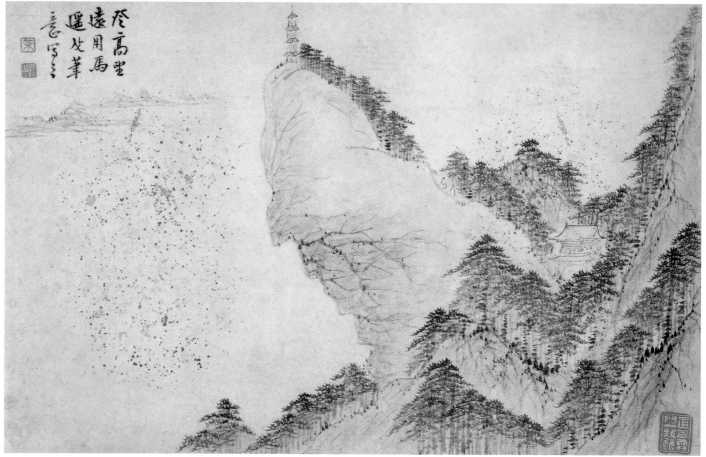

仿古山水图册之三、之四　纸本设色　30.3cm×45.5cm×2　上海博物馆藏

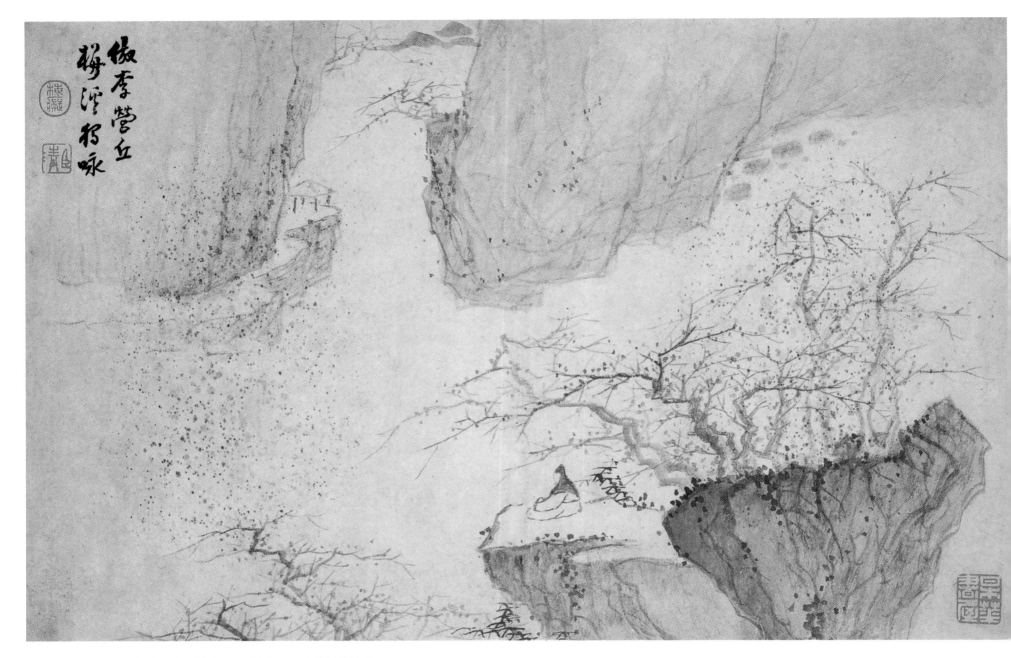

仿古山水图册之五　纸本设色　30.3cm×45.5cm　上海博物馆藏

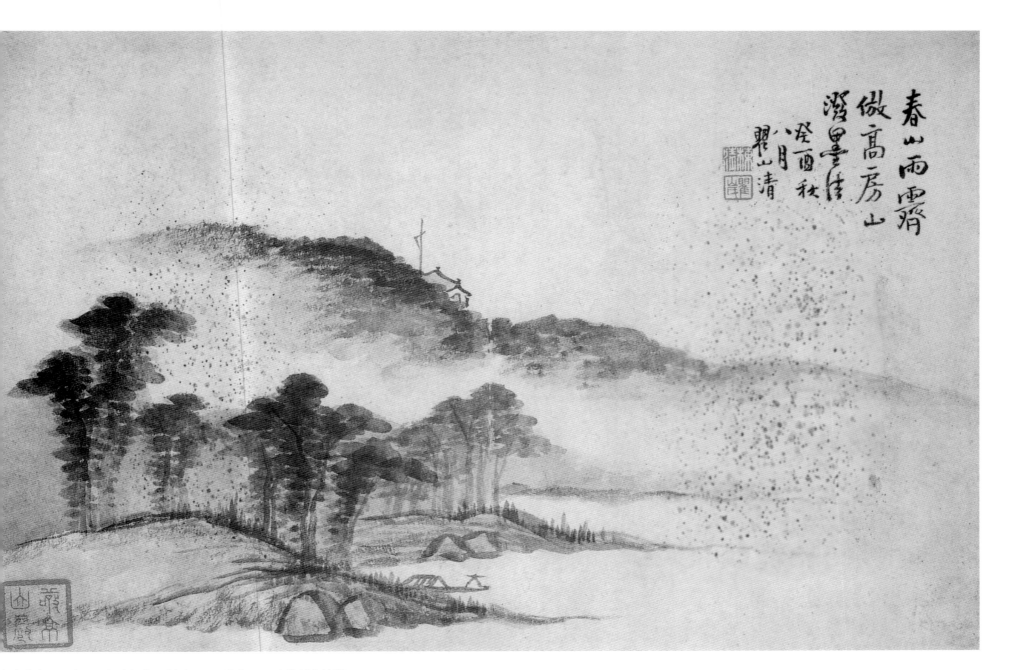

春山雨霽
倣高房山
潑墨畫法
癸酉秋
八月
瞿山清

方古山水图册之六　纸本设色　30.3cm×45.5cm　上海博物馆藏

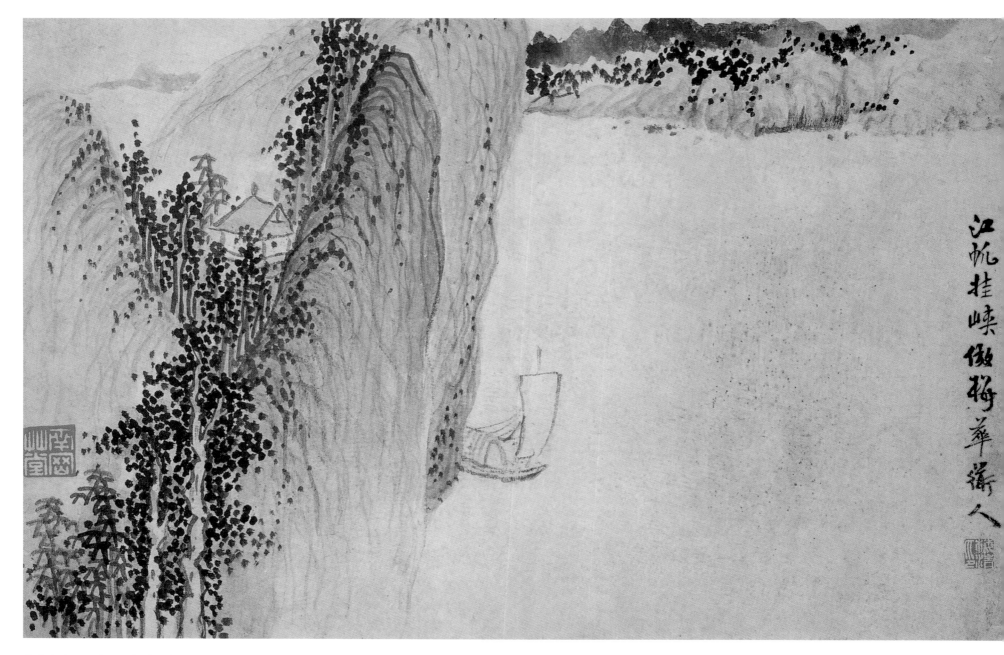

江帆挂峡 傲梅華谦人

仿古山水图册之七　纸本设色　30.3cm×45.5cm　上海博物馆藏

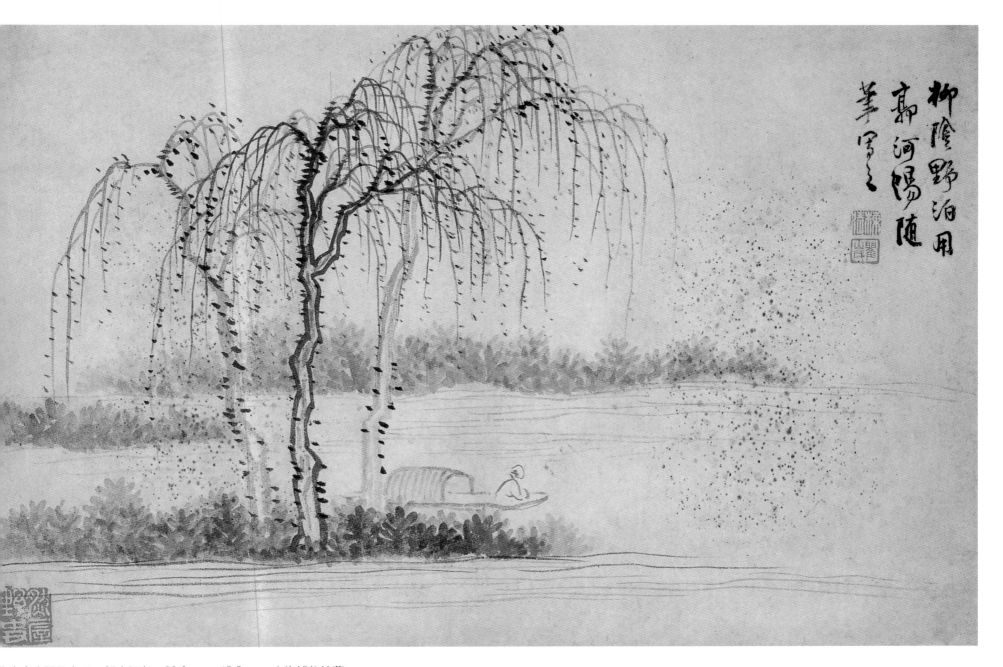

柳陰野泊用
高河陽隨
筆寫之

仿古山水图册之八　纸本设色　30.3cm×45.5cm　上海博物馆藏

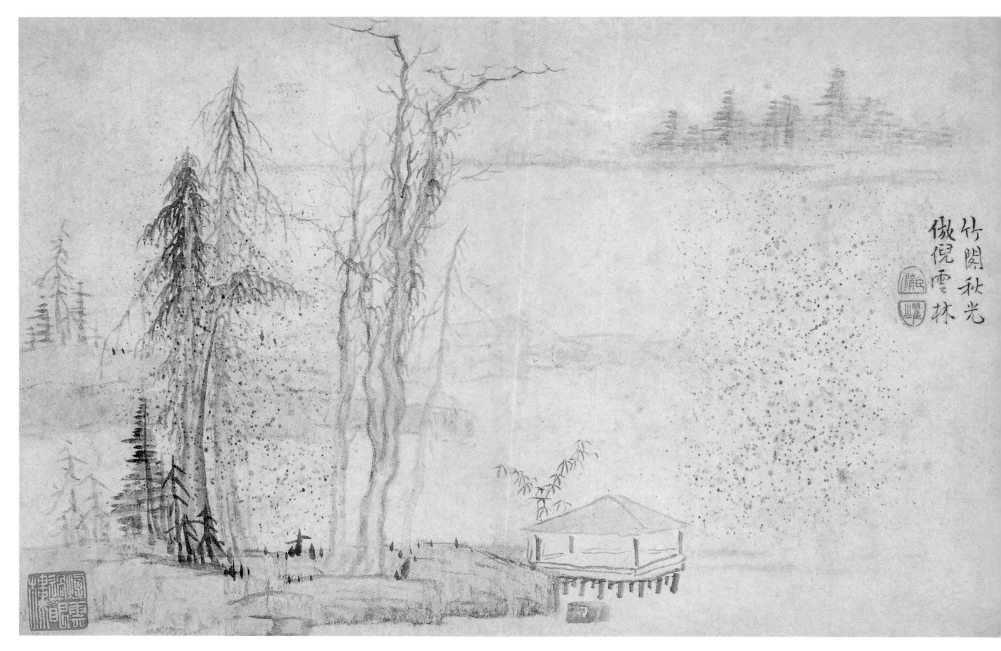

竹閣秋光
傚倪雲林

仿古山水图册之九　纸本设色　30.3cm×45.5cm　上海博物馆藏

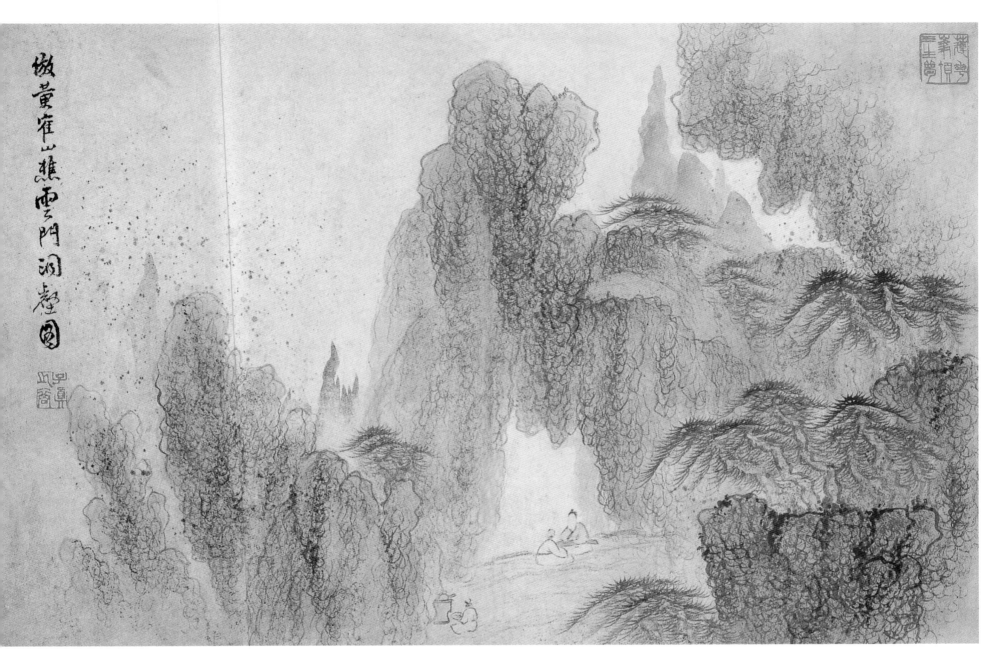

仿古山水图册之十　纸本设色　30.3cm×45.5cm　上海博物馆藏

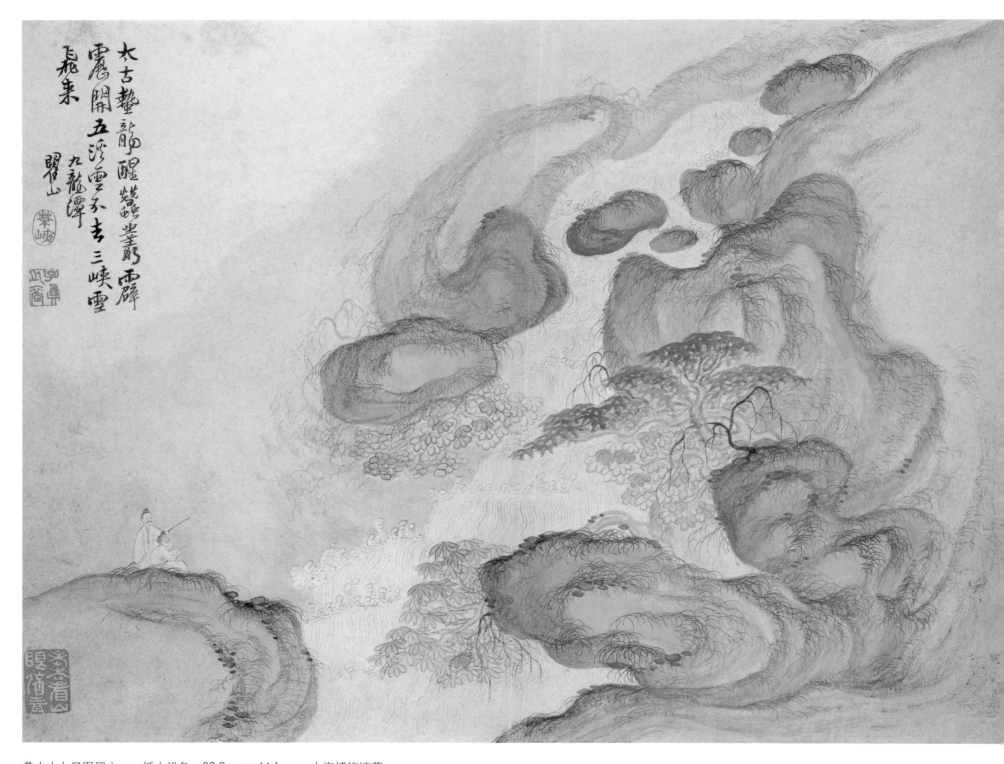

太古蟄龍醒蠻蠻業鬱霹靂
震開五派雪飛去三峽雪飛來

九龍潭
瞿山

黄山十九景图册之一　纸本设色　33.9cm×44.1cm　上海博物馆藏

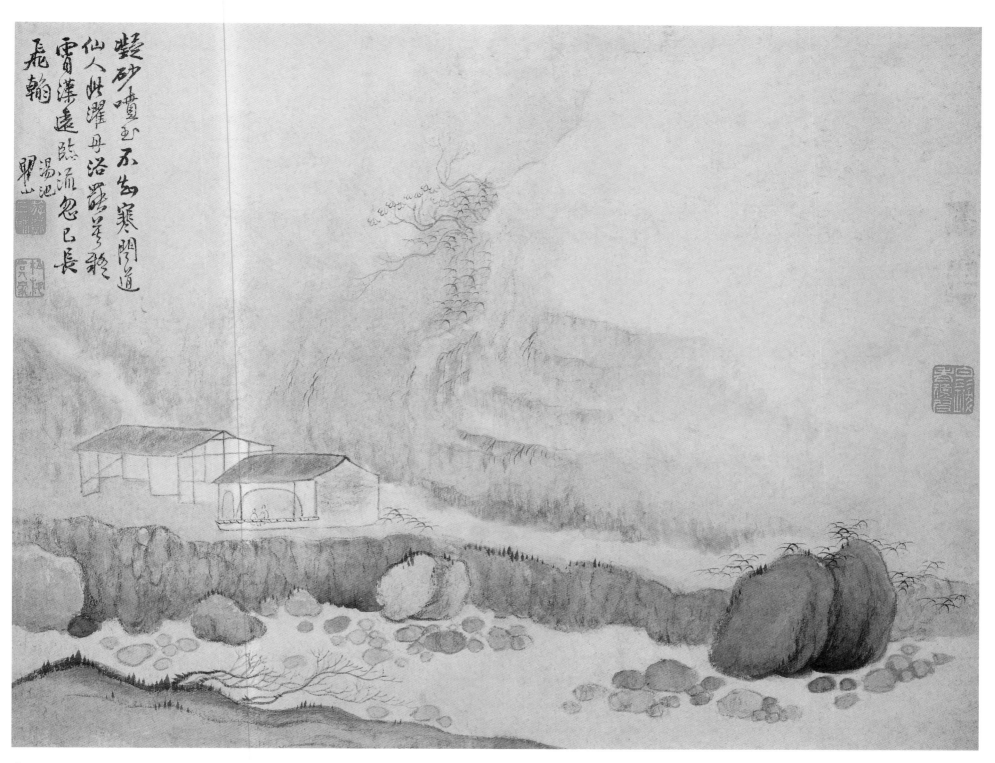

黄山十九景图册之二　纸本设色　33.9cm×44.1cm　上海博物馆藏

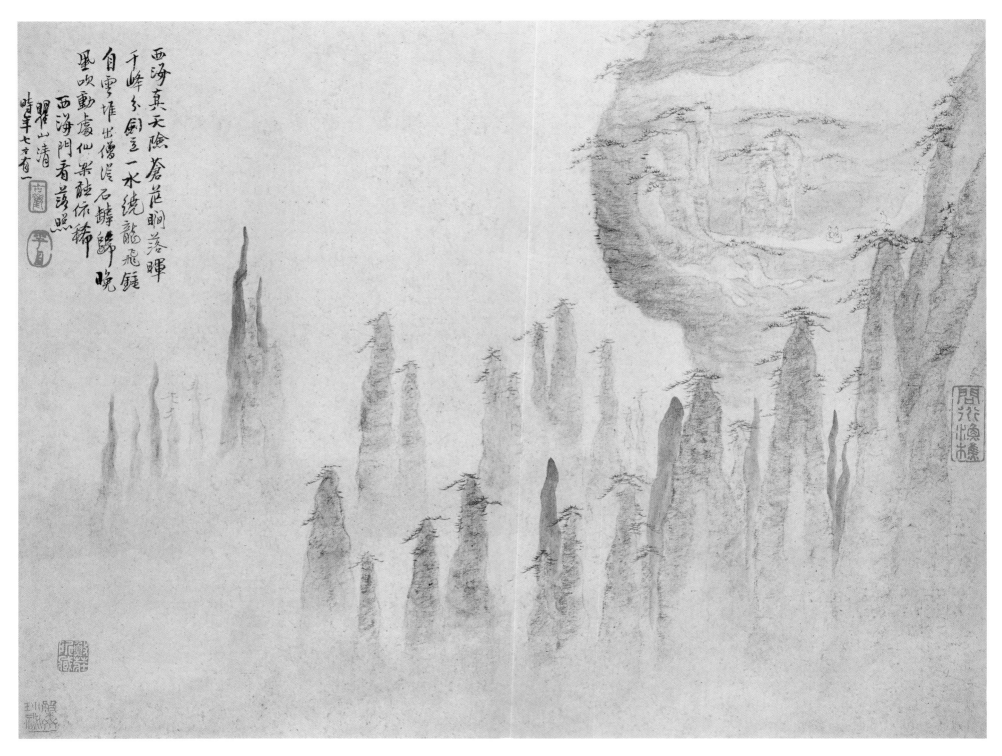

西海真天险苍茫眺落晖
千峰纷倒立一水绕龙飞
自云堆出僧浮石辇归晚
墨喷动虚仙果融你稀
西海门看落照
瞿山清
时年七十有一

黄山十九景图册之三　纸本设色　33.9cm×44.1cm　上海博物馆藏

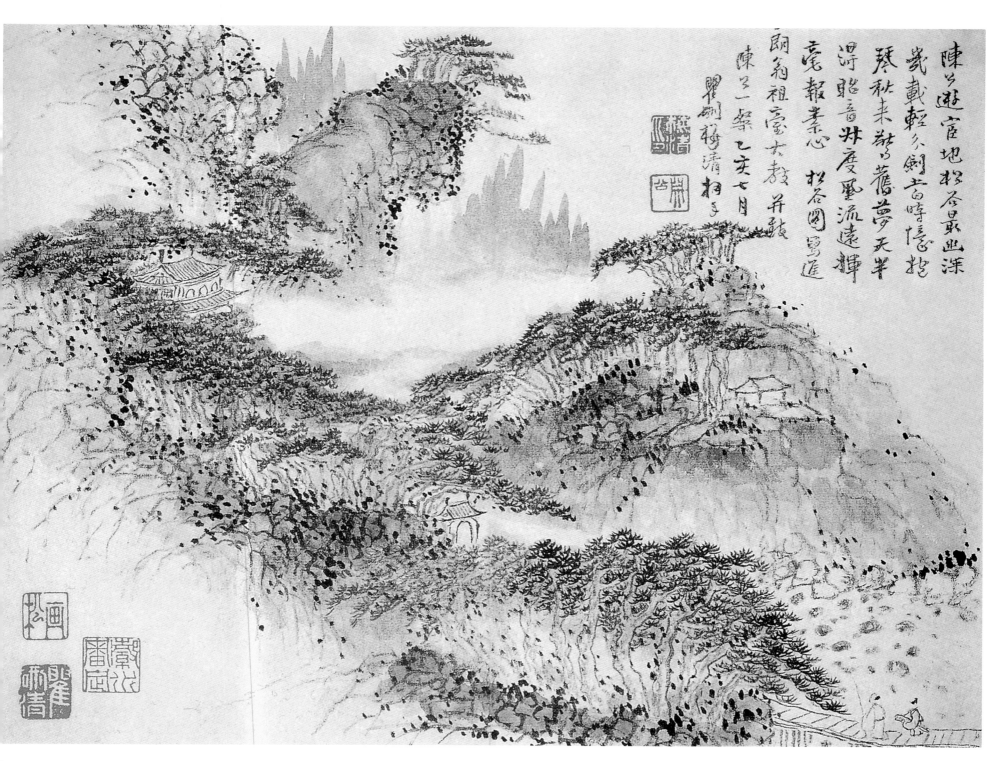

陳玄遊官地松谷景此深
崖載輕舟劍士當時憶把
琴秋夫夢天半
得啼音并度風流遠彈
毫報業心 松谷圖寫進

陳三二梁乙亥七月
瞿硎梅清相子

松谷图页　纸本设色　26.4cm×34.6cm　天津艺术博物馆藏

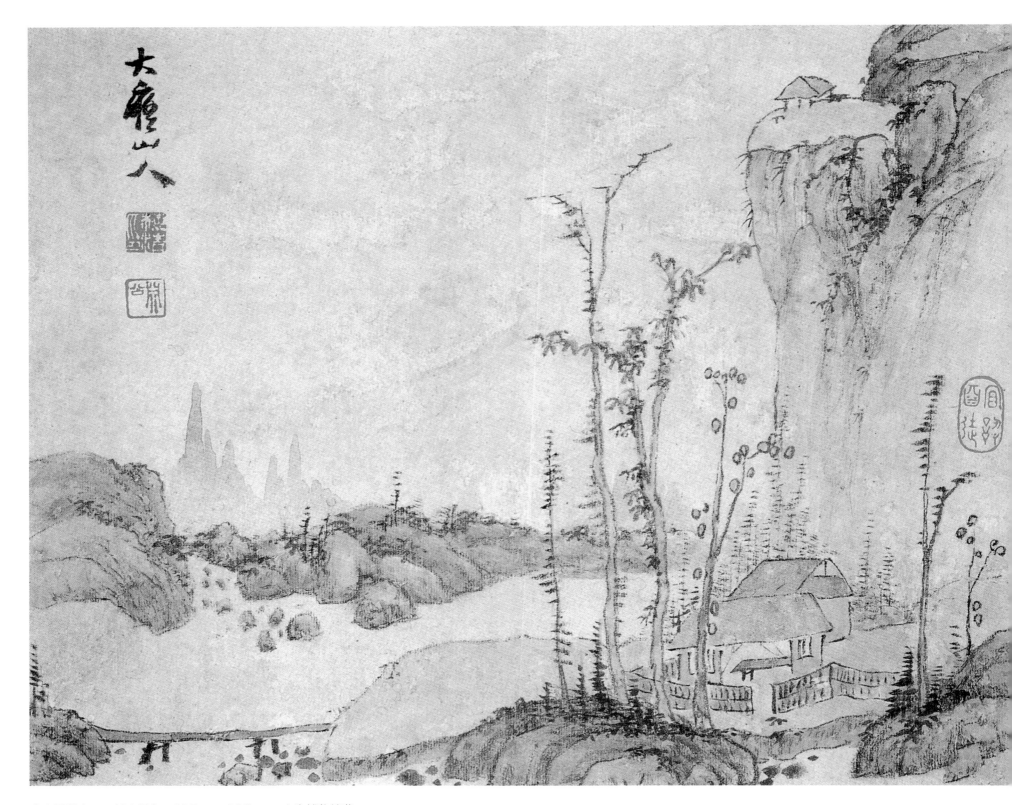

山水图册之一　纸本设色　26.7cm×33.3cm　上海博物馆藏

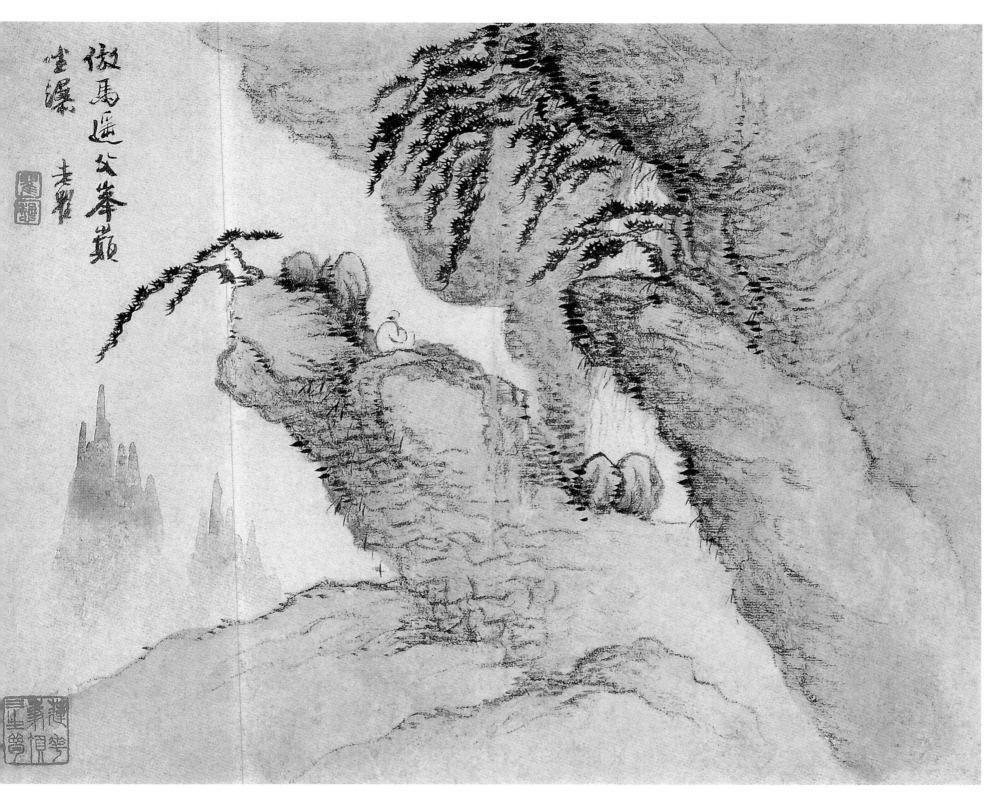

山水图册之二　纸本设色　26.7cm×33.3cm　上海博物馆藏

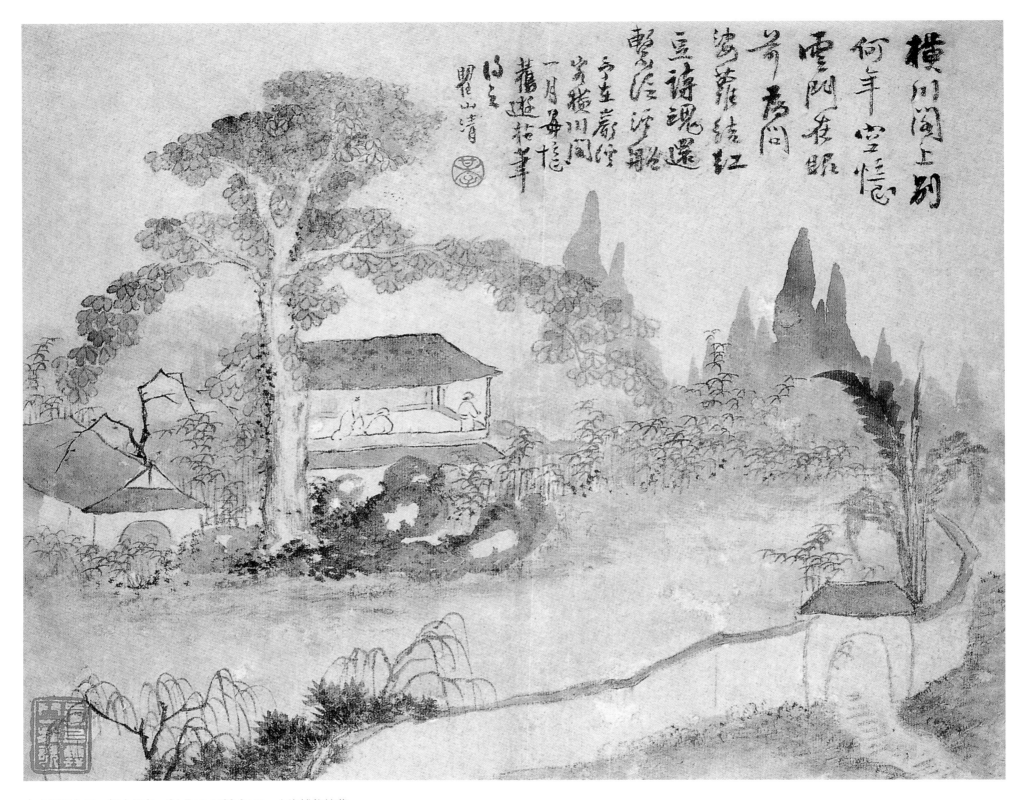

横川阁上别
何年空忆
云门在眼
芳春间
溪带绕虹
豆诗魂遥
暂泊沙船
云在岩阿
横川阁间
一月每忆
旧游松华
归来
瞿山清

山水图册之三　纸本设色　26.7cm×33.3cm　上海博物馆藏

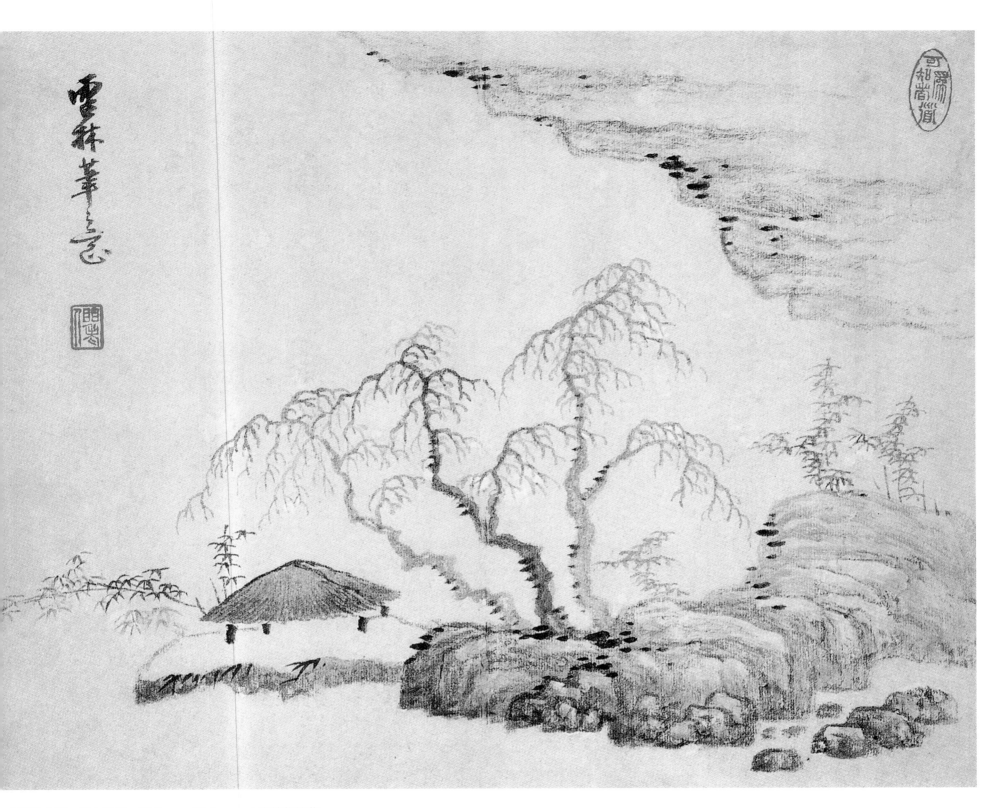

山水图册之四　纸本设色　26.7cm×33.3cm　上海博物馆藏

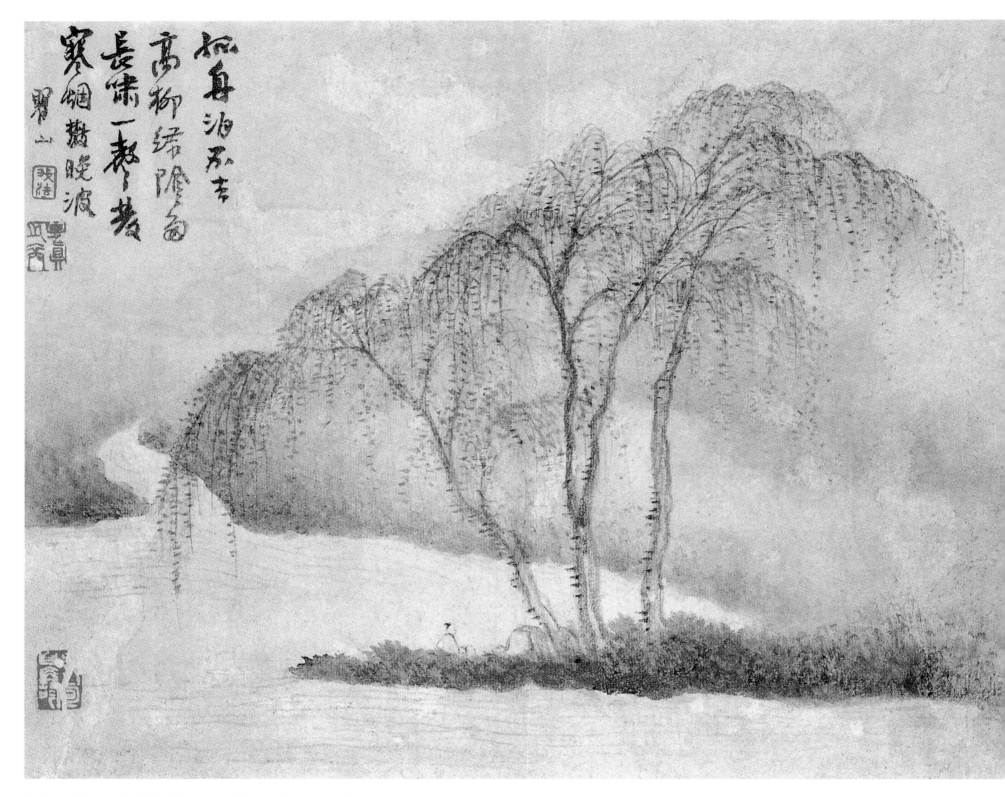

山水图册之五　纸本设色　26.7cm×33.3cm　上海博物馆藏

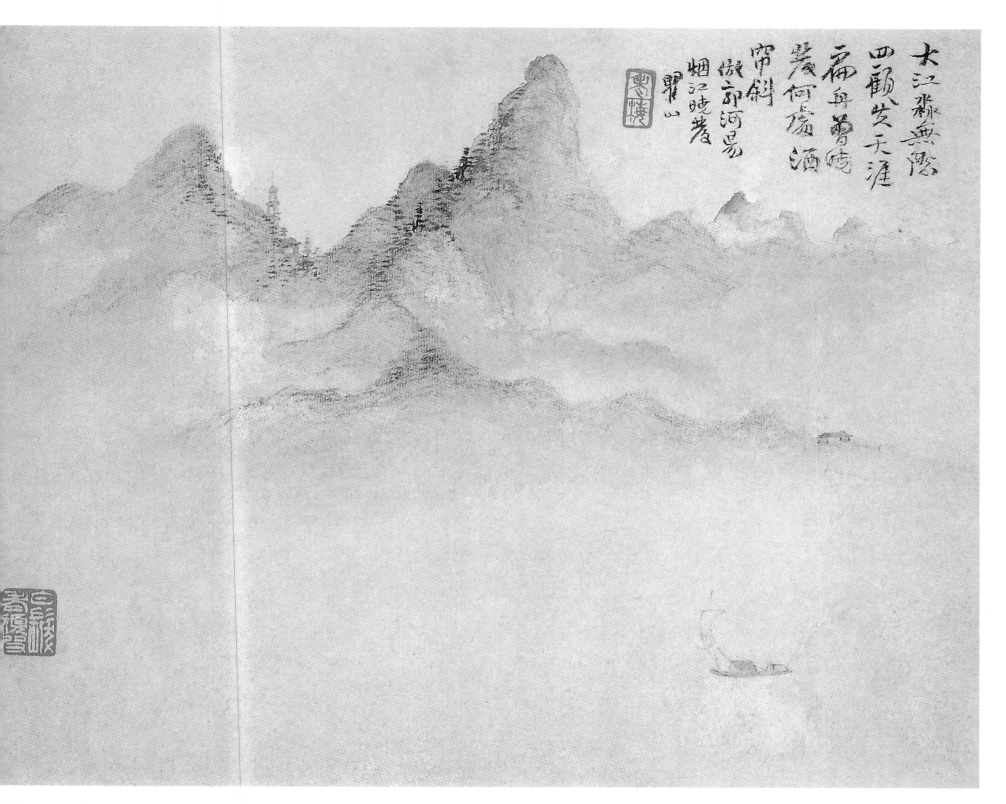

大江淼無際
四顧茫天涯
扁舟曙時
發何處酒
帘斜故郡潯昜
煙江晚卷
瞿山

山水图册之六　纸本设色　26.7cm×33.3cm　上海博物馆藏

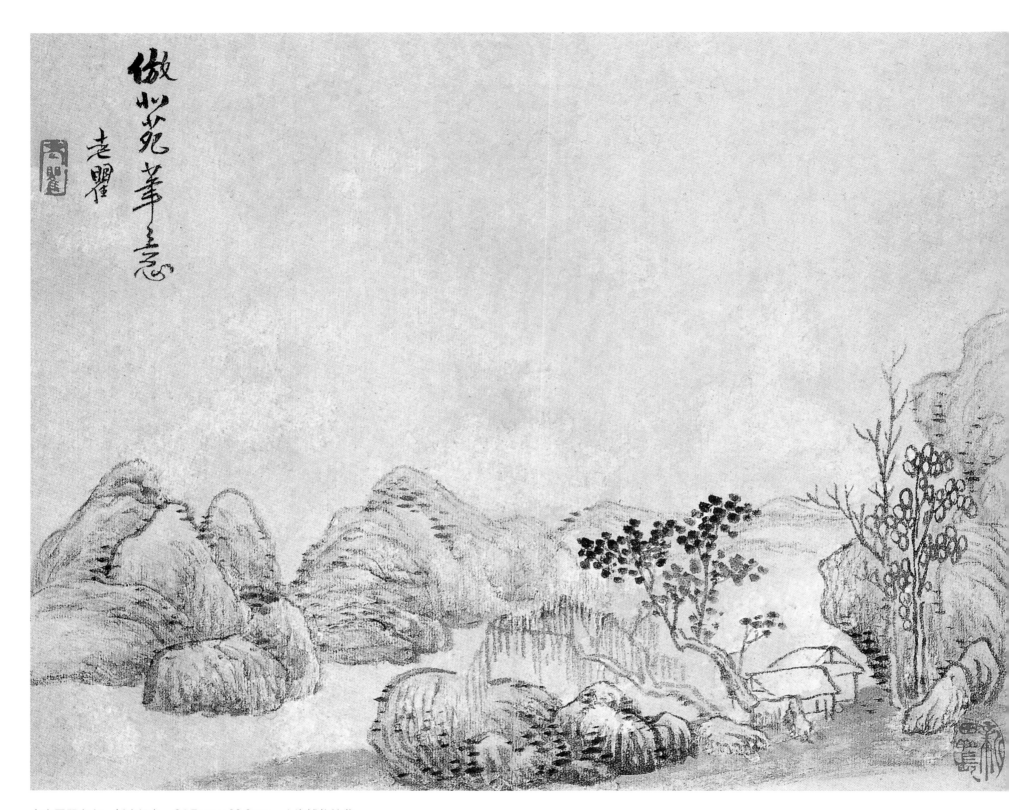

山水图册之七　纸本设色　26.7cm×33.3cm　上海博物馆藏

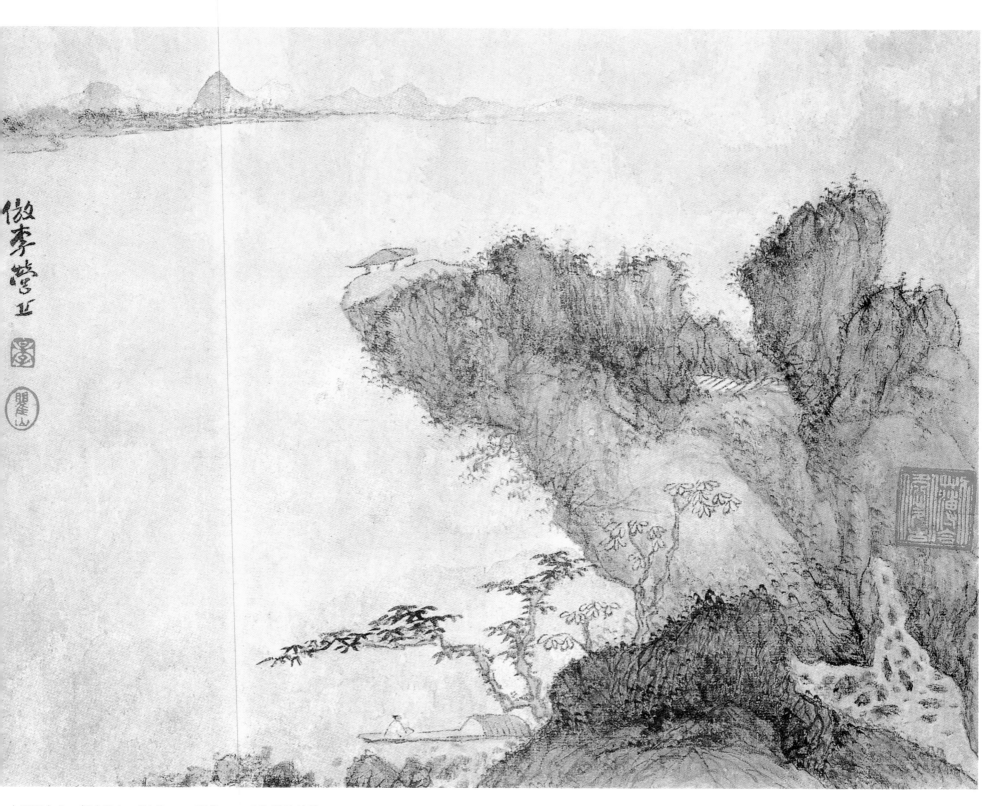

仿李营丘

山水图册之八　纸本设色　26.7cm×33.3cm　上海博物馆藏

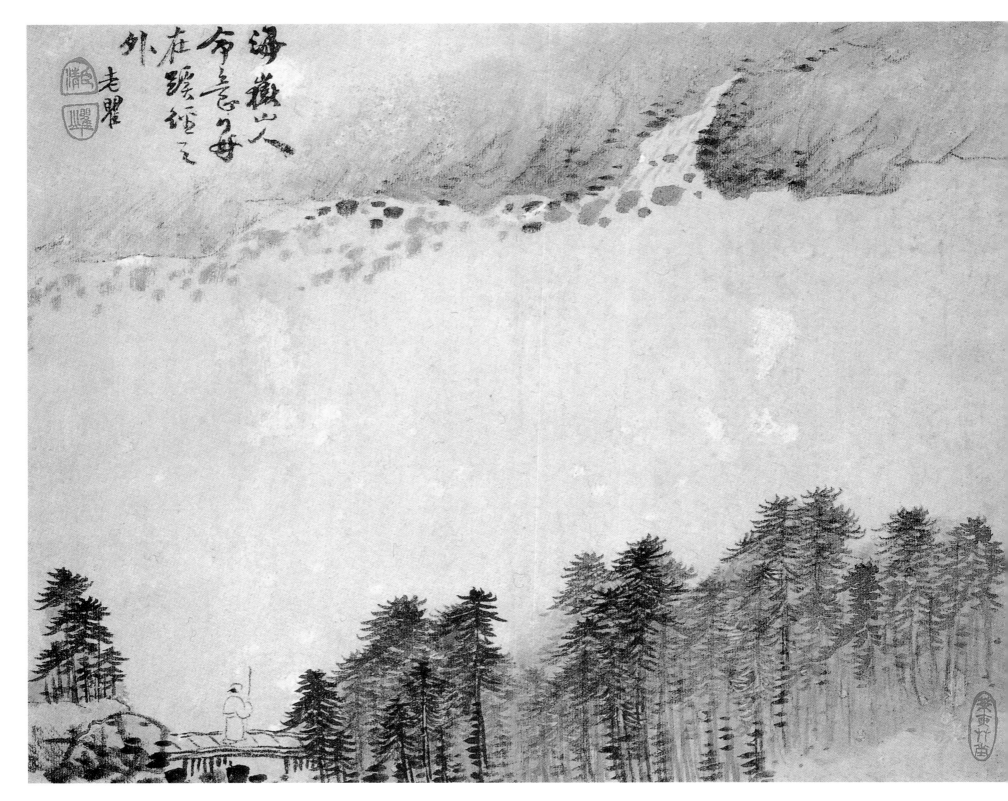

山水图册之九　纸本设色　26.7cm×33.3cm　上海博物馆藏

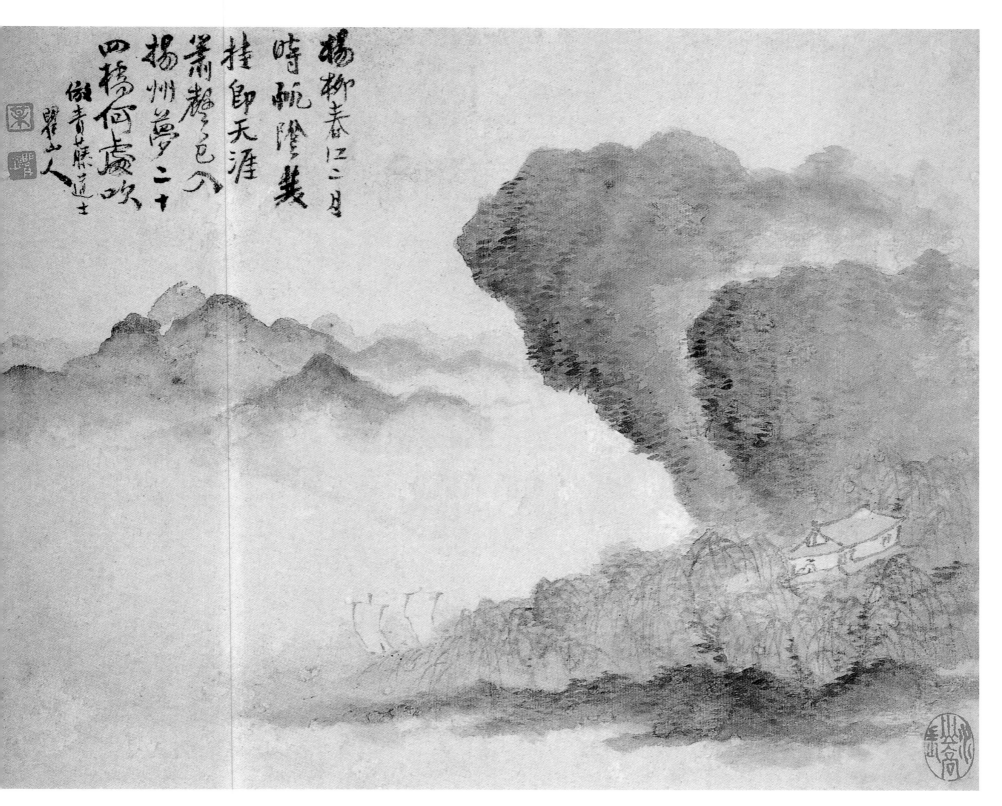

杨柳春江二月
时帆隆隆发
挂即天涯
萧萧寒色外
扬州梦二十
四桥何处吹
做青藤道士
瞿硎山人

山水图册之十　纸本设色　26.7cm×33.3cm　上海博物馆藏

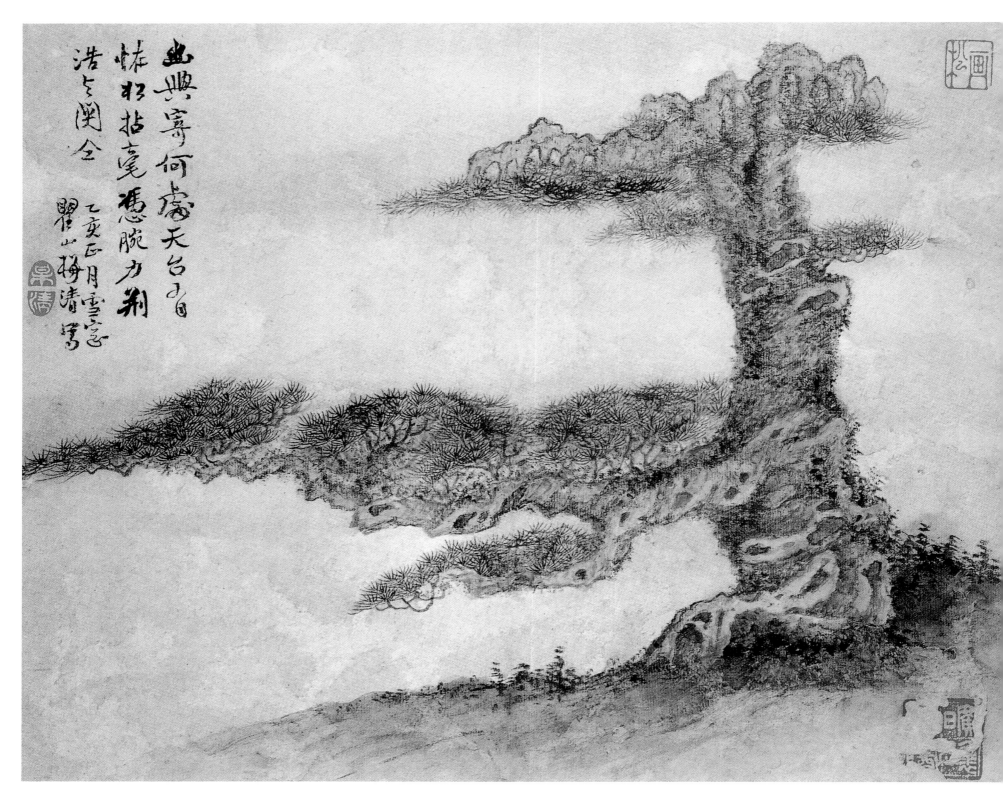

山水图册之十一　纸本设色　26.7cm×33.3cm　上海博物馆藏

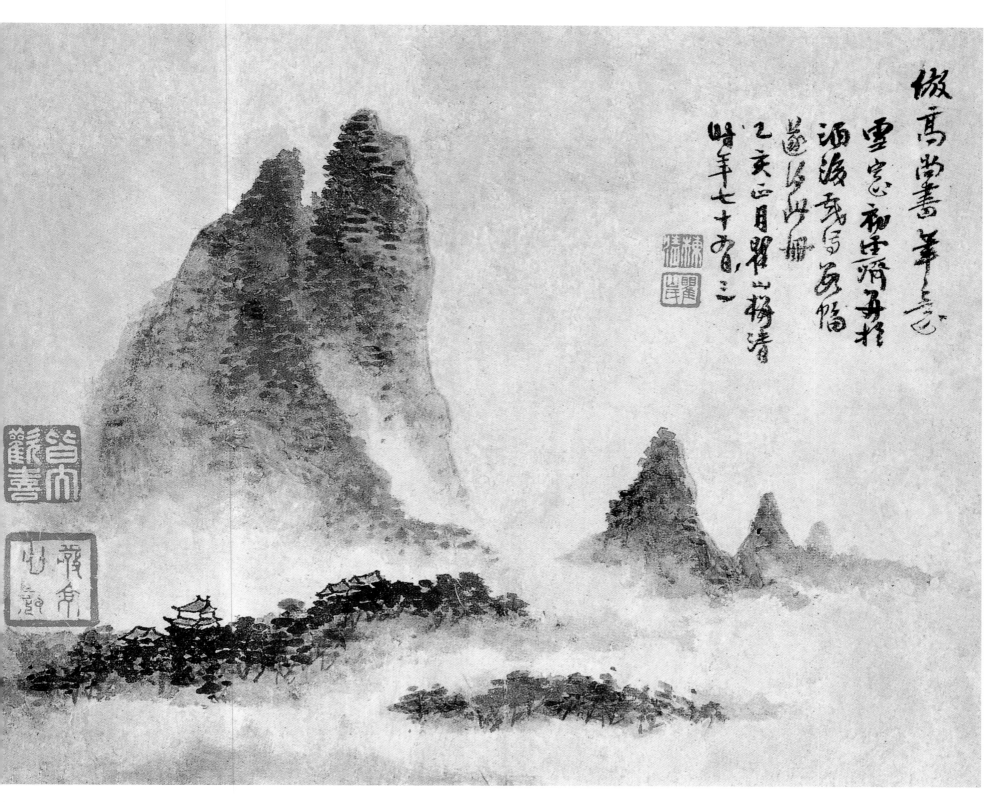

山水图册之十二　纸本设色　26.7cm×33.3cm　上海博物馆藏

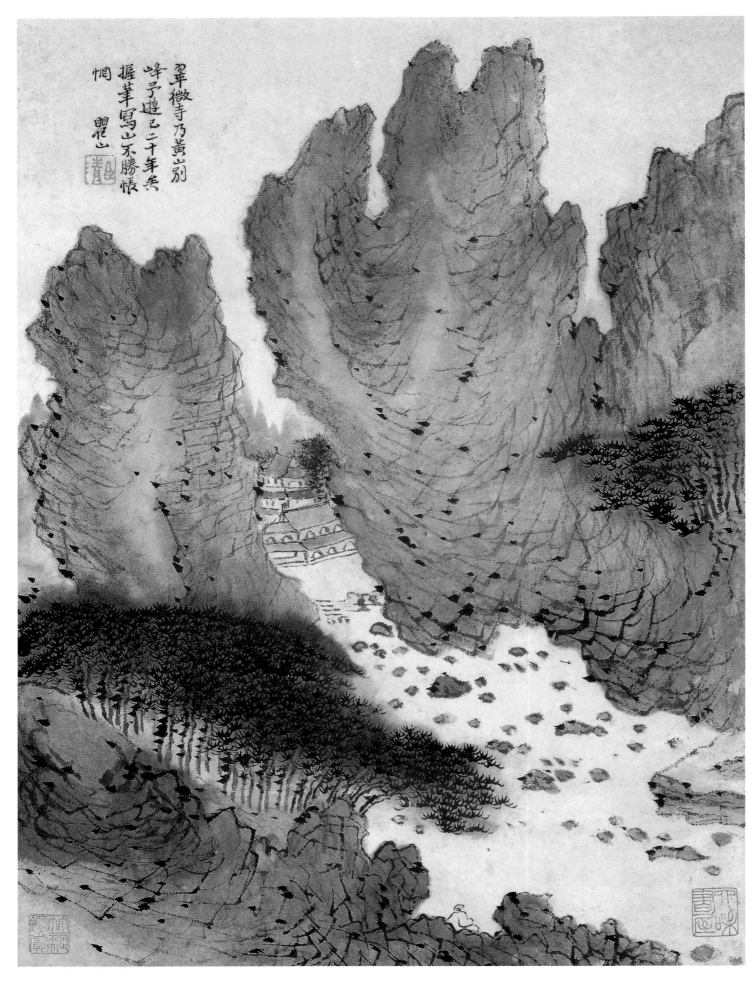

翠微寺乃黄山别
峰予游已二十年矣
握笔写山不胜怅
惘 瞿山

黄山图册之一
纸本设色
43.2cm×32.2cm
安徽省博物馆藏

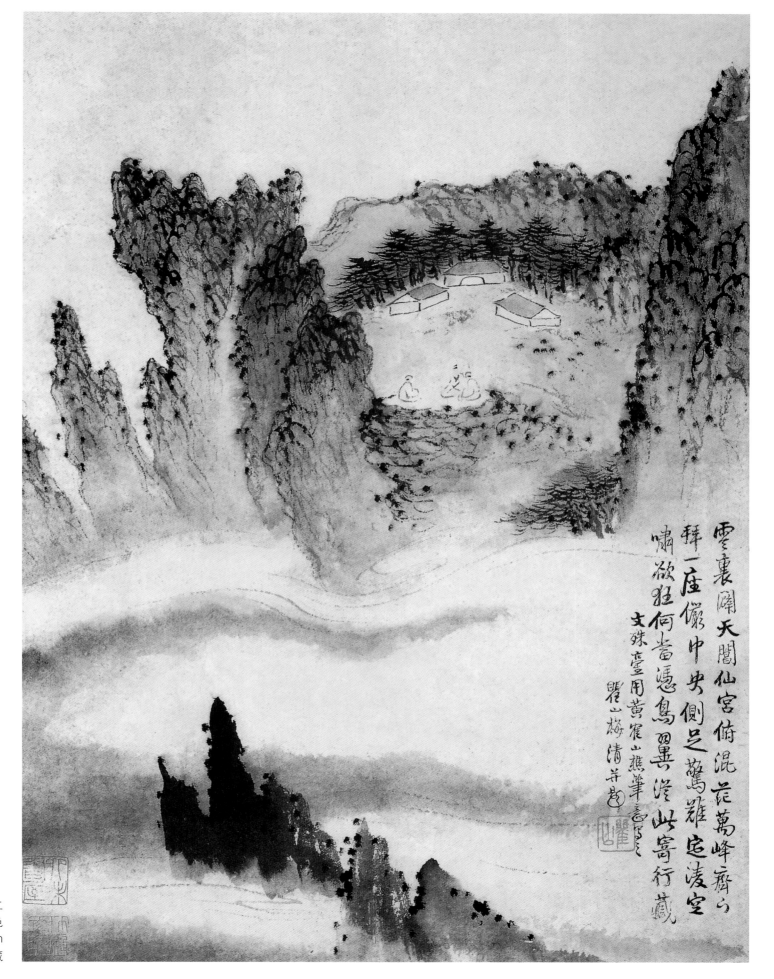

雲裏闢天閶仙宮俯瞰萬峰齊辟一莊儼中央側足驚離定凌空嘯歈狂何當憑鳥翼沍岭寄行藏支殊臺用黃蒿山樵筆意

瞿山梅清并畫

黄山图册之二
纸本设色
43.2cm×32.2cm
安徽省博物馆藏

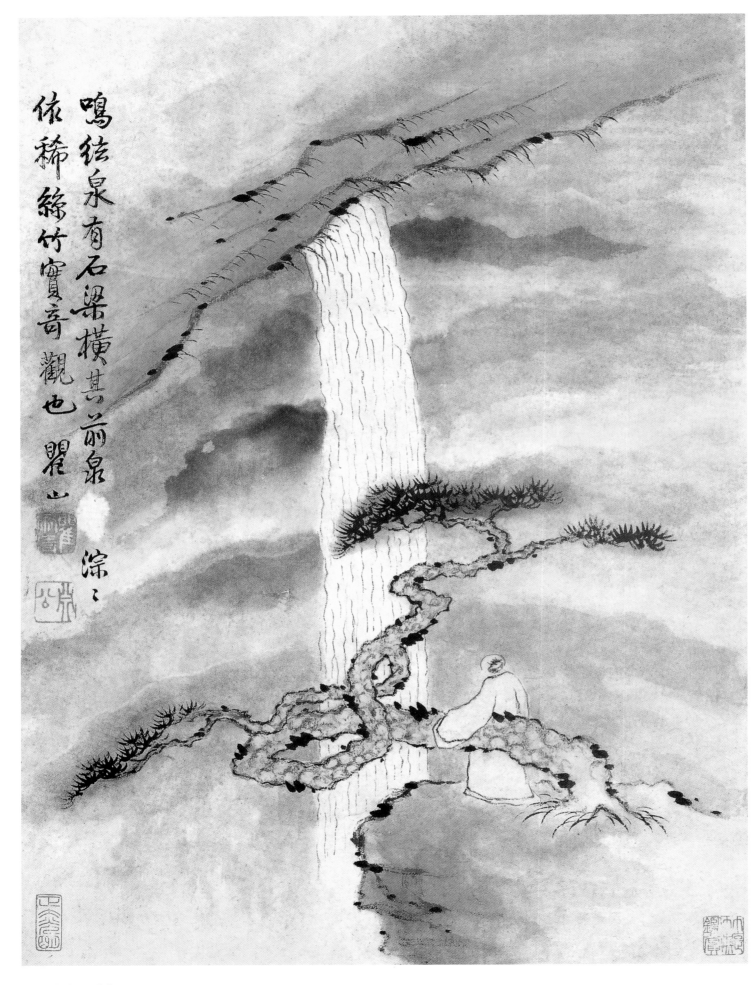

鳴絃泉有石梁横其前泉
依稀絲竹實奇觀也 瞿山

深深

黄山图册之三
纸本设色
43.2cm×32.2cm
安徽省博物馆藏

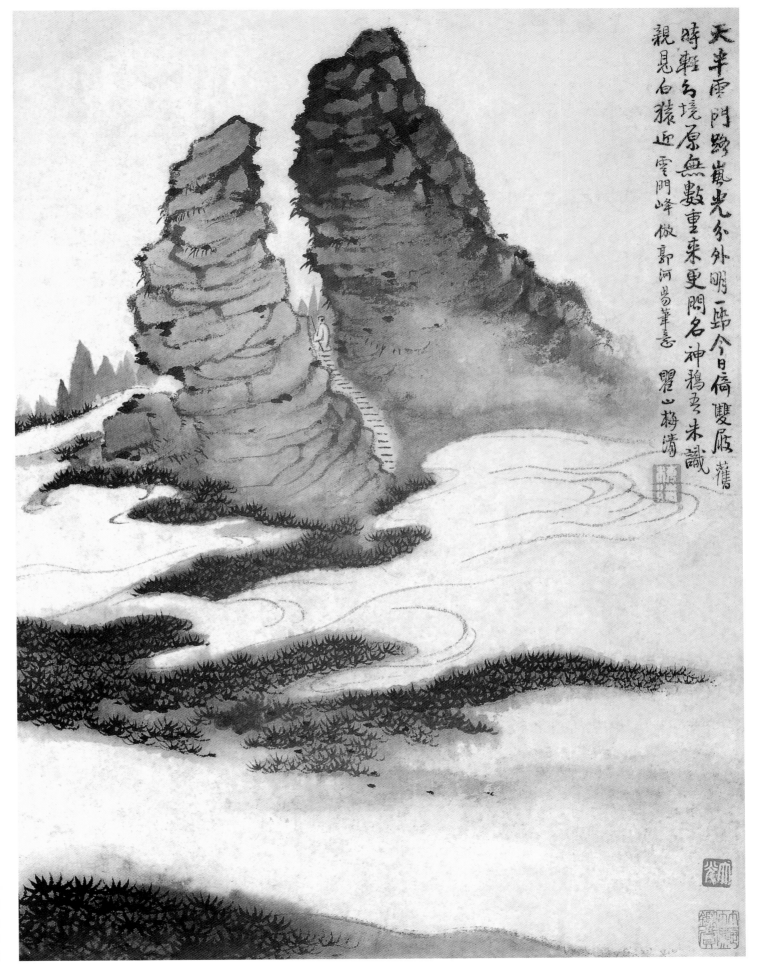

天平雲門際嵐光分外明一歸今日僑雙屐蕉
時輕名境原無數重來更問名神鵶吾未識
親見白猿近雲門峰做郭河陽筆意 瞿山梅清

黄山图册之四
纸本设色
43.2cm×32.2cm
安徽省博物馆藏

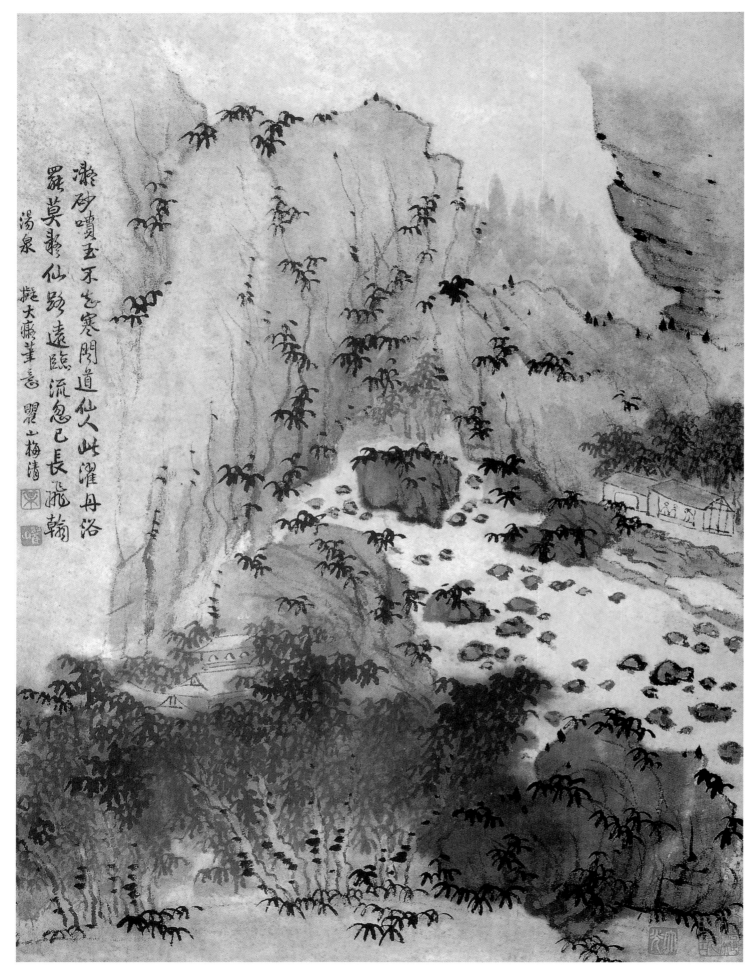

黄山图册之五
纸本设色
43.2cm×32.2cm
安徽省博物馆藏

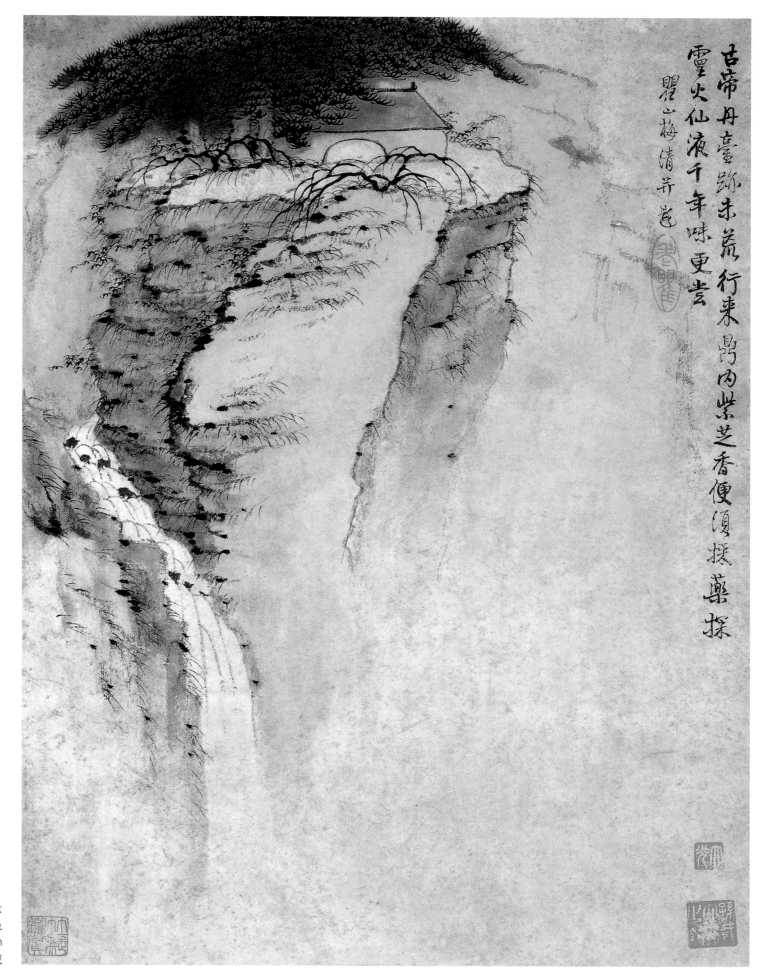

古帝丹臺跡未荒 行來閶闔紫芝香 便須探藥探
靈火仙液千年味更嘗
瞿山梅清并題

黄山图册之六
纸本设色
43.2cm×32.2cm
安徽省博物馆藏

龚 贤

　　龚贤（1618—1689），又名岂贤，字半千，又字野遗，号半亩，又号柴丈，称柴丈人。江苏昆山人。居金陵清凉山，修筑半亩园，栽花种竹，悠然自得。尝自写小照作扫叶僧，因名所居为扫叶楼。画法宗董源，沉雄深厚。善用积墨，非常浓密。程青溪以为"半千用笔如龙驭凤，似云行空，隐现变幻，渺乎其不可穷，盖以韵胜，不以力雄者也"。画有别格，开"金陵画派"。他的《春山高阁图》《木叶丹黄图》《清凉环翠图》及《柴丈山水》册等，都可以见其挥毫洒墨的自如。但有时积墨过浓，略乏清疏秀逸之气。但如《木叶丹黄图》，则用墨较少，与浓重的画风相比，别有一种情调。

　　龚画章法，常有奇趣，如其所作《高斋图》《清江水阁图》《江天帆影图》《八景山水画图》等，并无落套，皆自出新意。

诗堪兴，意难竞，抱道自高拟画径

——对龚贤艺术的解读

刘 荣

伴随着对中国山水画史的回溯与解读，审美的变迁翻动着文化历史的波浪，一位明末清初的诗人、画家，以其隐逸清润的诗境，沉郁深厚而形态简约的画风，日益影响着今天的山水画坛。而他的名字：龚贤——在当时只是地方画派"金陵八家"之首，并以集结整理中晚唐诗而著名。

龚贤者，字岂贤，号半千、野遗、柴丈、半亩、半山、清凉山下人等。生于1618年，卒于1689年，祖籍江苏昆山。他出身于官宦世家，有着较为显赫的身世背景。明末清初的政治纠葛，朝代变迁，使得他家境败落，寄人篱下，飘泊不定之感终其一生。他十三岁时曾跟画坛巨擘董其昌学画，并在一生的诗友唱和中广交贤达，谈艺论道，结下了孔尚任这样的忘年交。其文化血脉中的高贵因子在艰难的生活历炼中孤傲地生长着。在他身前，为文求道，以诗境而寻求内心宁静之隅，不以身世的艰涩而沦落自卑。他不遗余力地整理中晚唐诗，在同道文人中获得赞誉。在他身后，留下了大量的山水画作，以精求美，并且实践教授，传下多部课徒稿及画论画评。他的艺术以渐悟式的不懈努力而成就。他以师出名门的较高起点，经历着面目的不断蜕化，从"白龚""灰龚"到四十六岁时的"黑龚"，完成了脱胎换骨的全过程。这是一位"内向性"极强的画家，他的"敏感"与"孤傲"，他的"沉郁"与"庄严"，他"清凉飘逸"的心性与"如如不动"的文化品格，是一份厚重的精神遗产，值得我们去珍视。

美国大都会艺术博物馆藏二十四开山水册页，是龚贤七十岁时的作品，代表了他晚年山水画的典型风貌。

先从裱页上的题画诗入手看起。如他众多山水诗一样，表达的是一个文人对陶渊明式的田园牧歌境界的向往。文字的意象在仙源、江水间流动，时间在残月、清风中停止，历史在登楼、曳杖时往还。山川与岁月的交融在他的笔下化为诗意的温情。这一切，源于对现实的超脱，亦或是逃避。

龚半千画论曰："画者诗之余，诗者文之余，文者道之余。吾辈日以学道为事，明乎道，则博雅。亦可浑朴，亦可不失为第一流人。放诗文写画，皆道之绪余，所以见重于人群也。若淳淳之以笔墨为事，此之贱也。"

我们再回到他的这套册页画面。

二十四张册页山水，一以贯之的气息是运激荡以平和、蕴沉郁于清凉。平中见奇是他的匠心，亦是他的人生态度。生命的庄严，自然的平和、清凉在他的笔下化为笔墨的仪式感。横平竖直的构架与中心爆发的暗示，提升着图式的张力。诗性的空间或断或续，或聚或散，纯凭半千法力。

宋元以降的山水画，在经历了无数画家耕耘探索后，呈现了自然真切、笔墨生命与个性选择的多样面貌的流变。明末董其昌以"参禅入画"的方式阐释了他心中"山水画是什么"的命题，绘画的过程是悟道的体验，笔墨本体在全新的境界中生长，由此影响其后三百年山水画的发展。

龚半千继承了其师的绘画理念，依据个性，有所发展。细观他"黑龚"时期的作品，境界的展现以线性结构的营造和块面空间的转换为支撑。其中以"字"法为章法，是当时每一个文人画家的格局观照。龚半千在空间块面转换上继承

了两宋时期山水画形象真切、虚实掩映、变化无穷的视觉经验空间。北宋大家巨然、李成，尤其是董源的空间意味在他的绘画中反复出现。而在画面单位形象的线性构成中，他又继承了元代以降释放笔墨独立生命的选择，把生活原型解构为长线、短线、点子等独立的笔墨元素，元素间的和谐生长还原着心中的意象。董其昌以元人"一笔两笔无笔不繁"的方式，赋予笔墨以灵动、清透、凌厉的生命；龚半千以宋人"千笔万笔无笔不减"的单纯语言，呈现着大巧若拙、大音稀声般的深厚，推动他对境界的书写。他"黑龚"积墨的形成，也是在宋人笔墨范畴的推演下逐步完善的。画面形象的程式化处理，推远了艺术与自然的距离。笔墨的生命、作者的气质，同化于诗意般的文气；空间转换的真切刻画，有如宋人般的圆润、融和，又拉回到自然的怀抱。这一远一近的选择，印证着时代文脉的走向，而这一切画理的生发均来源于他对历代山水画史的解读。他有诗为证："山水董源称鼻祖，范宽僧巨绳其武。复有营丘与郭熙，支分派别翻新谱。襄阳米芾更不然，气可食牛力如虎。友仁传法高尚书，毕竟三人异门户。后来独数倪黄王，孟端石田抗今古。文家父子唐解元，少真多赝休轻侮。吾生及见董华亭，二李恽邹尤所许。晚年酷爱两贵州，笔声墨态能歌舞。我于此道无所知，四十春秋茹荼苦。文人索画云峰图，菡萏莲花相竞吐。凡有师承不敢忘，因之一一书名甫。"

无论是线性结构还是大块空间转换，在中国文人绘画的表达中，都落实于用笔、用墨。龚半千长期的艺术实践，以笔墨精进为基本落脚点。单位形象，无论山与树的线，在宋人笔墨范畴中严谨细密，笔笔不苟，中锋搅动的节奏韵律与心相应和，造型的韵律特点经长期心手相摹，演化为习惯动作而进入龚半千的节奏中。以此生发的水墨空间呈现着层层联系、层层对比、层层深厚的意韵，空间的跳跃借丘壑、山林而呈现着呼吸的生命状态。

撮其要，他归结为："笔法要古，墨气要厚，丘壑要稳，气韵要浑。"

在另一套美国大都会艺术博物馆所藏繁笔简笔各半的册页中，龚半千以宋人笔法，写元人简笔意境。笔与笔的契合，笔与墨的苍润无间，显露无遗。"中锋乃藏，藏锋乃古，与书法无异。笔法古乃疏、乃厚、乃圆活，自无刻、结、板之病"。精巧的画面以小格局、大气象而力争上游。对生活的经意观察使自然形象化为心灵符号，纳入到诗意的书写中，纯而弥简。

最后，提到龚半千，当代画家多所注目之处，在于他的积墨用法，超凡脱俗，给后人以无限启发。课徒稿中演示的积墨，加至十余遍后仍不沾不滞，秀润灵动，展现着他对笔墨生命的独特体悟。其中的技法步骤，关键程序在课徒稿中揭示无余。而其意象的出处，无论是源自"米家山"的启发，还是心灵磨砺后的文气浸染、自然生成，都值得回味。我想，技法生于境界，境界出自文化观照下的诗心，而诗心取决于人的品格。让我们品其画，究其技，师其心，在中国文人画的气脉中启发创造之机。

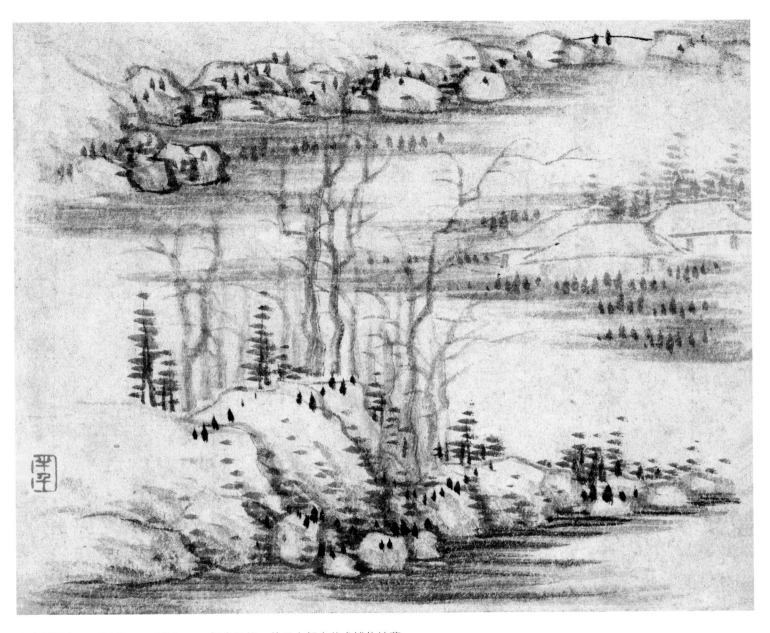

山水册页之一　15.9cm×19.1cm　纸本墨笔　美国大都会艺术博物馆藏

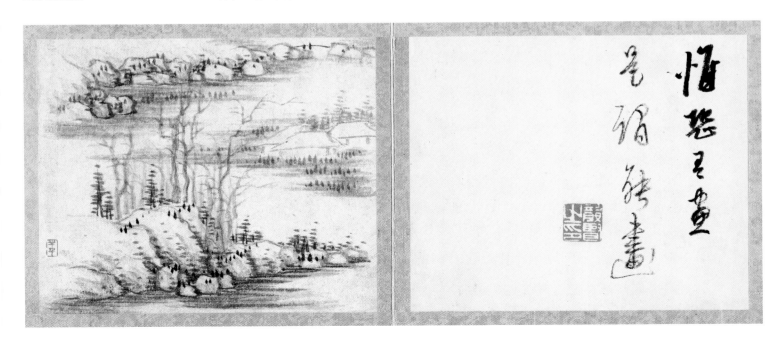

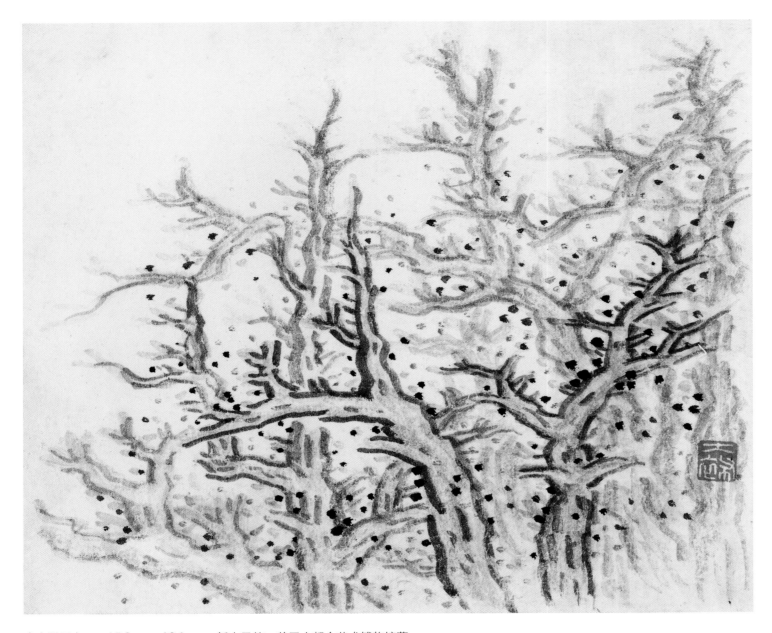

山水册页之二　15.9cm×19.1cm　纸本墨笔　美国大都会艺术博物馆藏

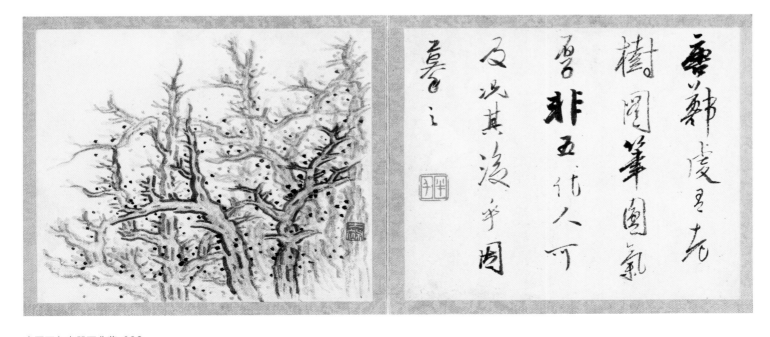

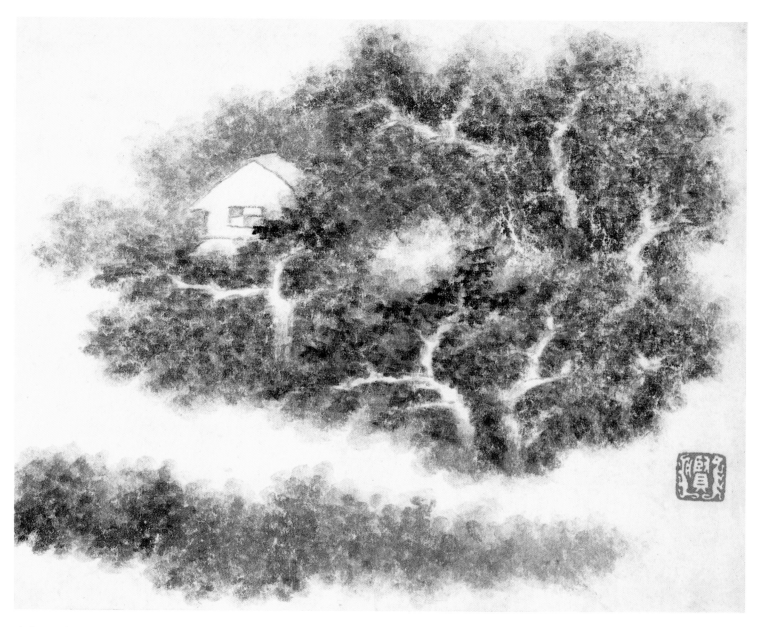

山水册页之三　15.9cm×19.1cm　纸本墨笔　美国大都会艺术博物馆藏

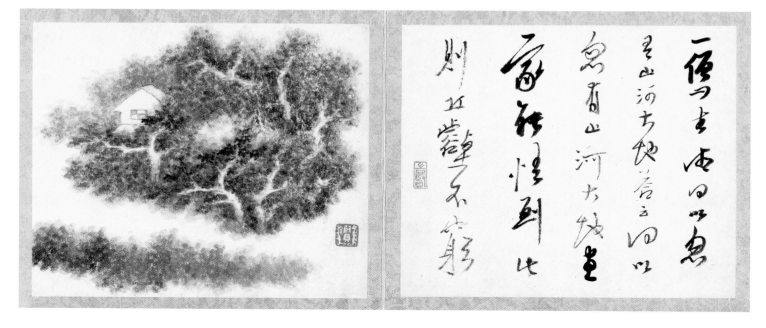

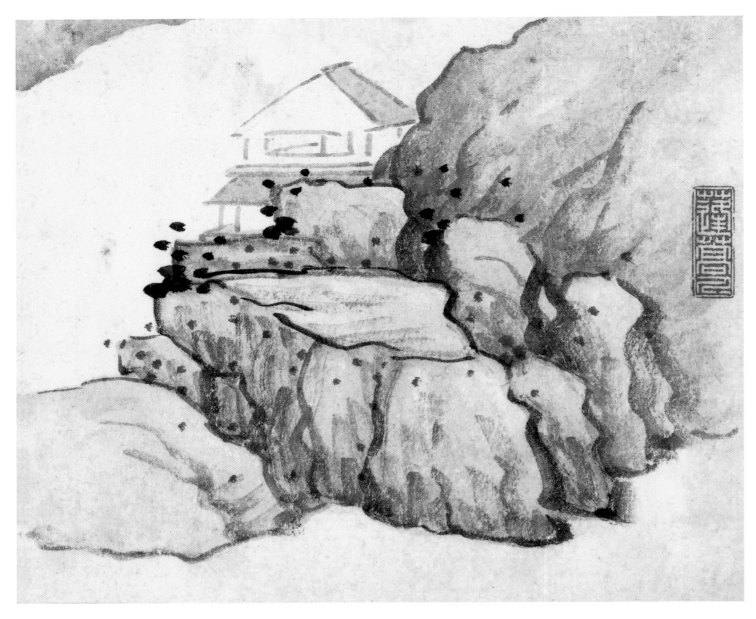

山水册页之四　15.9cm×19.1cm　纸本墨笔　美国大都会艺术博物馆藏

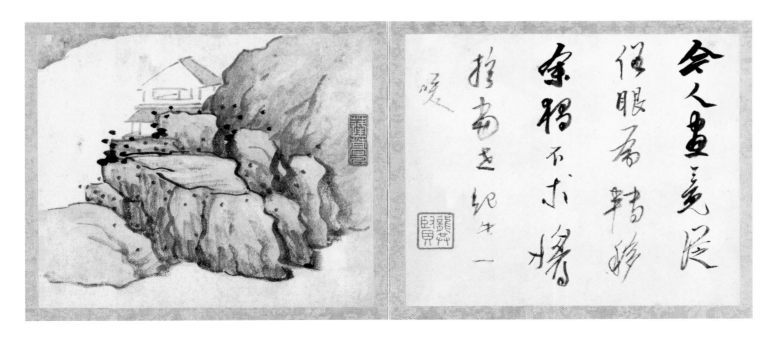

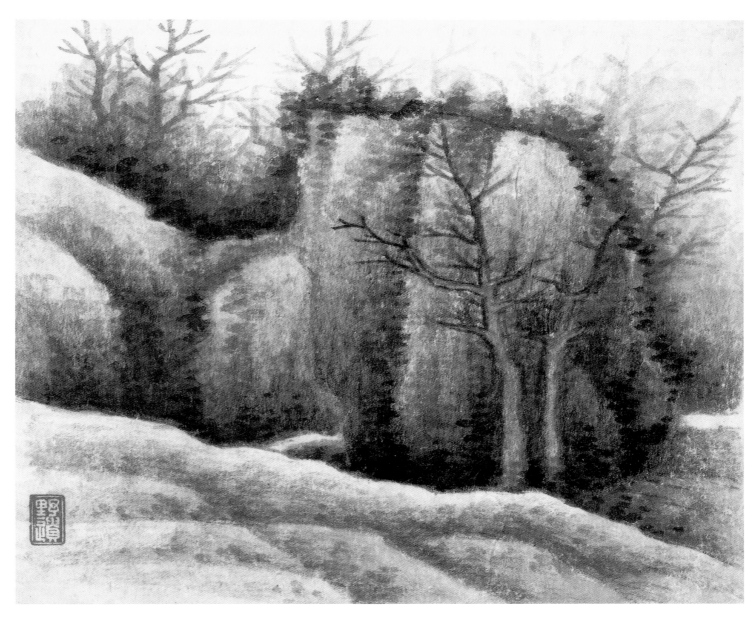

山水册页之五　15.9cm×19.1cm　纸本墨笔　美国大都会艺术博物馆藏

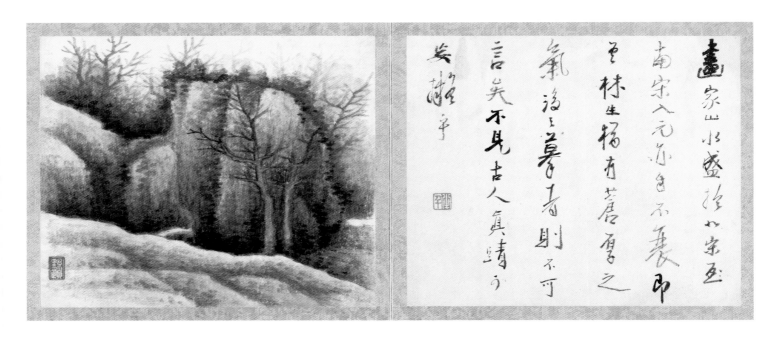

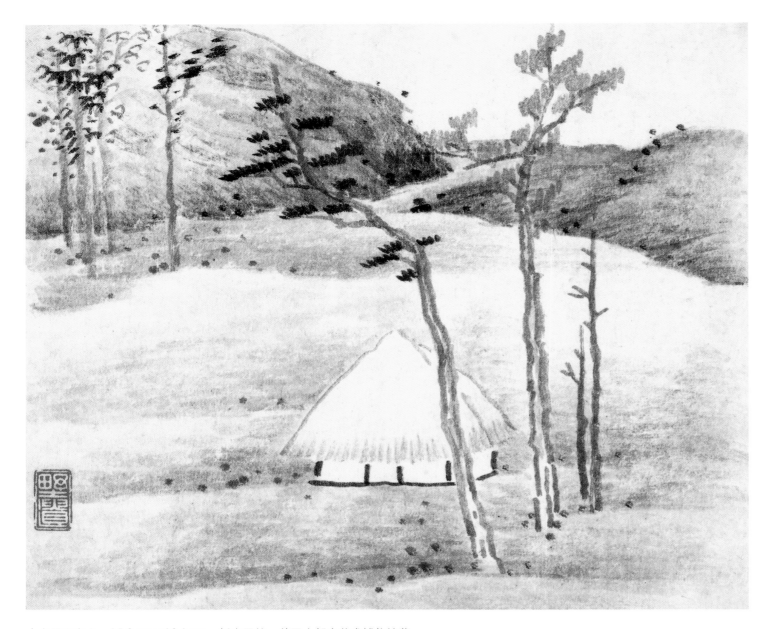

山水册页之六　15.9cm×19.1cm　纸本墨笔　美国大都会艺术博物馆藏

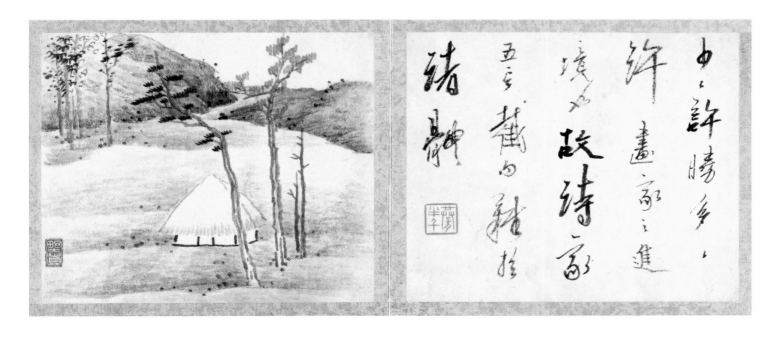

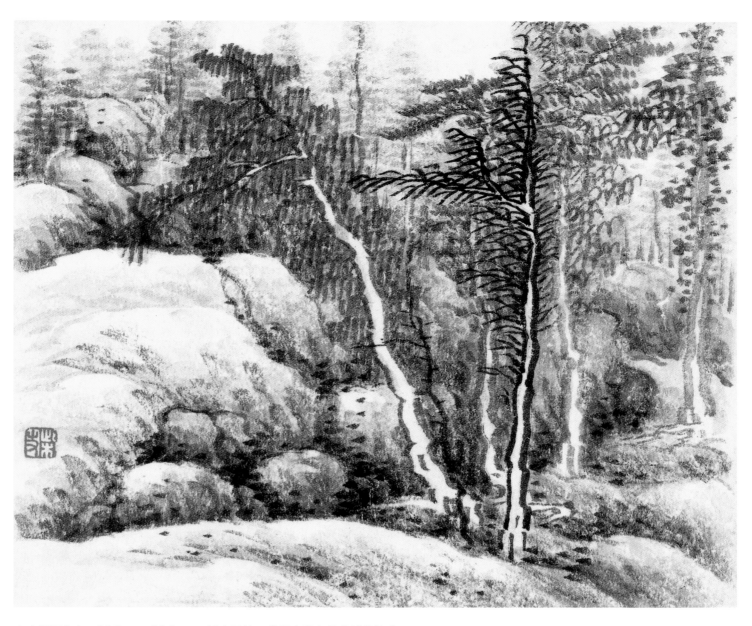

山水册页之七　15.9cm×19.1cm　纸本墨笔　美国大都会艺术博物馆藏

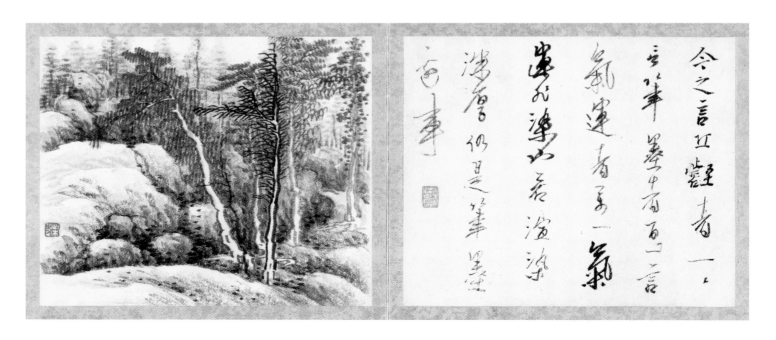

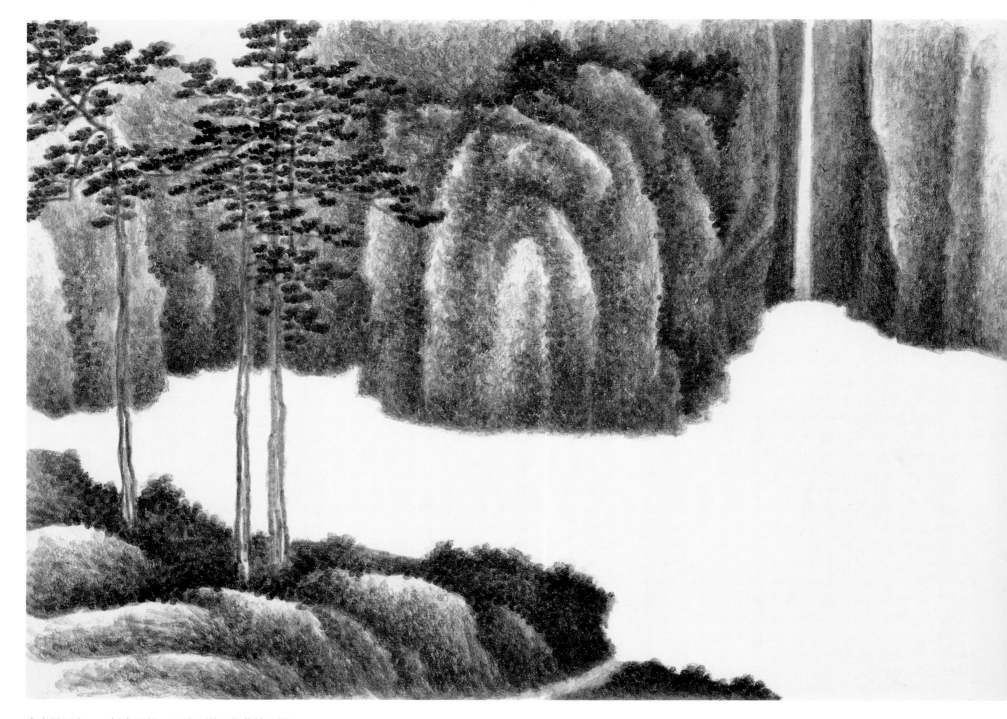

山水册页之一　纸本墨笔　尺寸不详　收藏地不详

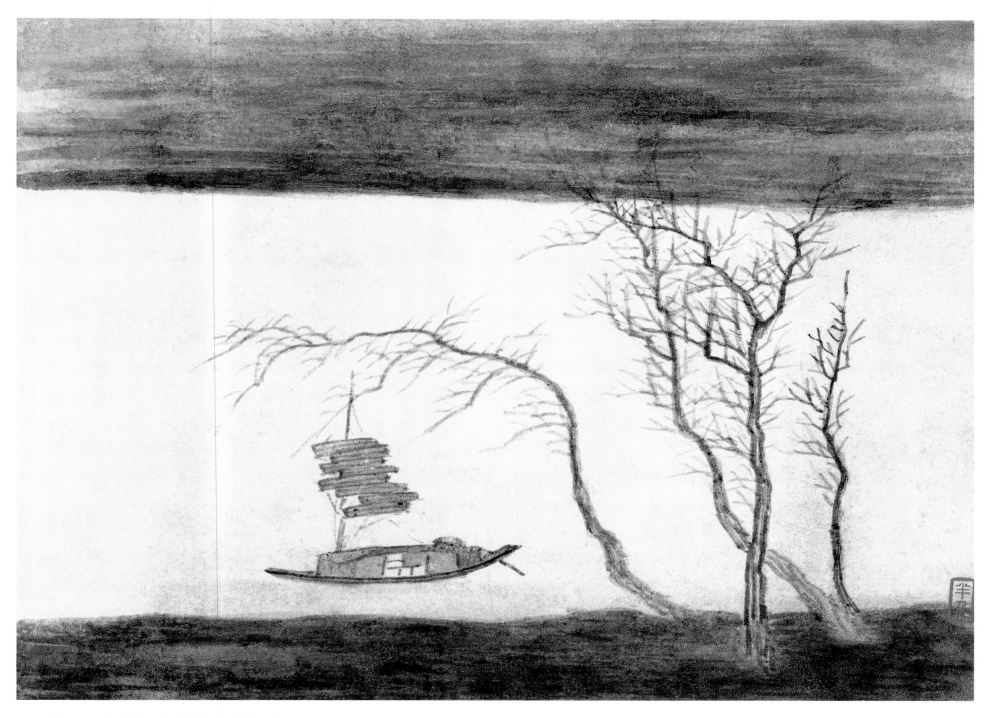

山水册页之二　纸本墨笔　尺寸不详　收藏地不详

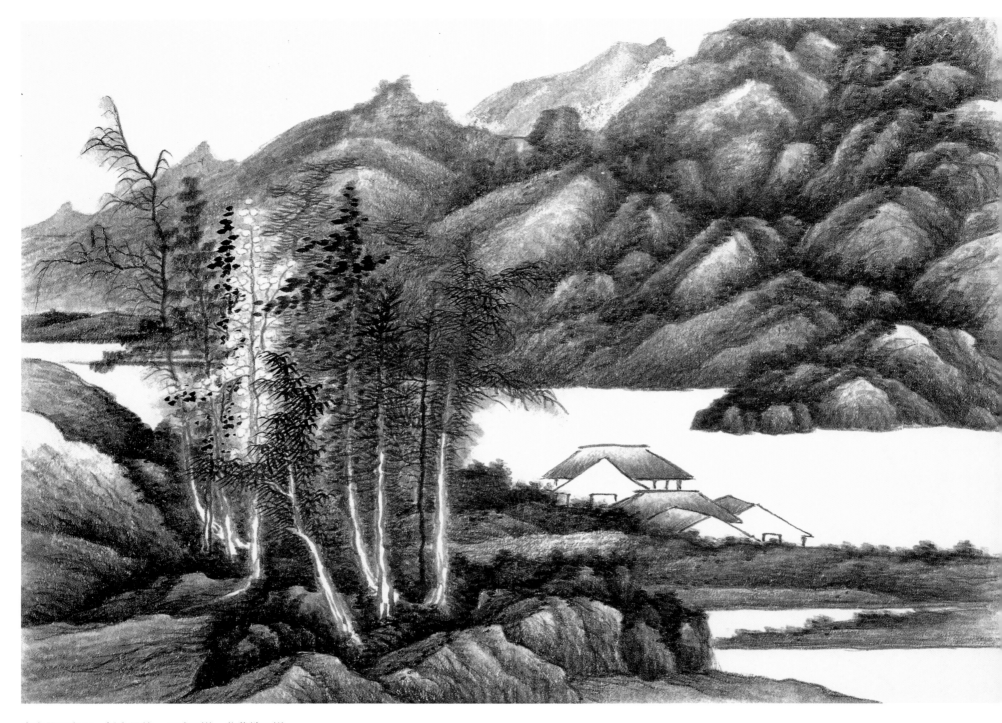

山水册页之三　纸本墨笔　尺寸不详　收藏地不详

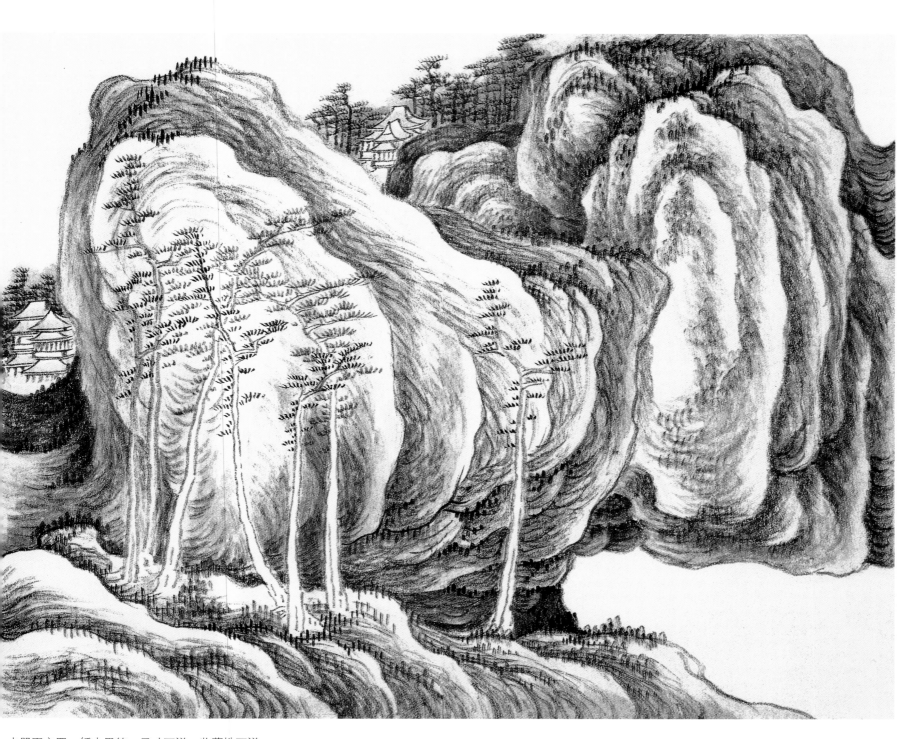

山水册页之四　纸本墨笔　尺寸不详　收藏地不详

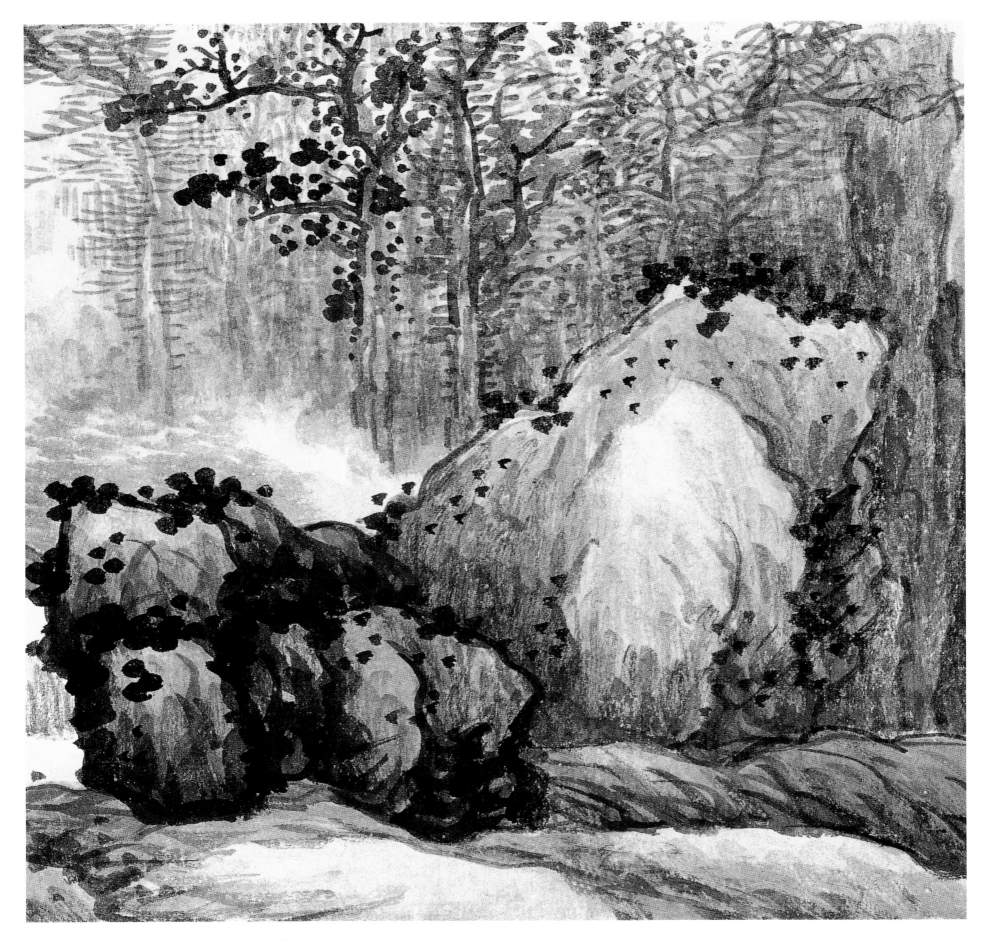

山水册页之五　纸本墨笔　尺寸不详　收藏地不详

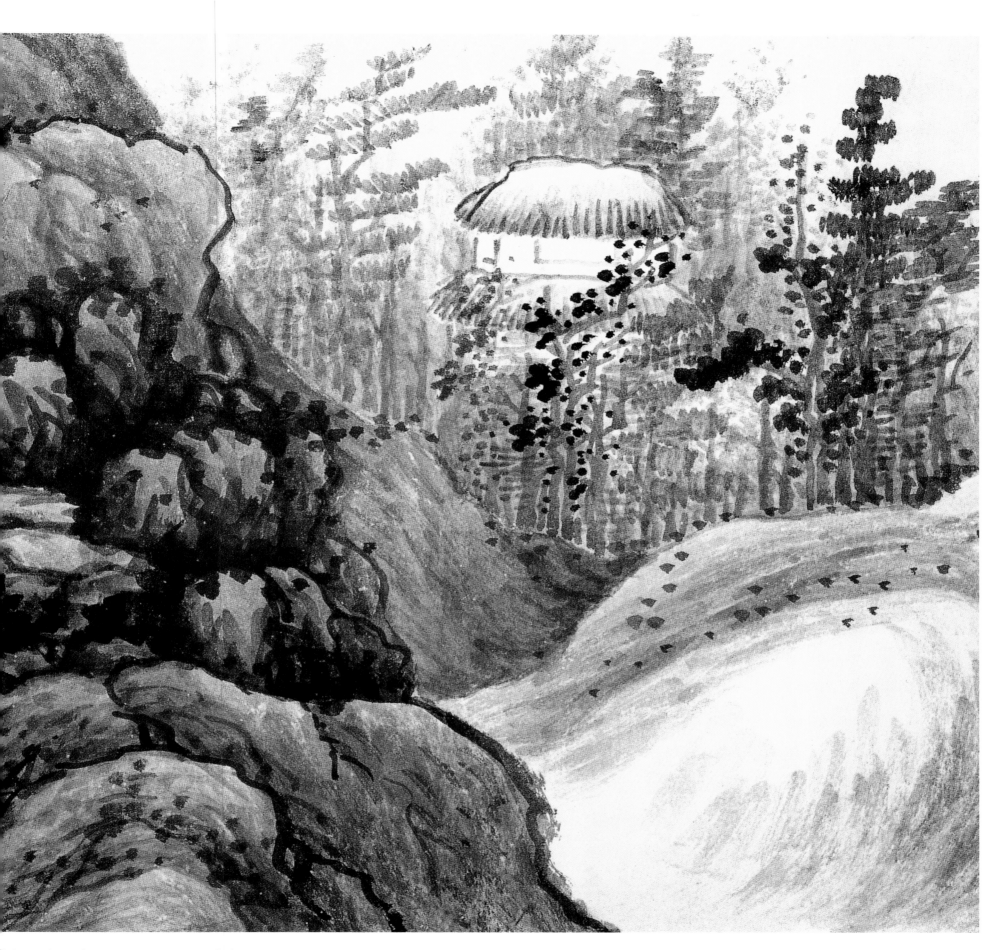

山水册页之六　纸本墨笔　尺寸不详　收藏地不详

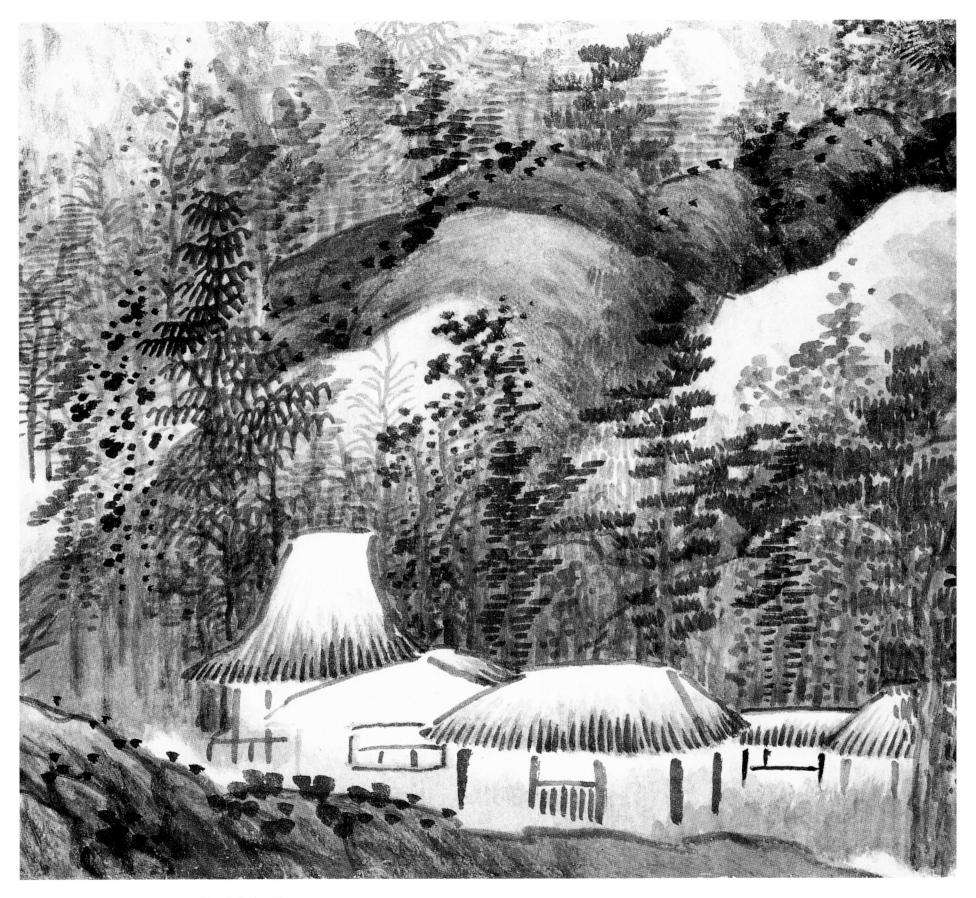

山水册页之七　纸本墨笔　尺寸不详　收藏地不详

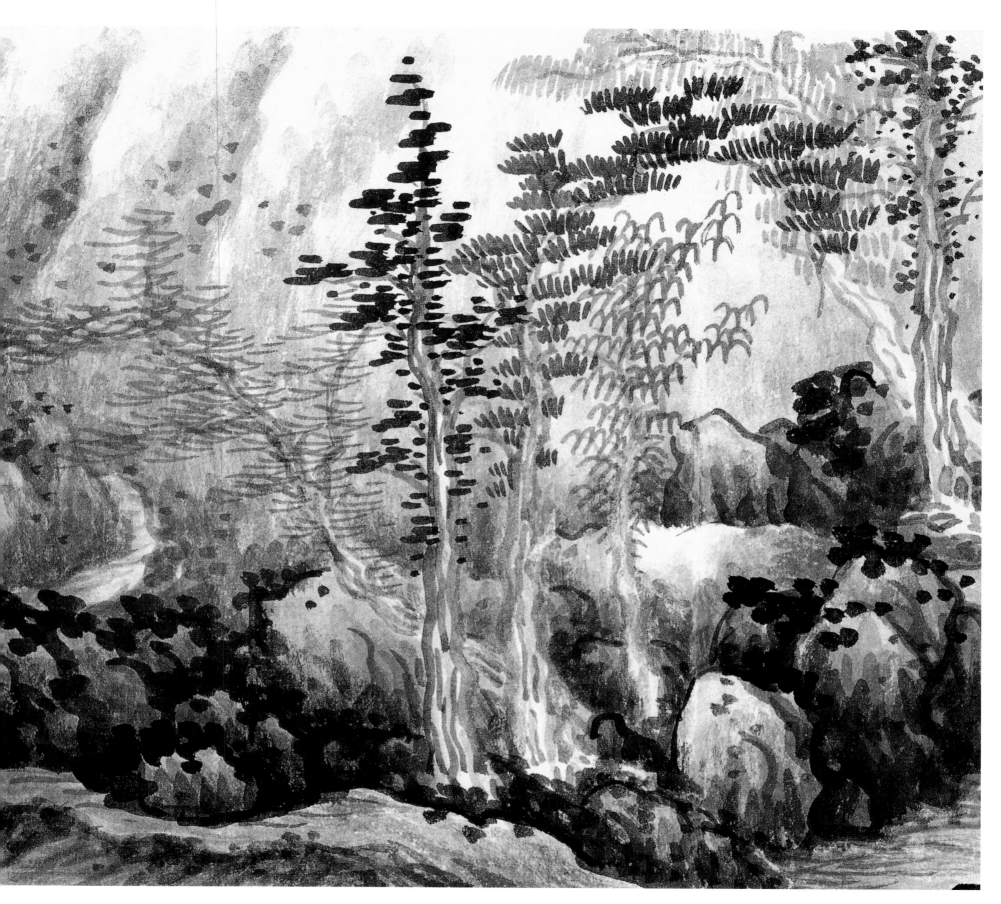

山水册页之八　纸本墨笔　尺寸不详　收藏地不详

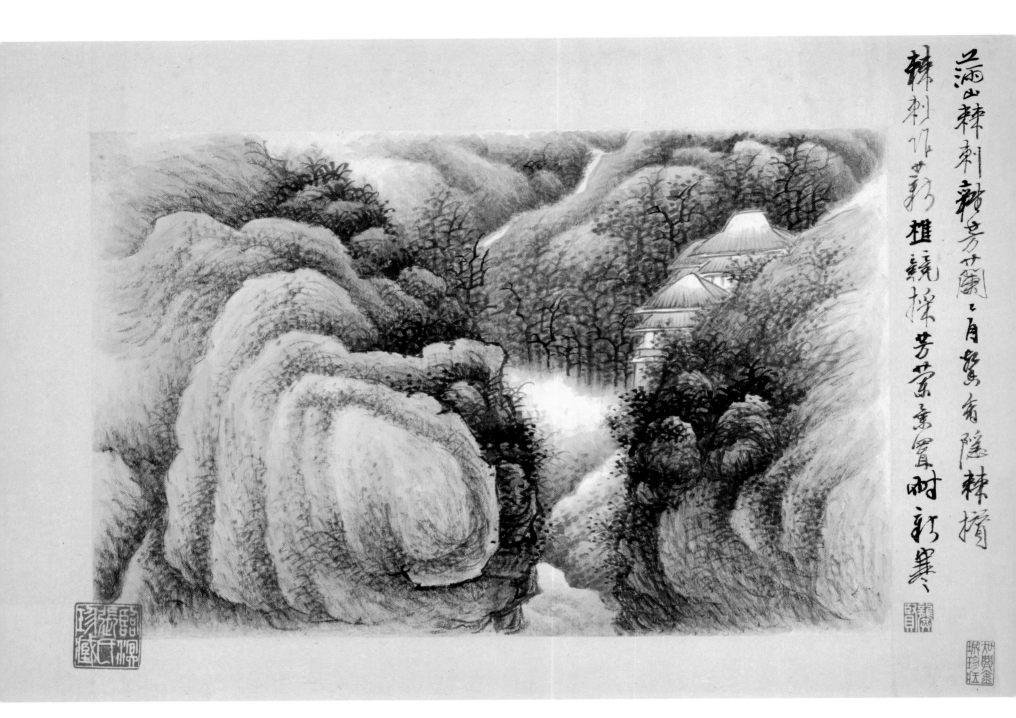

山水册页之一　纸本墨笔　27.3cm×41cm　美国大都会艺术博物馆藏

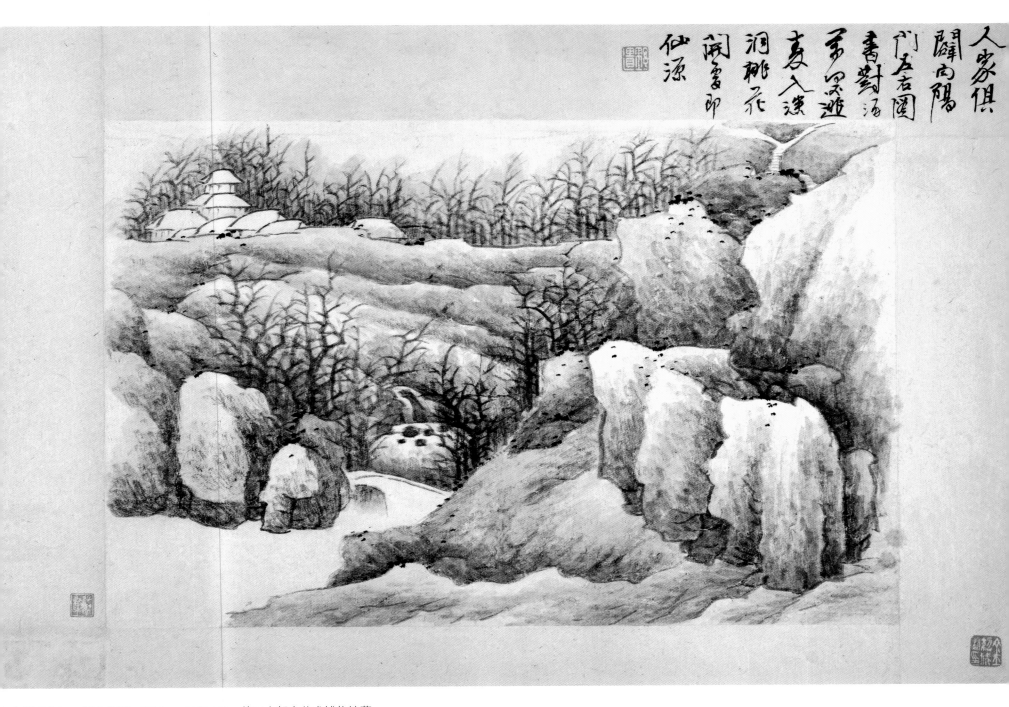

人家俱闢向陽門左右圖書對汤多足遊友入谈洞桃花開雲即仙源

山水册页之二　纸本墨笔　27.3cm×41cm　美国大都会艺术博物馆藏

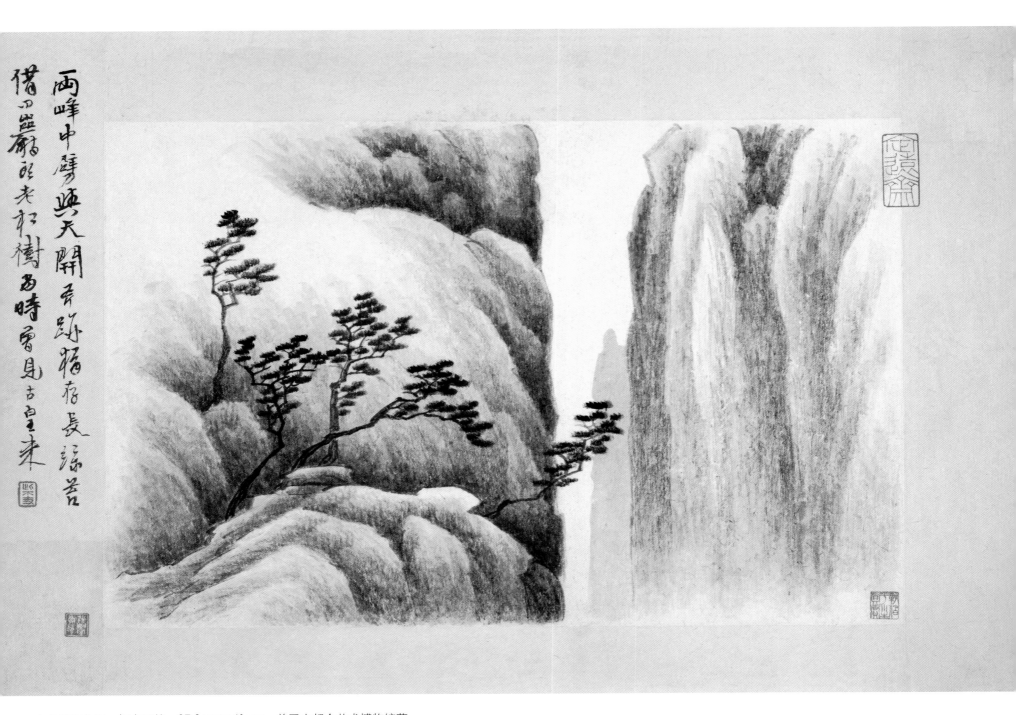

山水册页之三　纸本墨笔　27.3cm×41cm　美国大都会艺术博物馆藏

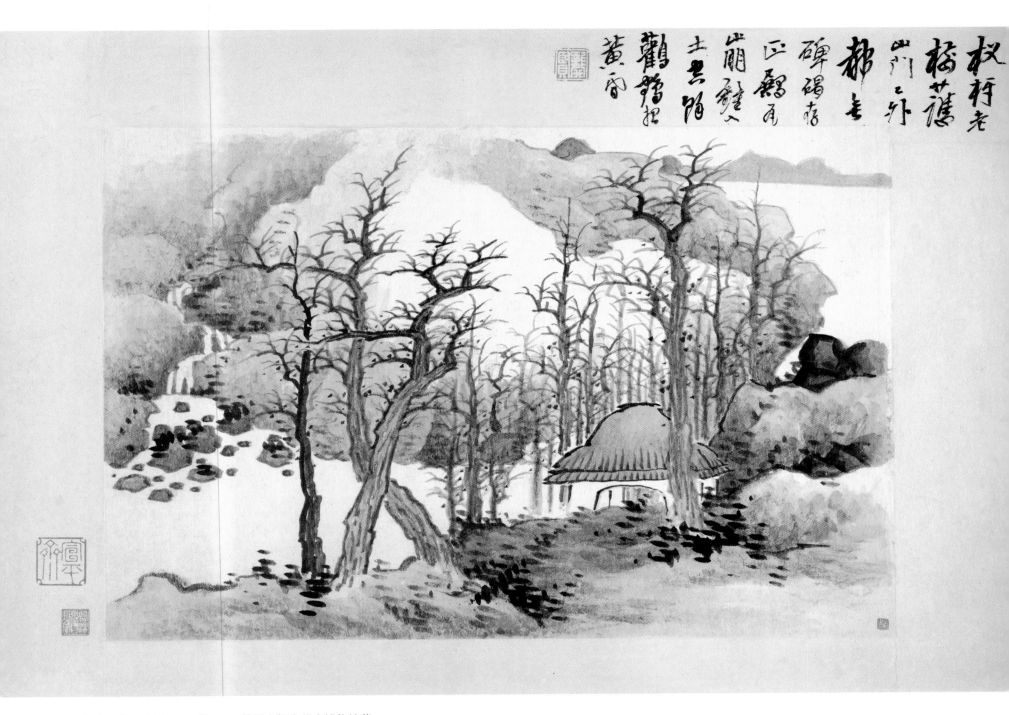

权柯老格芘瞧
山门之外
都无
碑碣矜
正灵月
岩崩雏人
土黑暗
观韬把
黄宵

山水册页之四　纸本墨笔　27.3cm×41cm　美国大都会艺术博物馆藏

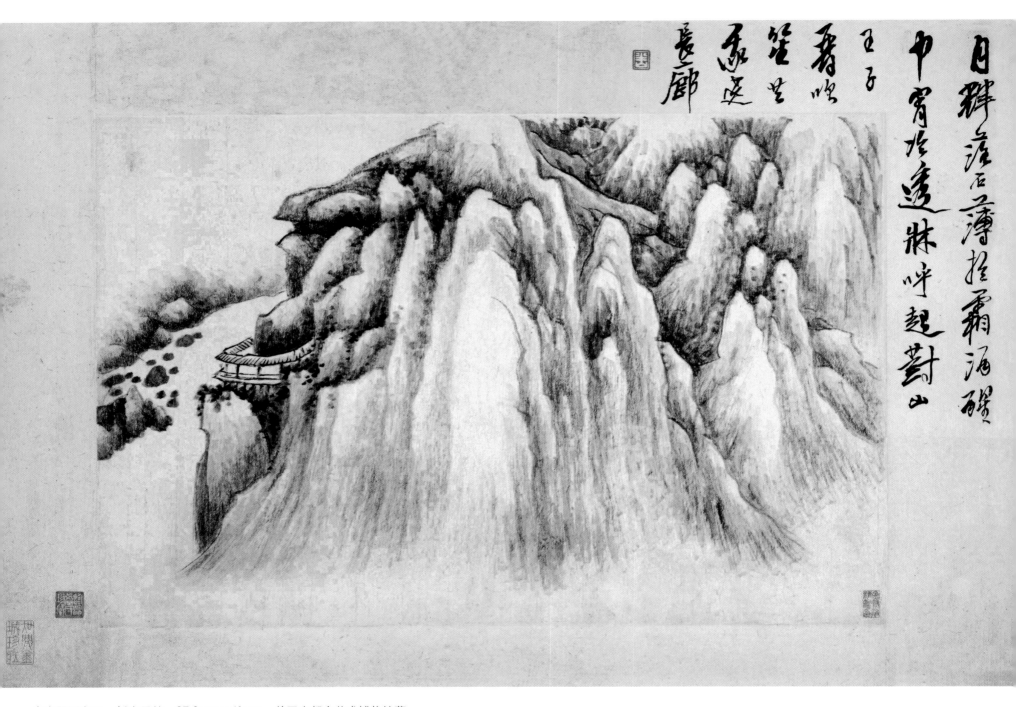

日群峰石一簿柱霜涡醒中宵怜远透林呼起对山壬子霜晴筠谷屦寒玉长郎

山水册页之五　纸本墨笔　27.3cm×41cm　美国大都会艺术博物馆藏

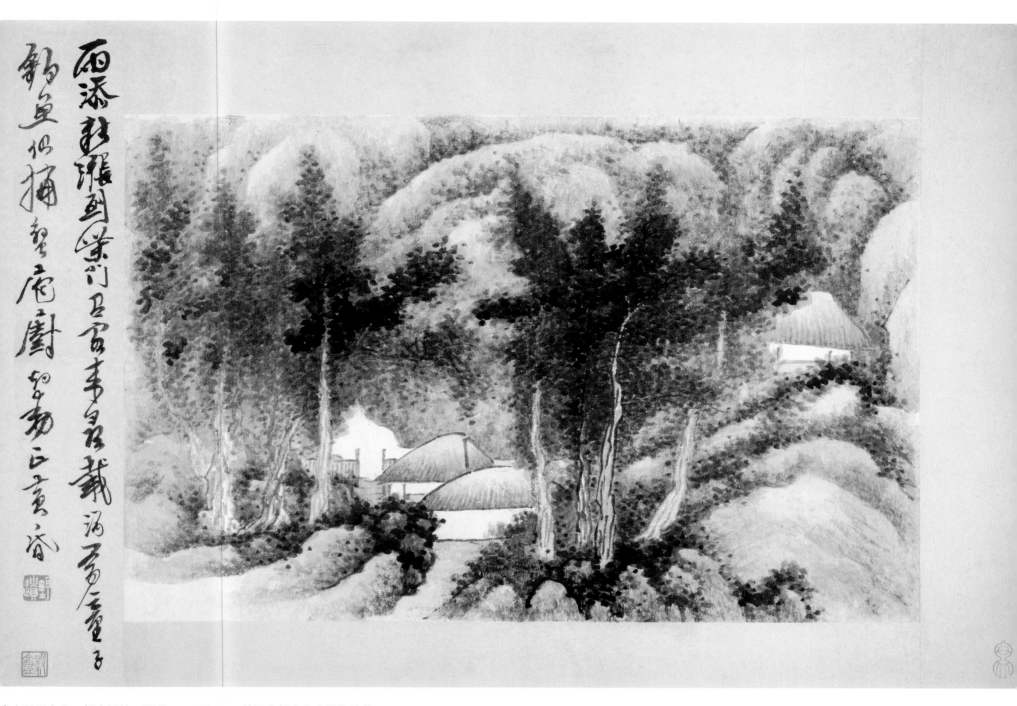

山水册页之六　纸本墨笔　27.3cm×41cm　美国大都会艺术博物馆藏

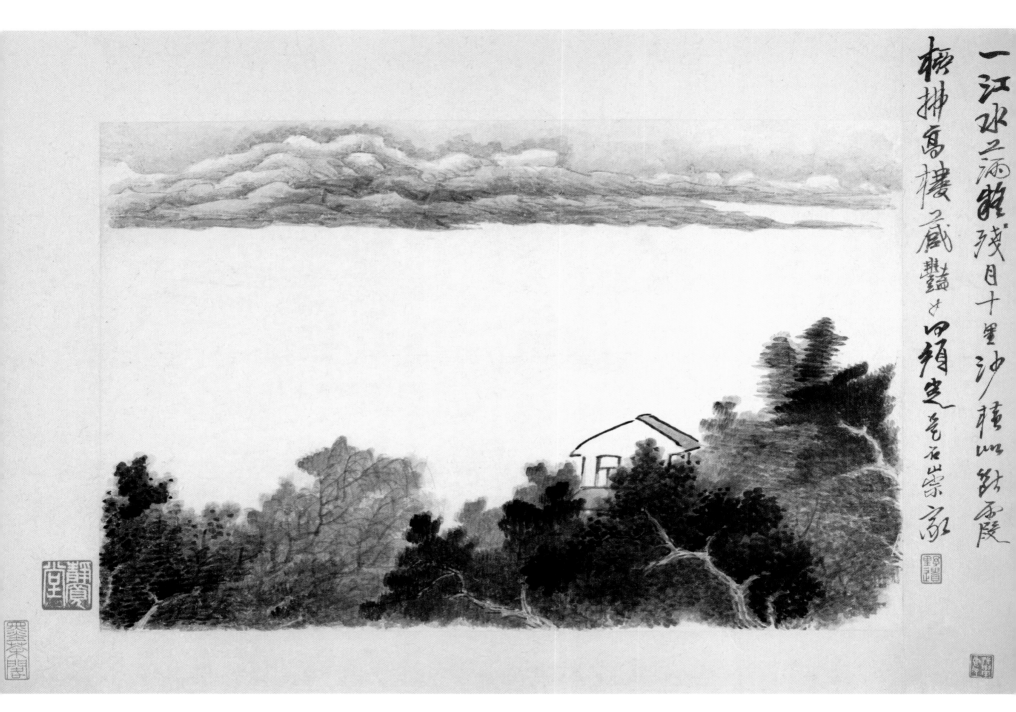

山水册页之七　纸本墨笔　27.3cm×41cm　美国大都会艺术博物馆藏

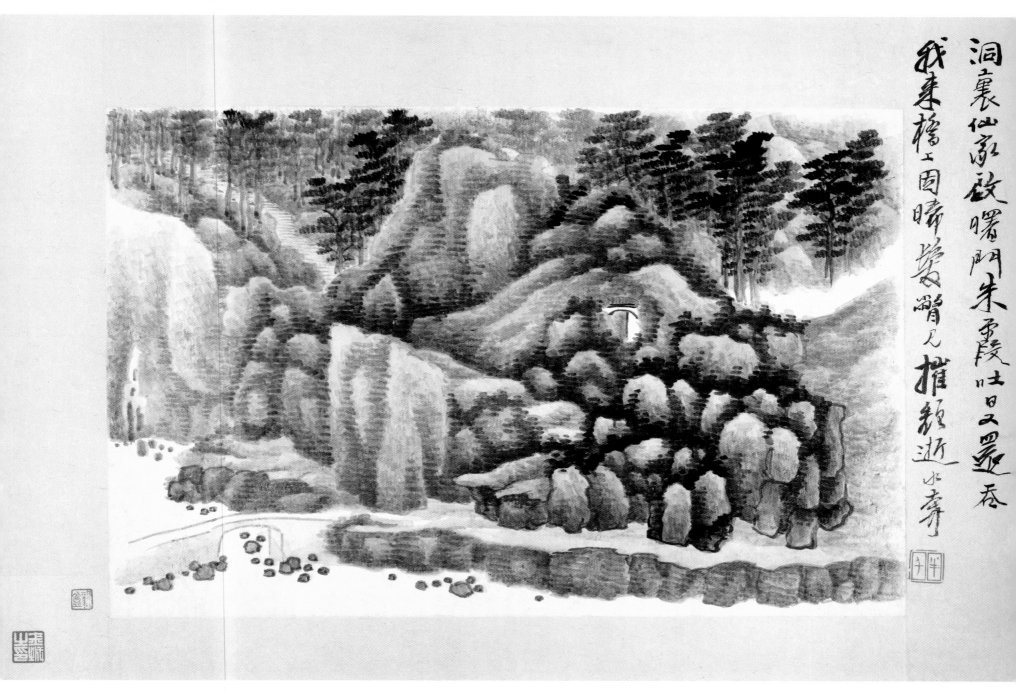

洞裏仙家啟曙門朱霞吐日又冥吞
我來橋上困睛嵐隱隱見摧頹逝水濤

山水册页之八　纸本墨笔　27.3cm×41cm　美国大都会艺术博物馆藏

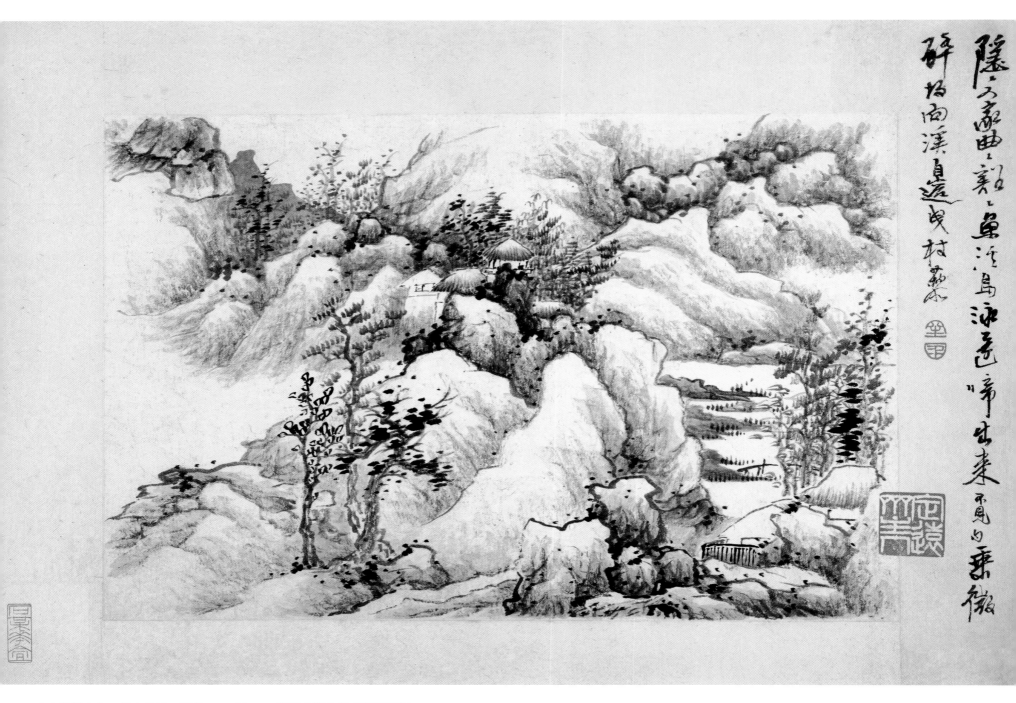

山水册页之九　纸本墨笔　27.3cm×41cm　美国大都会艺术博物馆藏

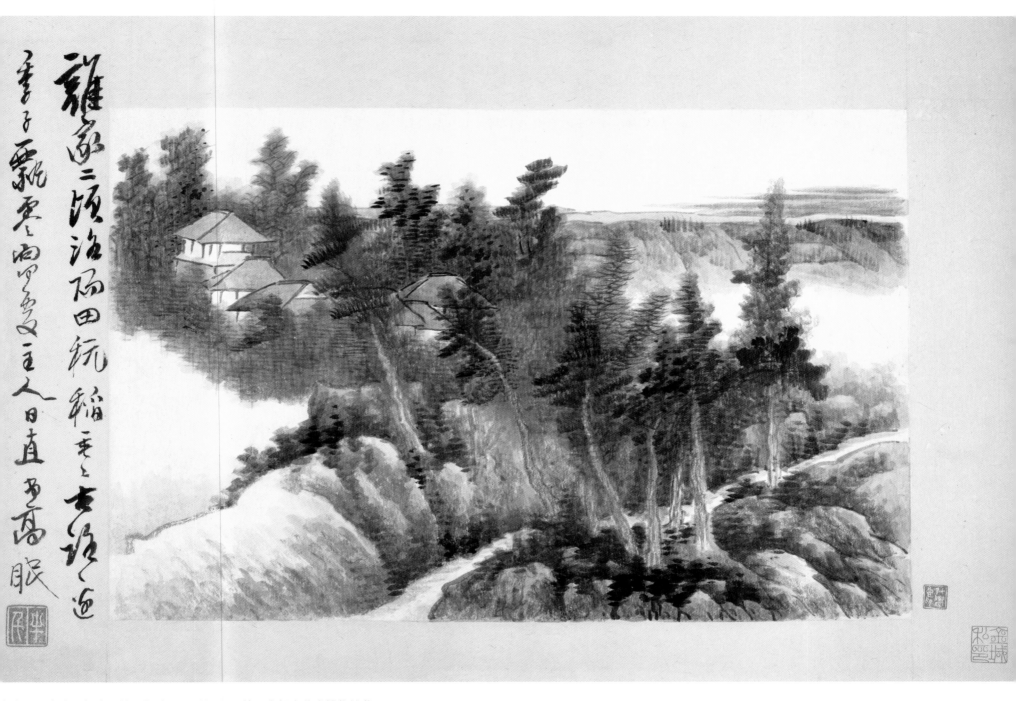

山水册页之十　纸本墨笔　27.3cm×41cm　美国大都会艺术博物馆藏

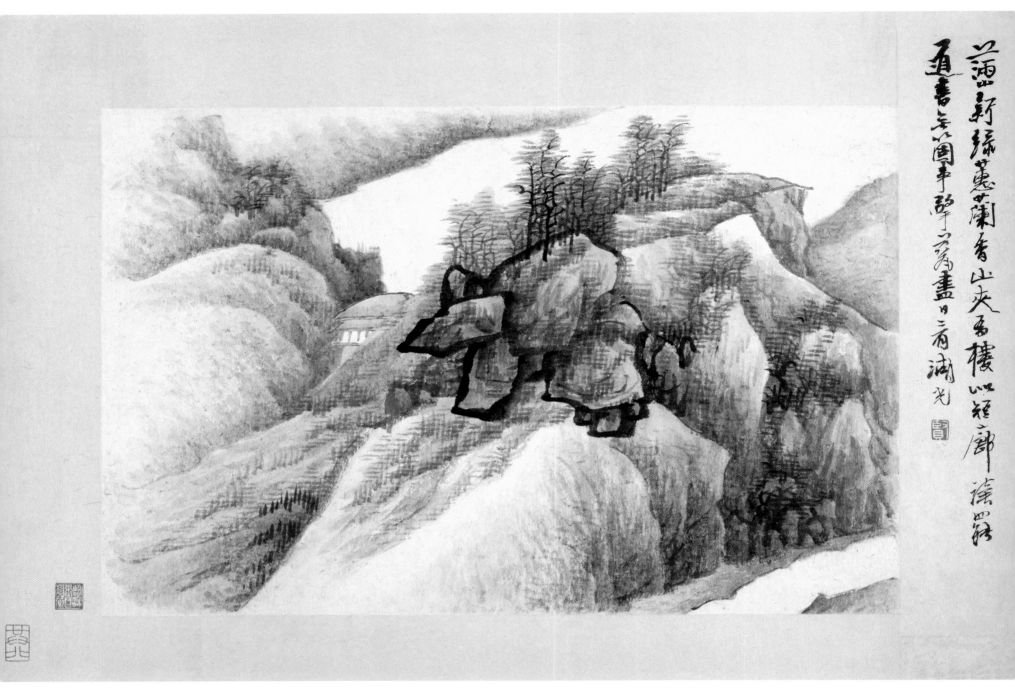

山水册页之十一　纸本墨笔　27.3cm×41cm　美国大都会艺术博物馆藏

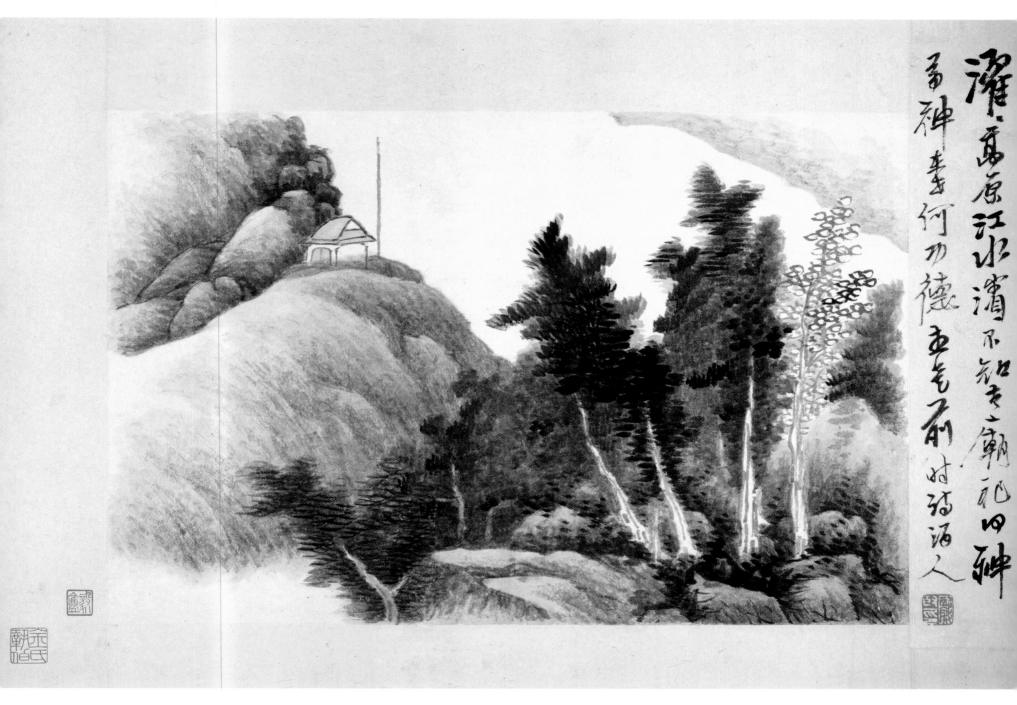

灘高原江水濱不知秦廟祀田神
□神奉何功德重毫刷村福滷人

山水册页之十二　纸本墨笔　27.3cm×41cm　美国大都会艺术博物馆藏

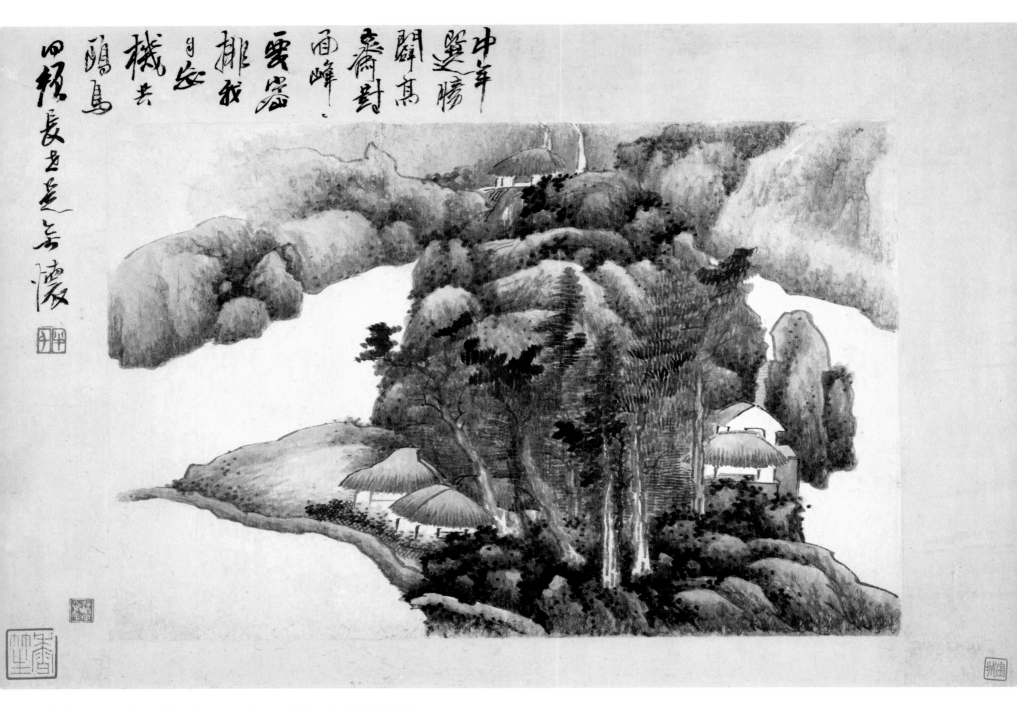

中年竖榻
開高齋對
雨峰之
雲窟
排我
日夕
機去
鷗鳥
田樓長夏送岳懷

山水册页之十三　纸本墨笔　27.3cm×41cm　美国大都会艺术博物馆藏

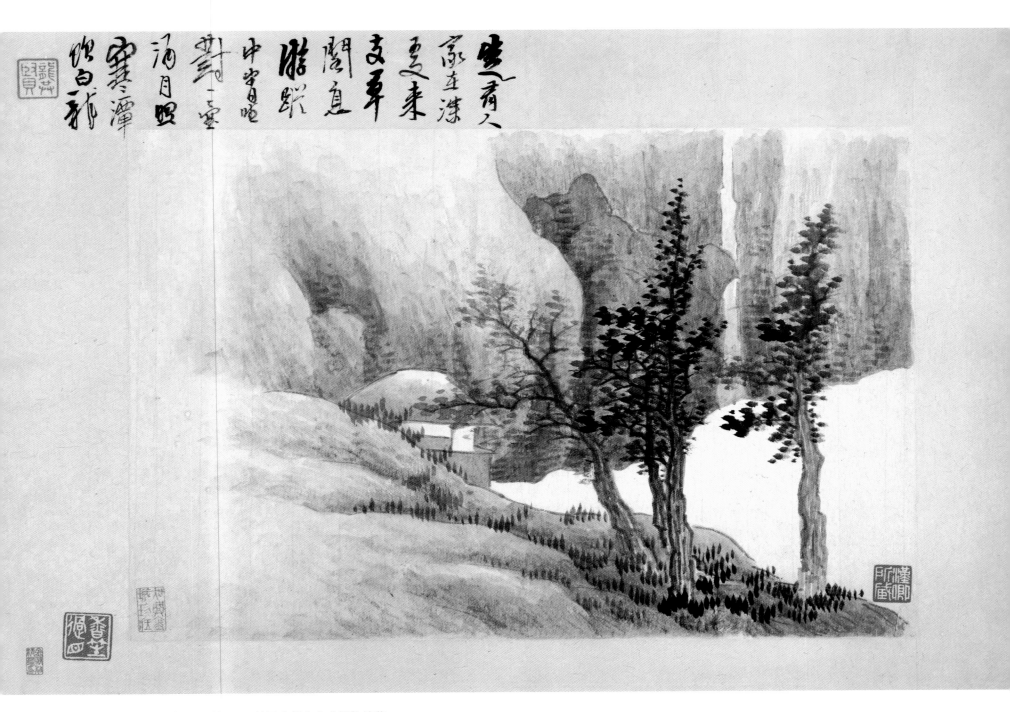

山水册页之十四　纸本墨笔　27.3cm×41cm　美国大都会艺术博物馆藏

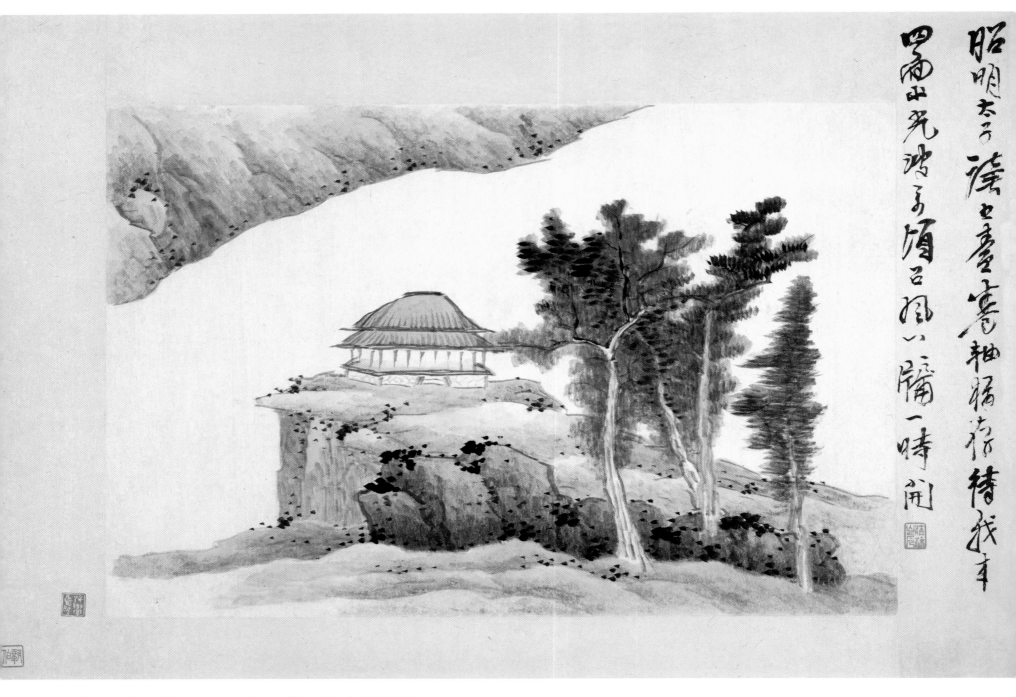

昭明太子萝卜臺寒袖稿苻待我年墨雨花湀亭須呂風一膦一時開

山水册页之十五　纸本墨笔　27.3cm×41cm　美国大都会艺术博物馆藏

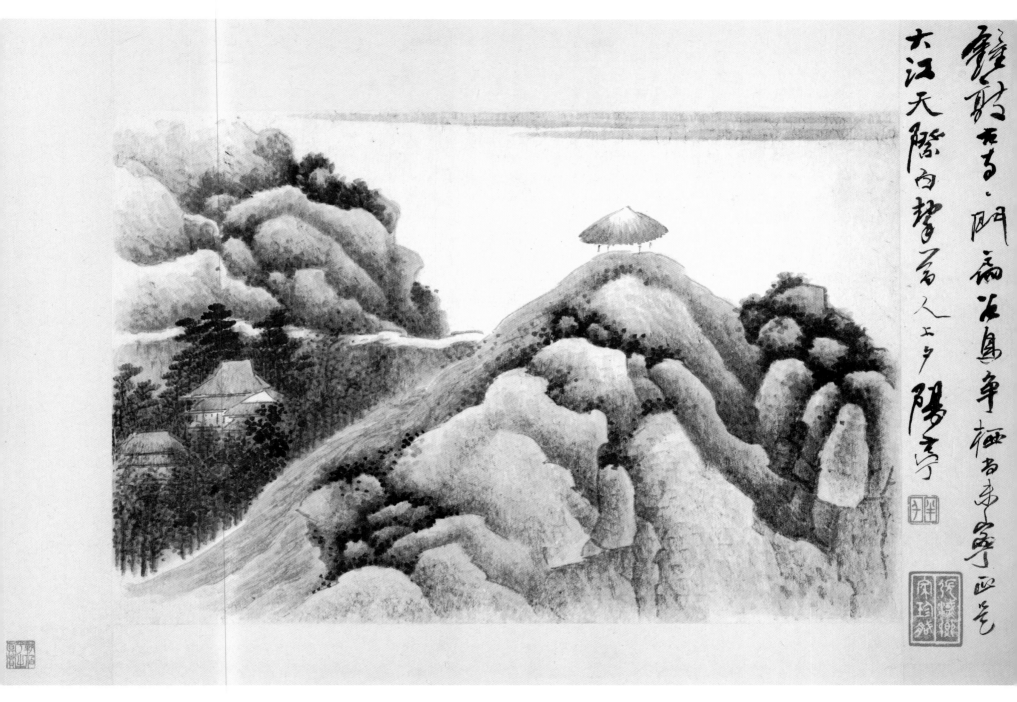

山水册页之十六　纸本墨笔　27.3cm×41cm　美国大都会艺术博物馆藏

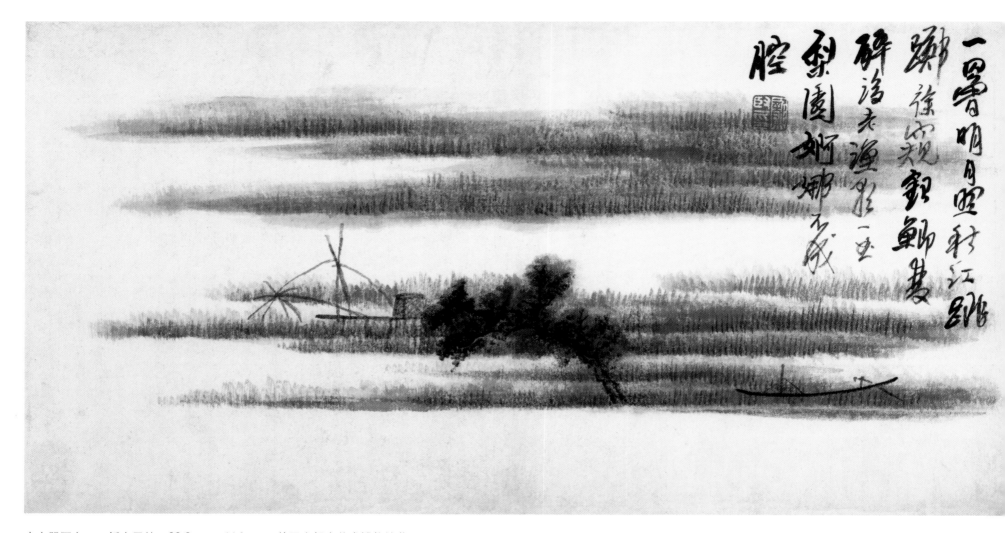

山水册页之一　纸本墨笔　22.2cm×44.1cm　美国大都会艺术博物馆藏

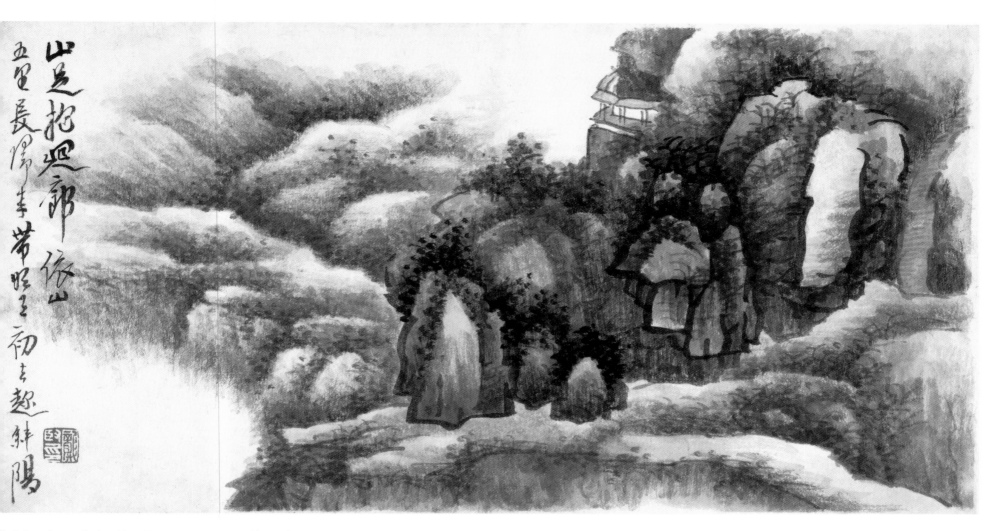

山水册页之二　纸本墨笔　22.2cm×44.1cm　美国大都会艺术博物馆藏

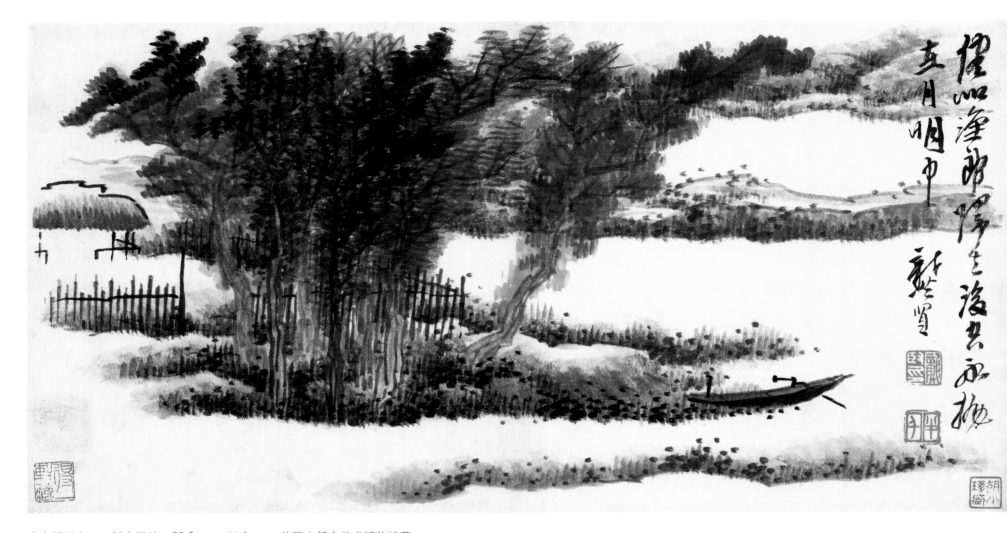

山水册页之三　纸本墨笔　22.2cm×44.1cm　美国大都会艺术博物馆藏

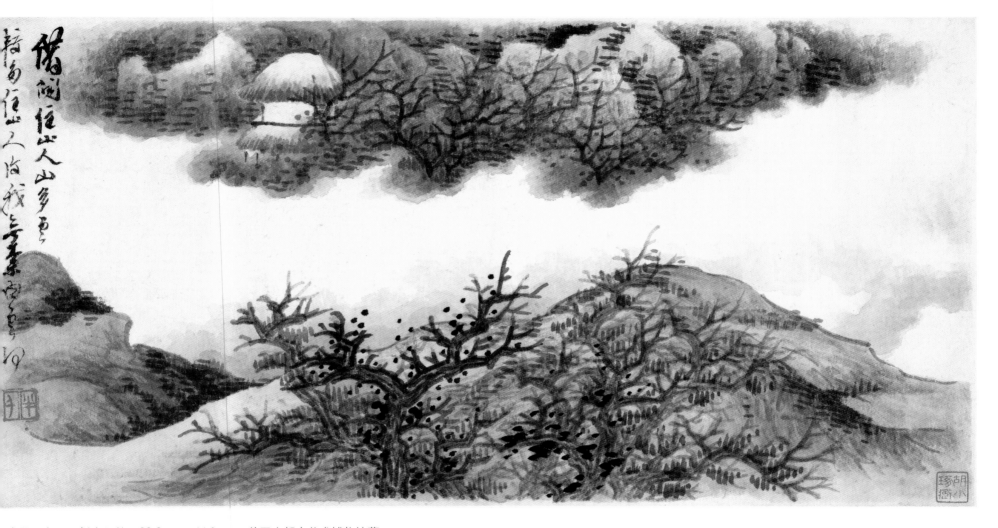

山水册页之四　纸本墨笔　22.2cm×44.1cm　美国大都会艺术博物馆藏

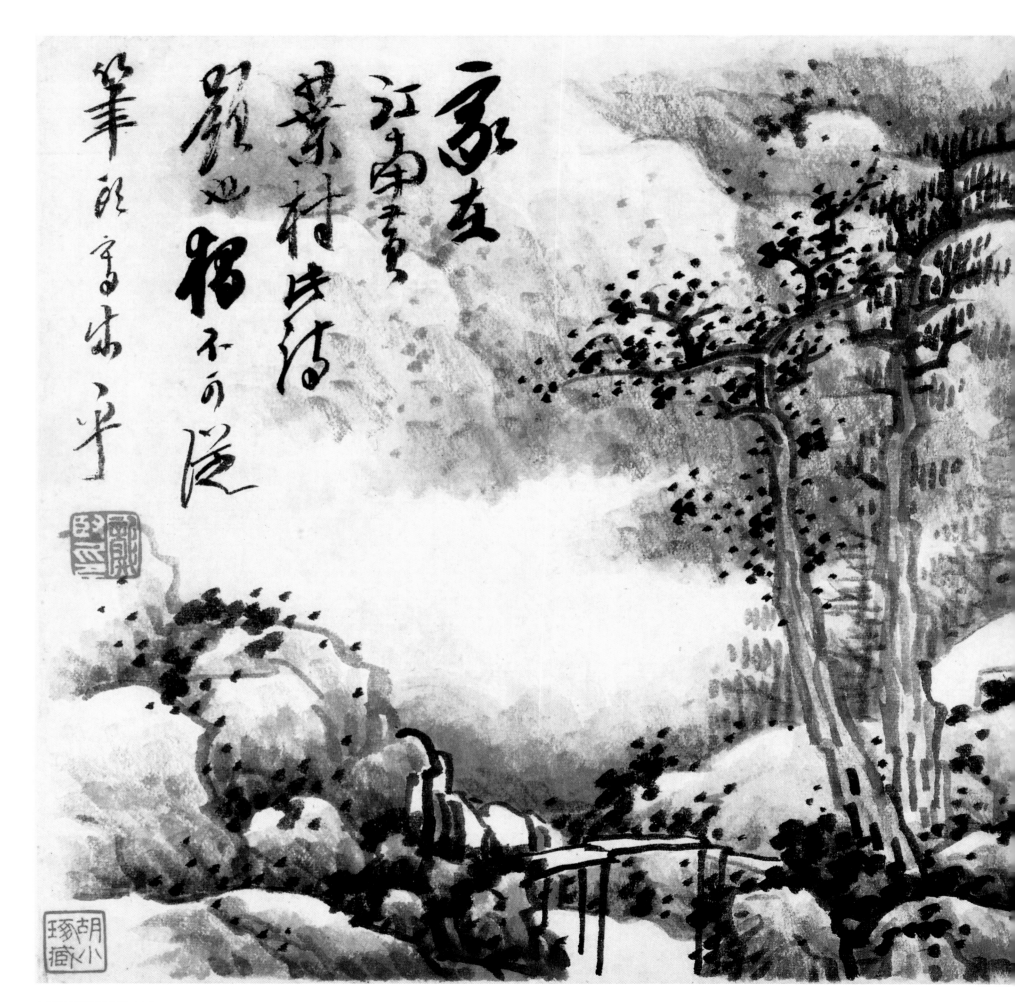

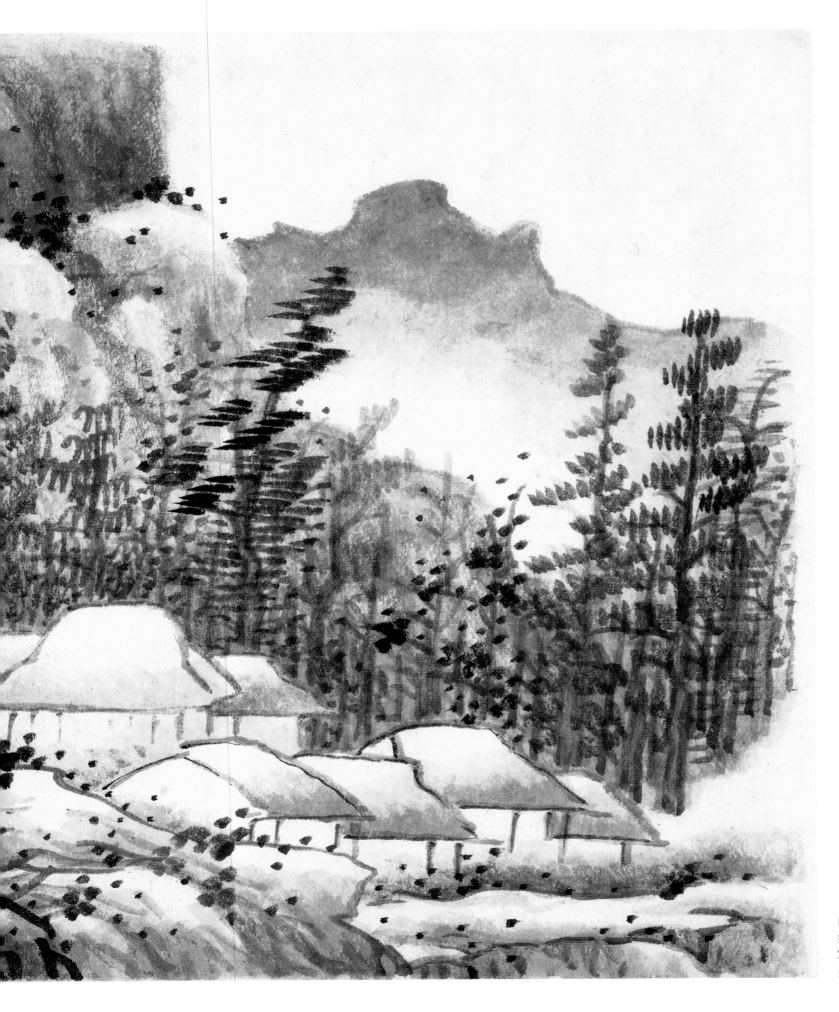

山水册页之五
纸本墨笔
22.2cm×44.1cm
美国大都会艺术博物馆藏

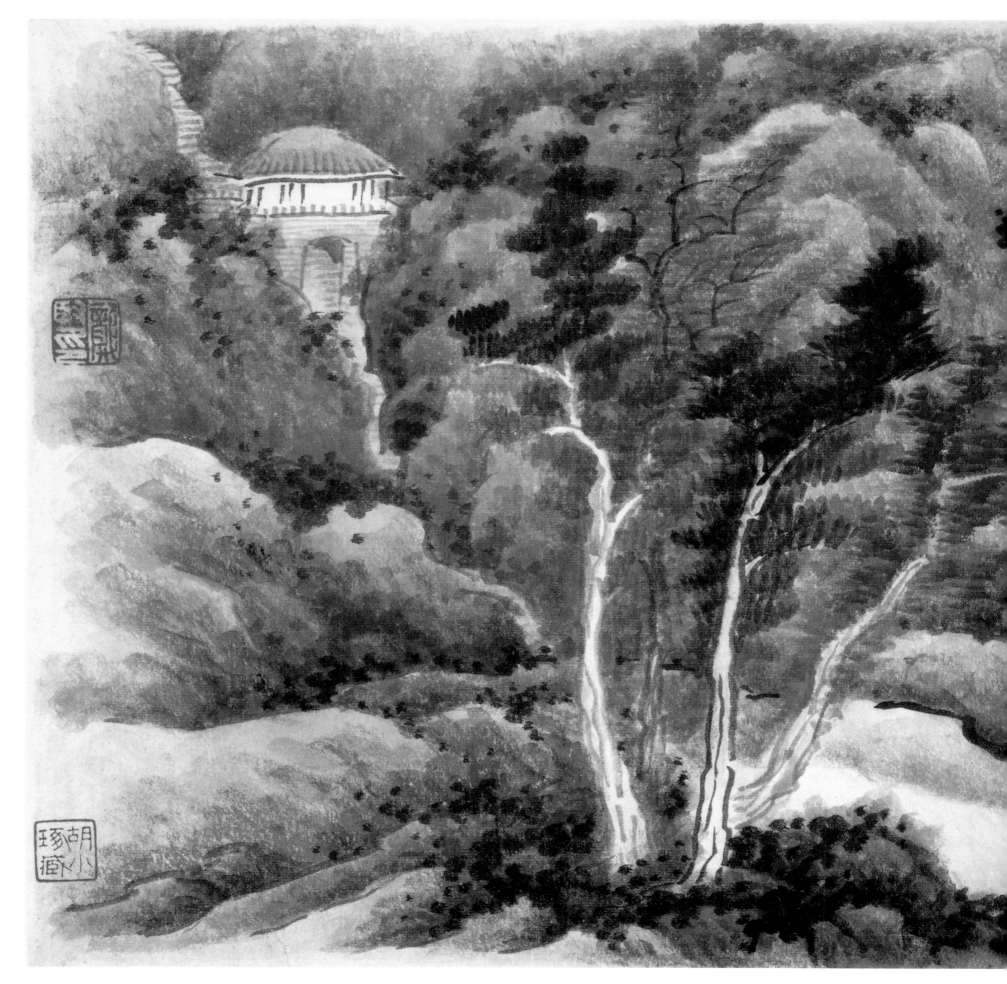

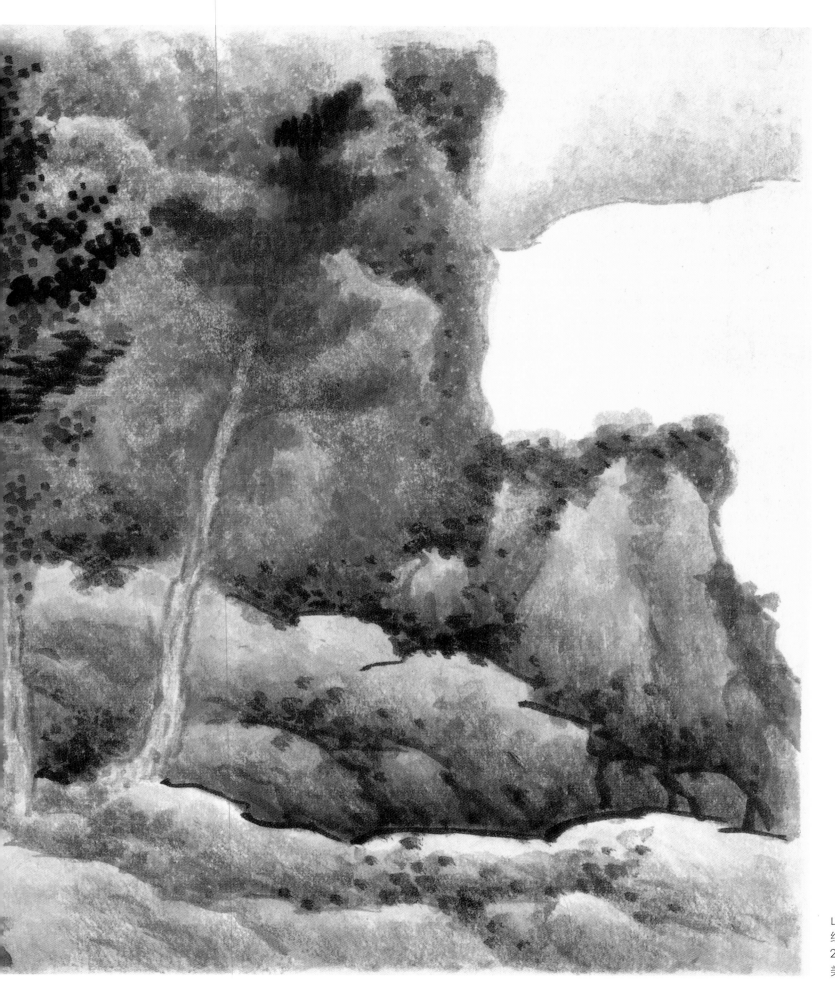

山水册页之六
纸本墨笔
22.2cm×44.1cm
美国大都会艺术博物馆藏

恽寿平

　　恽寿平（1633—1690），清代书画家。初名格，字寿平，后以字行，改字正叔，号南田、白云外史等。江苏武进人。他一生坎坷，以卖画为生。其山水宗宋、元诸家，尤得益于黄公望。后改习花鸟，其没骨花卉创一代新风，为"清初六大家"之一。亦工诗、书，著有《瓯香馆集》《南田诗抄》。传世作品有《落花游鱼图》轴、《锦石秋花图》轴等。

传自然之精髓　达自然之大道

——简述恽寿平绘画艺术

吴大红

　　恽寿平，初名格，字寿平，后以字行，更字正叔，号南田，别号东园草衣、南国余民、白云外史等。江苏武进人。父为复社成员，幼年曾随父参加抗清战争。清顺治五年（1648），清军攻占建宁，他与父失散并被俘，此时年仅十五岁。父子历经坎坷，相隔五年才得团圆，被传为佳话。

　　恽寿平是中国画坛之俊杰，与王时敏、王鉴、王翚、王原祁、吴历并称"清初六大家"。恽寿平擅长画山水，尤以写生花卉蜚声画坛，创"没骨花"派，为"常州画派"创始人。恽寿平亦长诗、书，有"南田三绝"之誉。恽寿平的绘画，突显在其写生花卉画方面，画风清新细丽，淡雅秀逸，所画题材广泛，形象真实传神，以秀润的笔墨和设色，创立了"清如水碧，洁如霜露"的"没骨花"法。

　　"没骨花"之渊源，可追溯到五代徐熙之"落墨花"。徐熙为南唐隐士，作画略施杂彩，色不碍墨（落墨花）；与徐熙同时代的西蜀宫廷画师黄筌勾勒填彩，富丽堂皇，他们的画风分别被称作"黄家富贵，徐熙野逸"。黄氏一派经宋代画院大力提倡，一时成为花鸟画的主流，徐熙"落墨花"派受到冷落，继起者惟赵昌最著，后经徐熙之孙徐崇嗣改制，纯用色彩晕染，开创了"没骨法"，始立足画院。自南宋出现水墨花鸟画，经元、明至清初大开水墨大写意新风。而"没骨法"作为花卉画传统之一，却无人传习。为继起这一画法，恽寿平酌论古今，以徐崇嗣为归，"一洗时习，独开生面"，为写生花卉开启了新途径。

　　恽寿平曾云："余与唐匹士（唐宇光）研思写生，每论黄筌过于工丽，赵昌未脱刻划，徐熙无径辙可得，殆难取则，惟当精求没骨，酌论古今，参之造化以为损益。"这不啻是其研究宋人没骨法、开创常州画派之"宣言"。他又在自己的《花卉图》中题道："自张僧繇创有没骨山水，至北宋徐崇嗣，以没骨法写生，皆称绘苑奇制，炳赫古今。没骨山水，后世间有能者，写生一路，遂如《广陵散》矣。余欲兼宗其法，拟议神明，尤然面墙，从此仰钻先匠，覃思十年，庶几其有得也。"恽寿平追随的是徐崇嗣的没骨法，落眼于"浅色淡运"，"寓精工之理"，"不伤巧饰"。这一画法的出现，使画坛为之一震。

　　纵观恽寿平没骨花卉画作品，大致分为早、中、晚三个时期。

　　早期：恽寿平画"没骨花"始于何时，未有记载。约在四十岁以前，以工整严缜为主体，未脱工笔画细腻的渲染，只是已脱去轮廓线。此时的创作重形、重色，仍以宋人格法为核心，尚未充分体现"没骨"体裁的画风。

　　中期：约四十至五十岁。这一时期，用笔清劲秀逸，设色沉着而光彩夺目，沉厚而不郁结，合于自然而高于自然，没骨画风已形成。

　　晚期：约五十岁以后，画风趋向清逸淡雅，技法炉火纯青，手法灵变，笔法生动潇洒，作画抒情达意，"以极似求不似"，信手拈来，随意点染，意境高蹈，风貌突显。如《蓼汀鱼藻图》轴是其晚年代表作。

　　由于花卉画声名卓然，恽寿平的山水画成就为其所掩。他一生创作了大量山水画作品，上溯晋、唐、五代、宋、元、明各家，重点取法"元四家"、高克恭、赵孟頫及明代沈周、文徵明、唐寅等文人画家，即所谓"南宗"一路，但又不排除"北宗"之长处。他众多名曰拟古的山水画作品，实际上假古人之名或藉古人笔意，表达己趣，亦或受真山水之启迪，激发了创作灵感。如仿赵孟頫《红霞秋霁图》即如此。他的山水画大多是游历所见，如《灵岩山图》卷、《湖山小景图》轴等。恽寿平的山水画大多寄寓着自己脱尘离俗、高洁傲世的情操，有的则暗示自己的身世际遇或生活的理想之境。

　　相传恽寿平见王石谷，曾云："两贤不相下，君将以此（山水）擅天下名，吾何为事此，乃作写生。"恽寿平耻为天下第二，让步石谷实为谦语，其山水作品，清秀超逸，气味隽雅，有胜石谷。方薰云："恽南田、吴渔山力量不如石谷大，逸笔高韵特为过之。"钱杜云："南田用淡青绿，风致萧散，似赵大年，胜石谷多矣，之趣为六大家中第一。"近人郑午昌云："恽寿平

一丘一壑，超逸高妙，不染纤尘，其气味之隽雅，实胜石谷。"黄宾虹亦云："南田山水浸淫宋元诸家，得其精蕴，每以荒率中见秀润之致，逸蕴天成，非石谷所能及。"恽寿平山水画的造诣，从诸家激赏之言已然分明。

恽寿平又擅书法、诗文，其书法取历代书家之长，书风圆润清劲，开阔灵动。其画跋的书风，与他舒展、醇厚、清新、秀逸的绘画风格相得益彰。他的诗文受家学影响，为"毗陵八骏"之首，著有《瓯香馆集》。顾祖禹在《瓯香馆集》原序中，言其诗歌"出入骚雅，上下三唐，大多匠心别造之作，不傍离落，不拾饾饤，吐纳六合，俯仰今夕，浑雄隽拔而沉痛。三闾之忧愤乎？柴桑之感叹乎？杜陵之悲怨乎？"，将他的诗与屈原、陶渊明、杜甫诗歌相较。如他在《梅花图》中自题道："古梅如高士，坚贞骨不媚。一岁一小劫，春风醒其睡"，以此来寓意自己人品的高尚与坚毅。又如画菊题云："独向篱边把秋色，谁知我意在南山"，表露其品性孤高之意。如此畅怀言志之诗，着实高士情怀。

作画求"逸"，是恽寿平一生创作实践之追求。自南宋、元代以来，绘画品评中"逸"被列为首位，然他对逸格有独到之见解，如"高逸一种，盖欲脱尽纵横习气，淡然天真，所谓无意为文乃佳，故逸品置神品之上"；"不落畦径谓之士气，不入时趋谓之逸格"等。恽寿平反复强调逸格，正是针对当时画坛一味摹古或纵横习气的时弊而发。

精研古法又重写生，是恽寿平绘画成就之关键，探理践行，终身不辍。在师传统方面，取长舍短，不入时弊，如他所言："后世士大夫追风效慕，纵意点笔辄相矜高，或放于甜邪，或流为狂肆，神明既尽，古趣亦忘。南田厌此波靡亟欲洗之……"明确提出了向古人学习的态度。他曾写道："出入风雨，卷舒苍翠，走造化于毫端，可以哂洪谷、笑范宽、醉骂马远诸人矣！"表明其对古法和造化的正确认识。

恽寿平又精研笔墨和设色，他曾言："书无点，不可以言书，画无笔墨，不可以言画。"又言："有笔有墨谓之画，有韵有趣谓之笔墨，潇洒风流谓之韵，尽变穷奇谓之趣。"而画之趣从何而来？其云："笔墨本无情，不可使运笔墨者无情；作画在摄情，不可使鉴画者不生情。"他的绘画皆因笔墨而精妙。在设色方面，他言道："前人用色有沉厚者，有淡逸者，其创制损益出奇无方，不执定法。大抵浓丽过之，则风神不爽气韵肃然，惟有淡逸不入轻浮，沉厚而不郁滞，傅染愈新，光晖愈古，乃为极致。"无不是其实践的总结。

本册所选的山水花卉画图册，均为恽寿平臻熟的画风。在山水图册部分，恽寿平大多题有拟某某古人之言，实为假借古人笔法，表达己意。如无锡博物院藏《山水图》册（共十帧），据画中自题，分别仿荆董、米家父子、赵松雪等画家。在其第二帧里题有"得之米家父子"，此图运用米氏大浑点笔墨特点，描绘江南山水，用笔简约沉厚，水墨淋漓，画面章法传统修养极高，但情真意切，又显然从写生而来，应是"外师造化，中得心源"之杰作。本册花卉画部分，多为恽寿平没骨花卉写生作品，其表现主要分两类：一类花的画法近似工笔画法，另一类为方薰所说"粉笔带脂，点后复加以染色足之"之特点，画法为点花点叶，复加染花即成。

恽寿平清新秀逸的画风，深受世人喜爱，当时大江南北就有"家家南田，户户正叔"之传颂，尤其在花卉画方面，追慕仿效者众多，如华喦、蒋廷锡、邹一桂、吴湖帆、陆抑非等画坛大家深受其影响。但是，对其用笔的清劲不弱，设色的淡逸不薄、沉厚不郁，韵致含蓄而不拘，光彩而不华靡的高逸画风，不解其意者亦不乏其人，之中往往虚求其表，浓艳成风，形成"脂粉华靡之态"，成为"常州派"末流的致命弱点。恽寿平绘画的高逸，自是仰其学养、人品和阅历，又道法自然，心性合乎天地本真，方能"传自然之精华，达自然之大道"。以此明鉴，提醒后学是为必要。

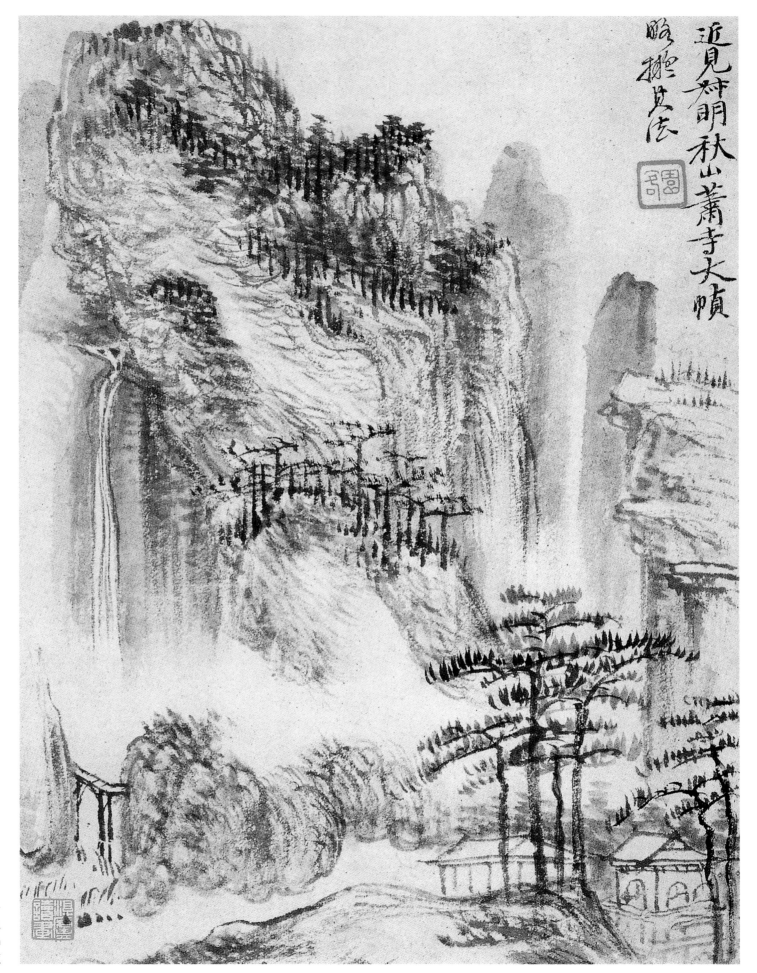

近見燉明秋山蕭寺大幀
略撫其意

山水图册之一
纸本设色
26cm×19cm
无锡博物院藏

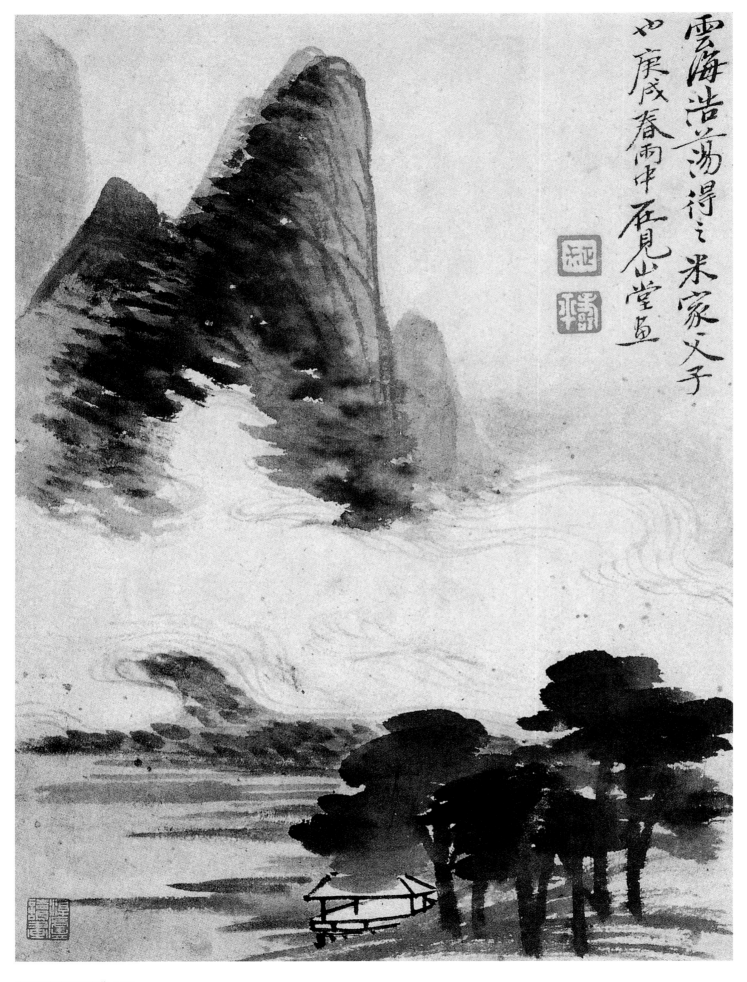

云海浩荡得之米家父子
也 庚戌春雨中石见山堂画

山水图册之二
纸本设色
26cm×19cm
无锡博物院藏

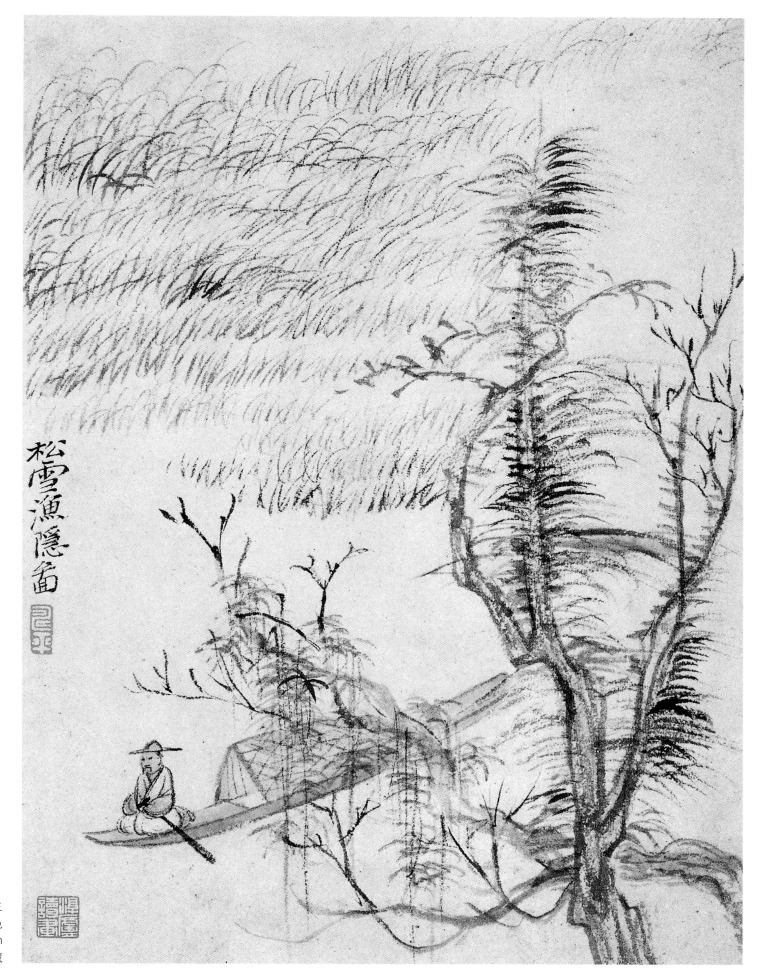

松雪漁隱畵

山水图册之三
纸本设色
26cm×19cm
无锡博物院藏

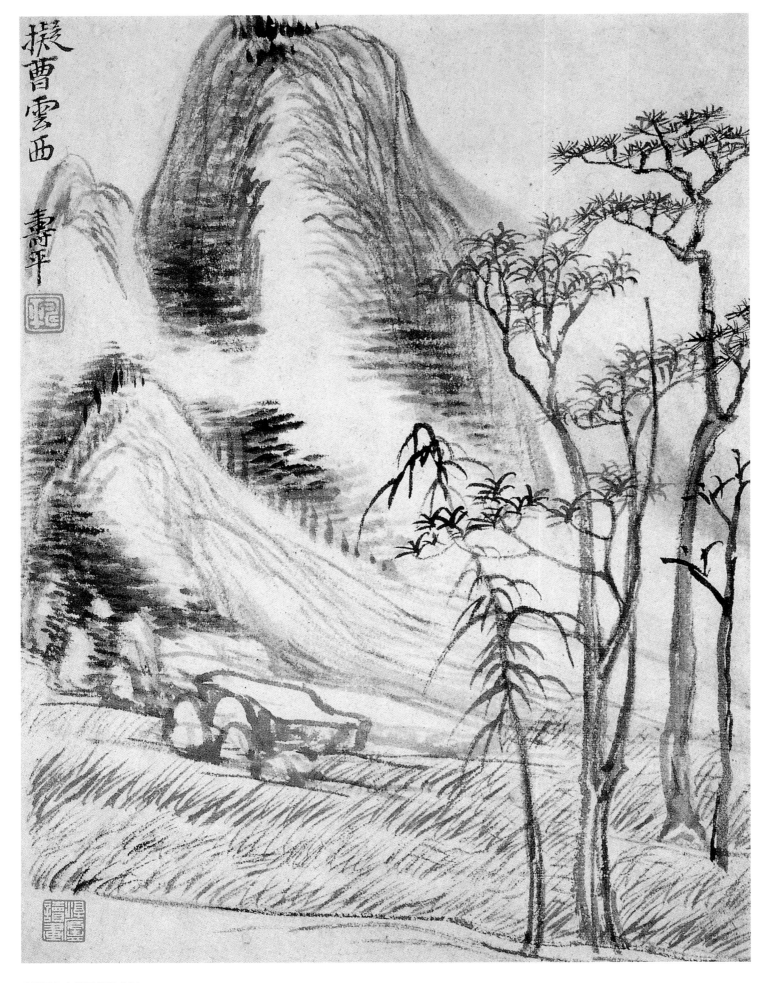

山水图册之四
纸本设色
26cm×19cm
无锡博物院藏

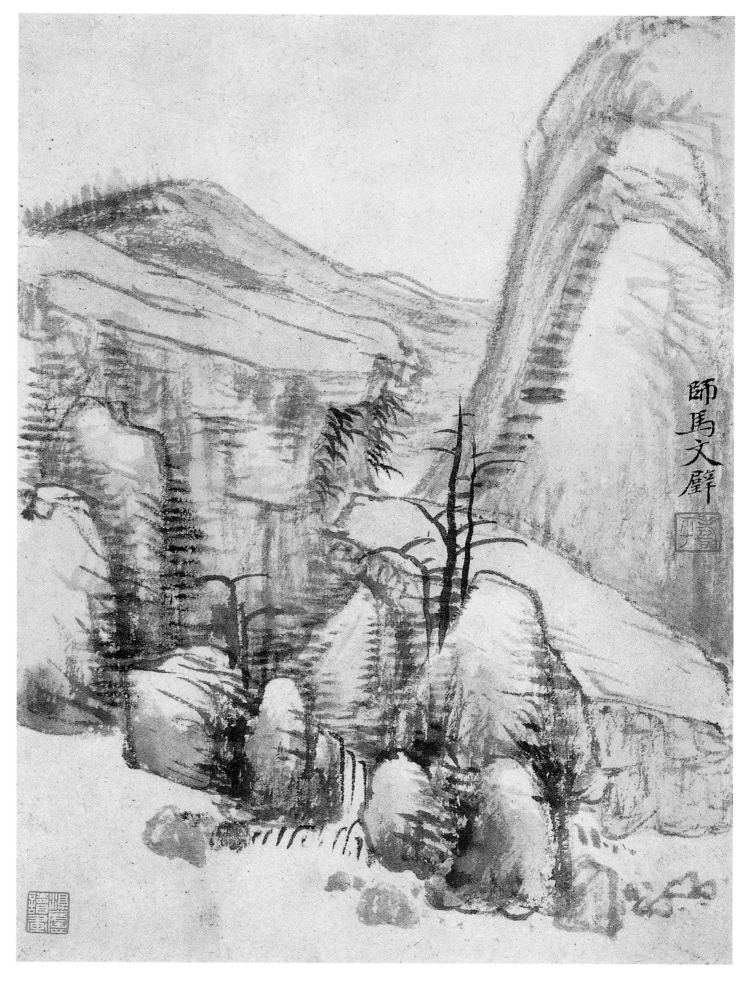

师馬文壁

山水图册之五
纸本设色
26cm×19cm
无锡博物院藏

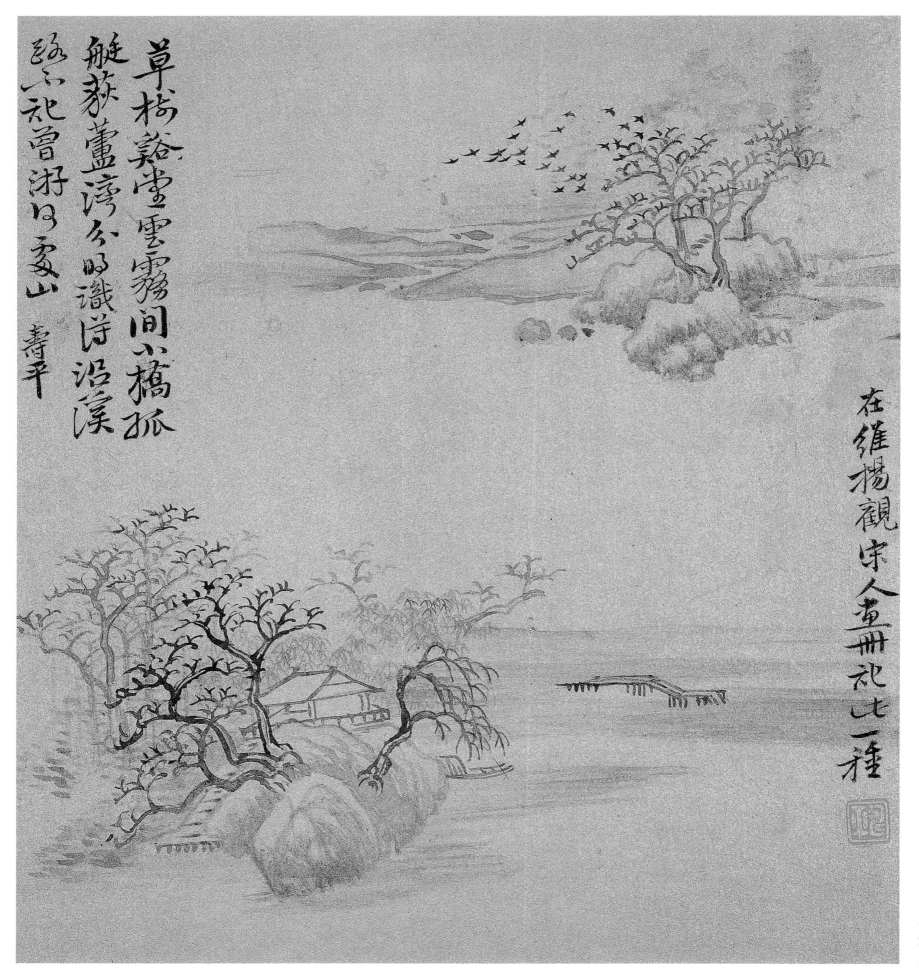

草枒谿堂雲霧間小橋孤
艇荻蘆灣谷明識岸沿溪
緜渺曾汔日麦山　壽平

在維揚觀宋人畫冊袛七一種

山水图册之一
金笺墨笔
23.5cm×21c
上海博物馆藏

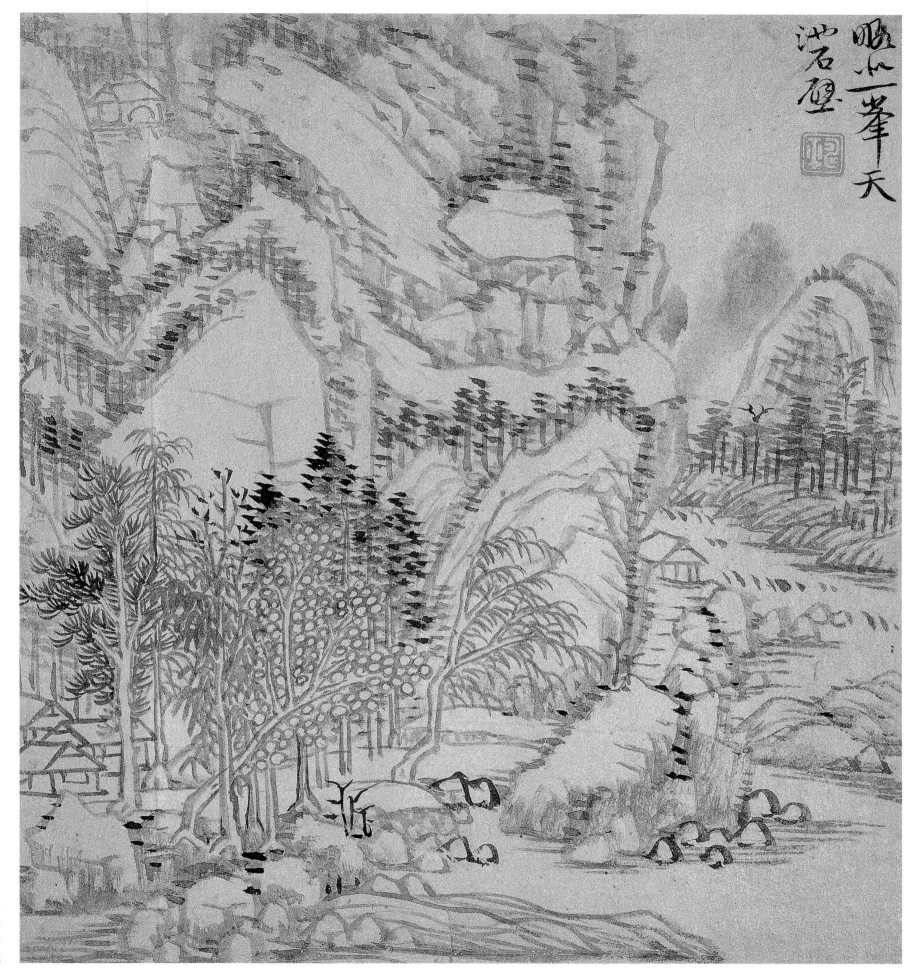

眠眠一峰天
溪石屋

山水图册之二
金笺墨笔
3.5cm×21cm
上海博物馆藏

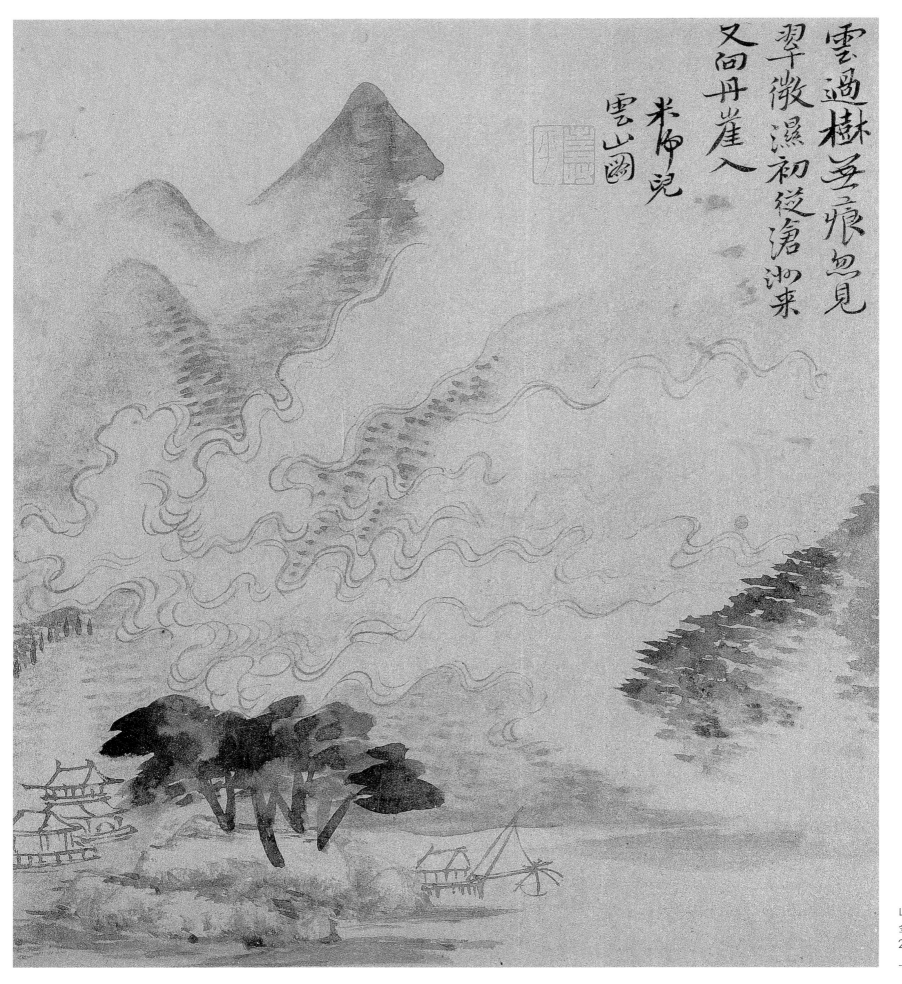

雲過樹無痕忽見
翠千微濕初從滄沙來
又向丹崖入

米仲兒
雲山圖

山水图册之三
金箋墨笔
23.5cm×21cm
上海博物馆藏

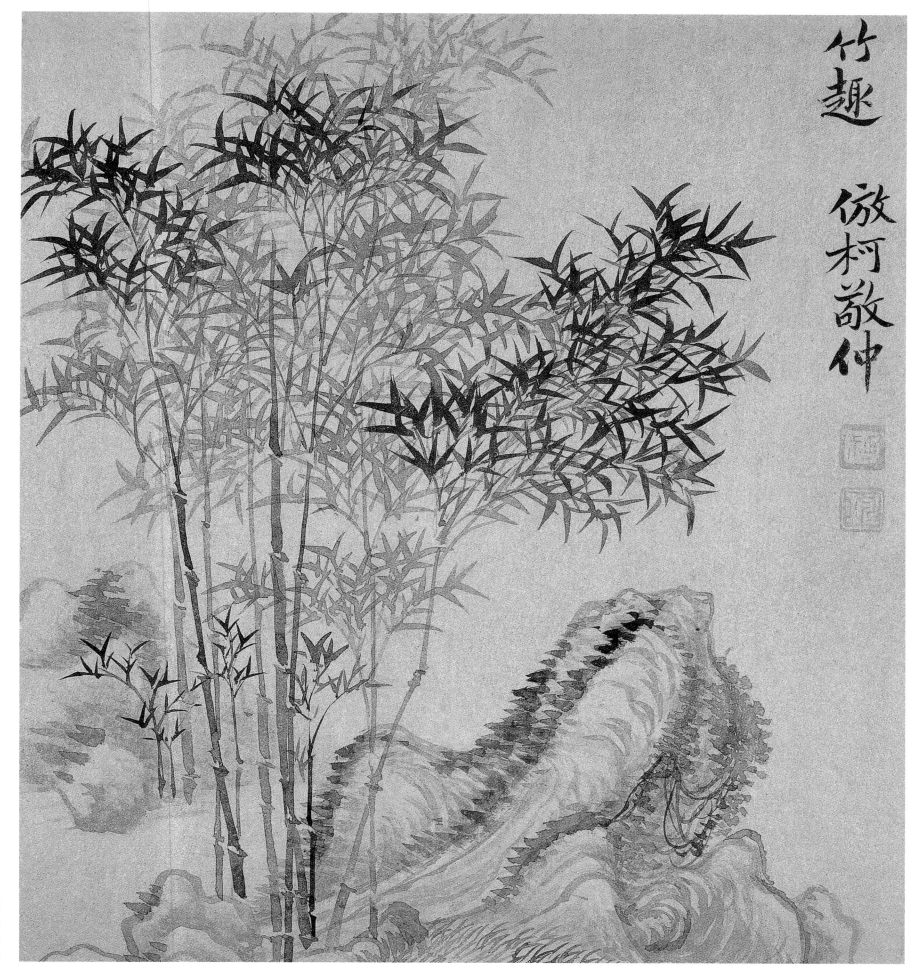

竹趣

傲柯敬仲

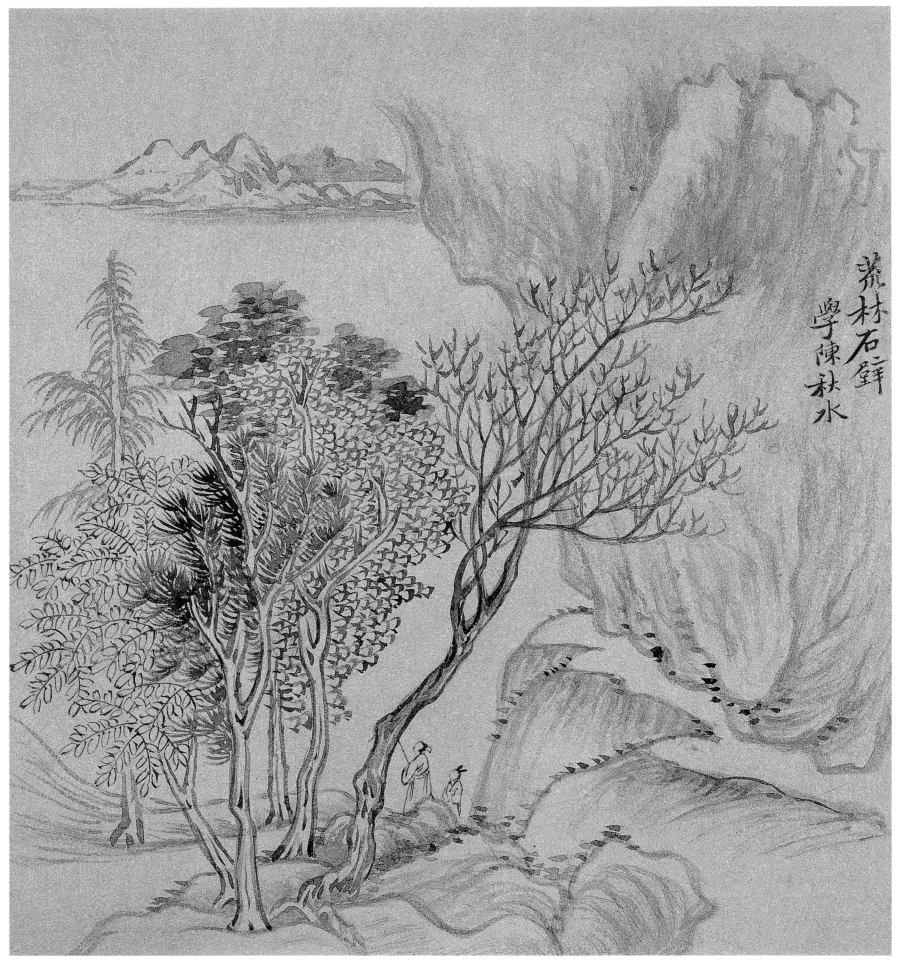

荒林石磴
學陳秋水

山水图册之五
金笺墨笔
23.5cm×21cr
上海博物馆藏

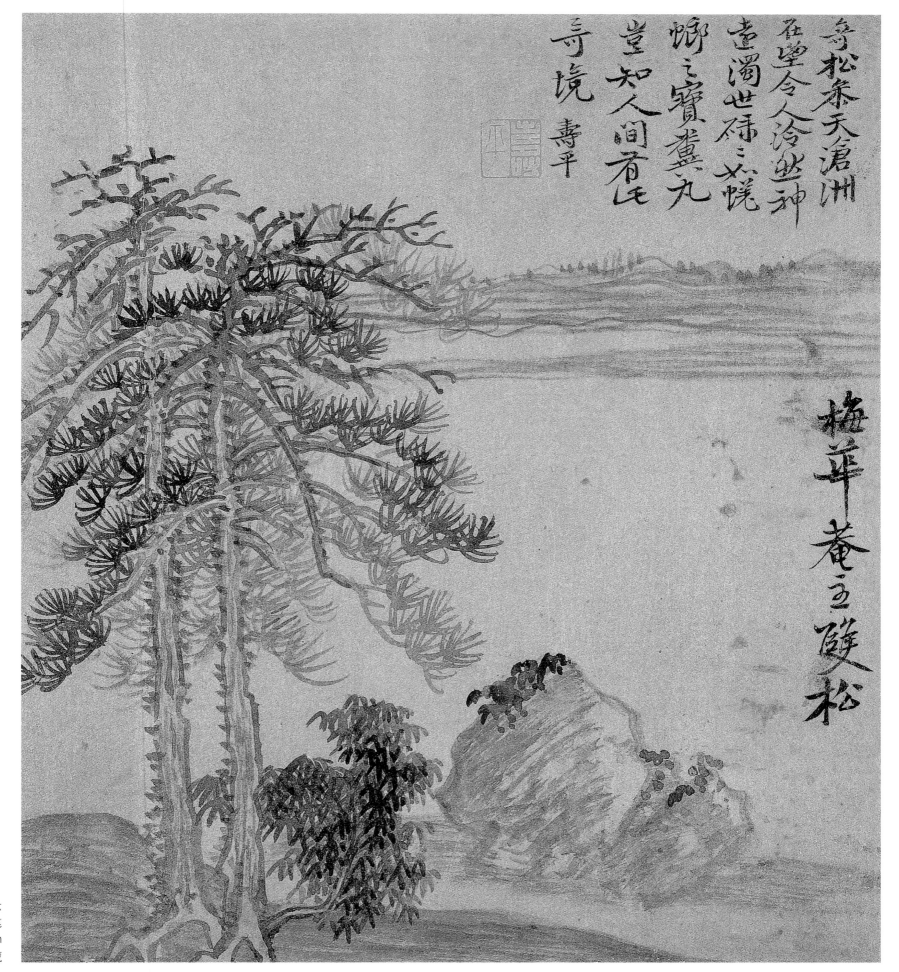

奇松参天沧洲
在望令人泠然神
画濁世禄之娆
卿三寶冀九
堂知人間有此
奇境 壽平

梅華菴主顛松

山水图册之六
金笺墨笔
23.5cm×21cm
上海博物馆藏

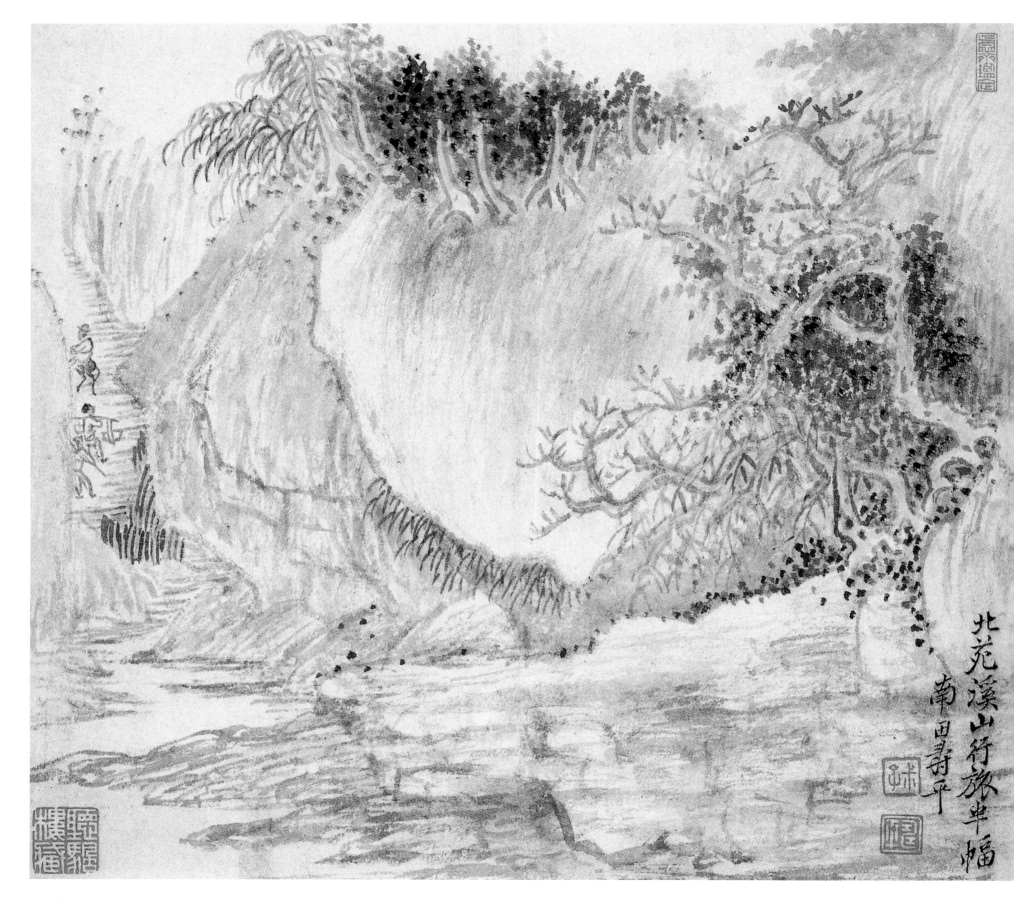

北苑溪山行旅半幅

南田壽平

山水花卉图册之一　纸本设色　23.7cm×26.8cm　苏州博物馆藏

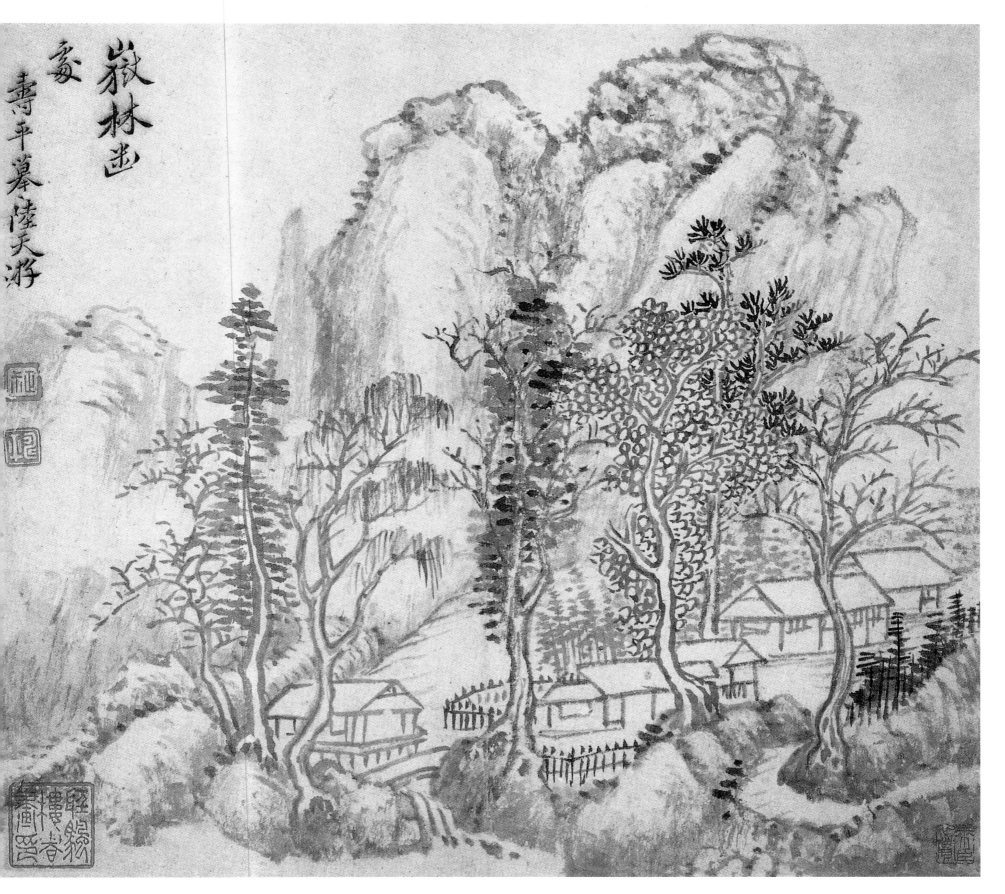

嶽林出
象
壽平摹陸天游

山水花卉图册之二　纸本设色　23.7cm×26.8cm　苏州博物馆藏

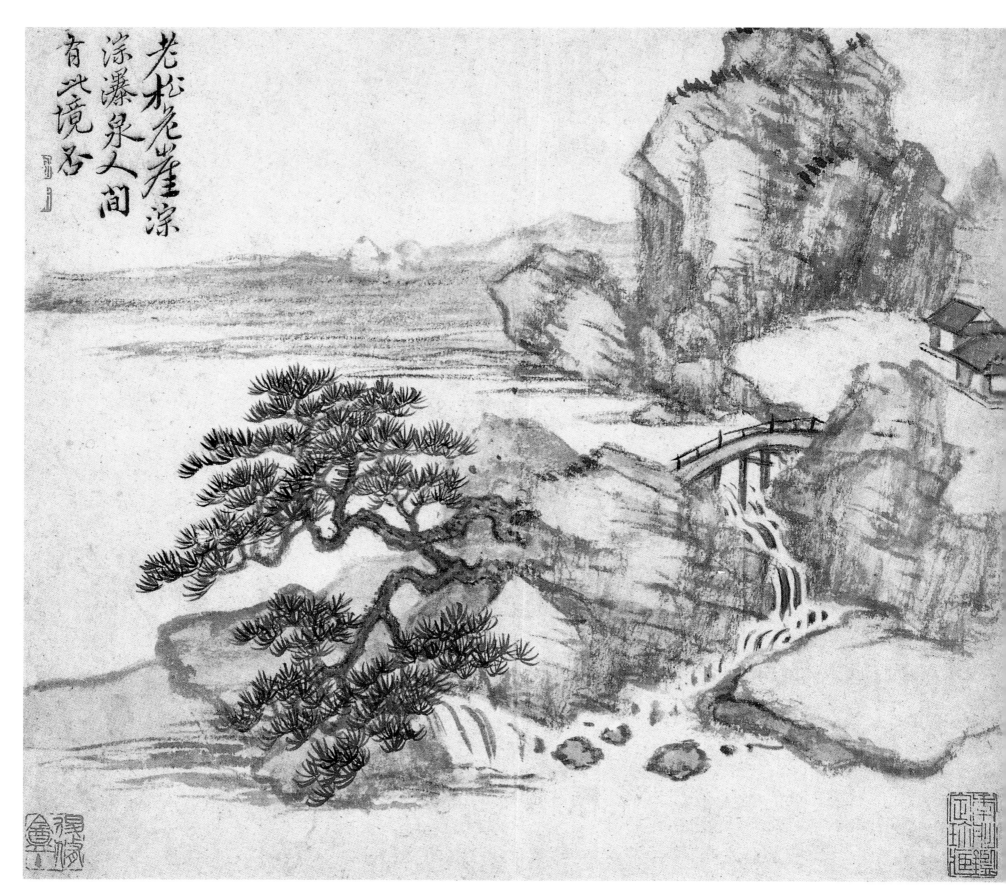

老松危崖深
淙瀑泉人间
有此境君

山水花卉图册之三　纸本设色　23.7cm×26.8cm　苏州博物馆藏

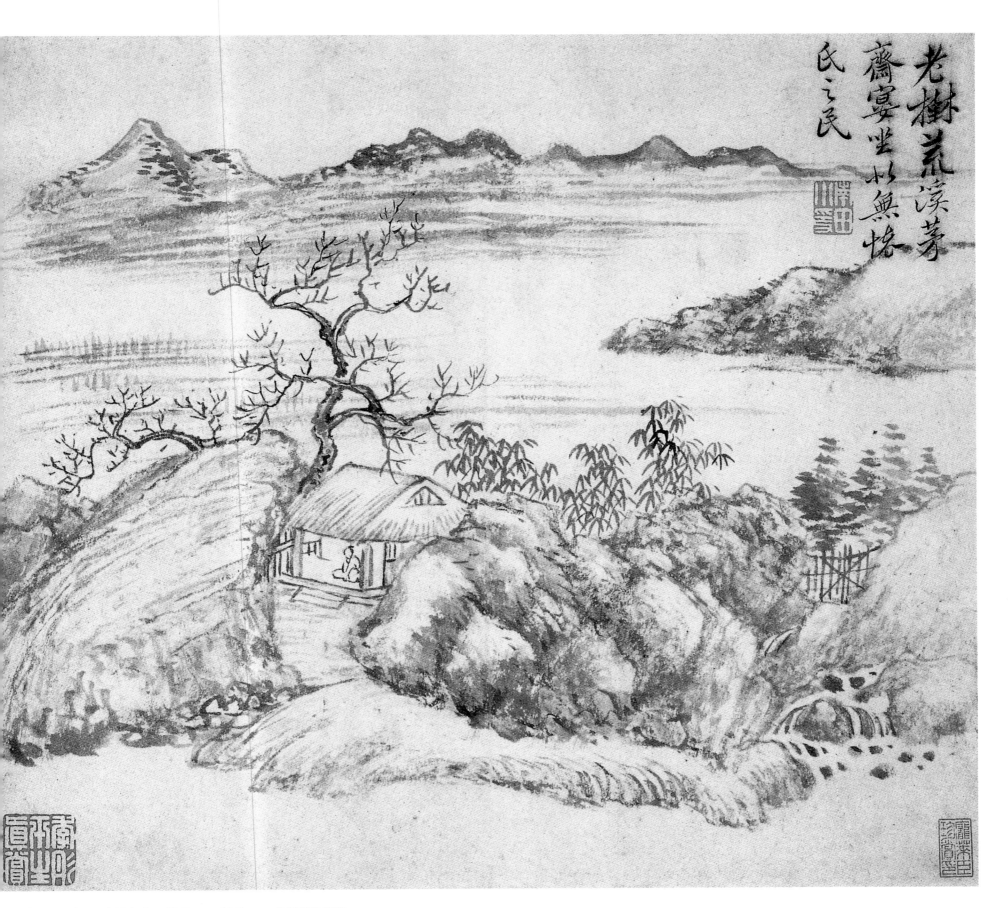

老樹荒溪芽
齋宴坐以無悕
氏之民

山水花卉图册之四　纸本设色　23.7cm×26.8cm　苏州博物馆藏

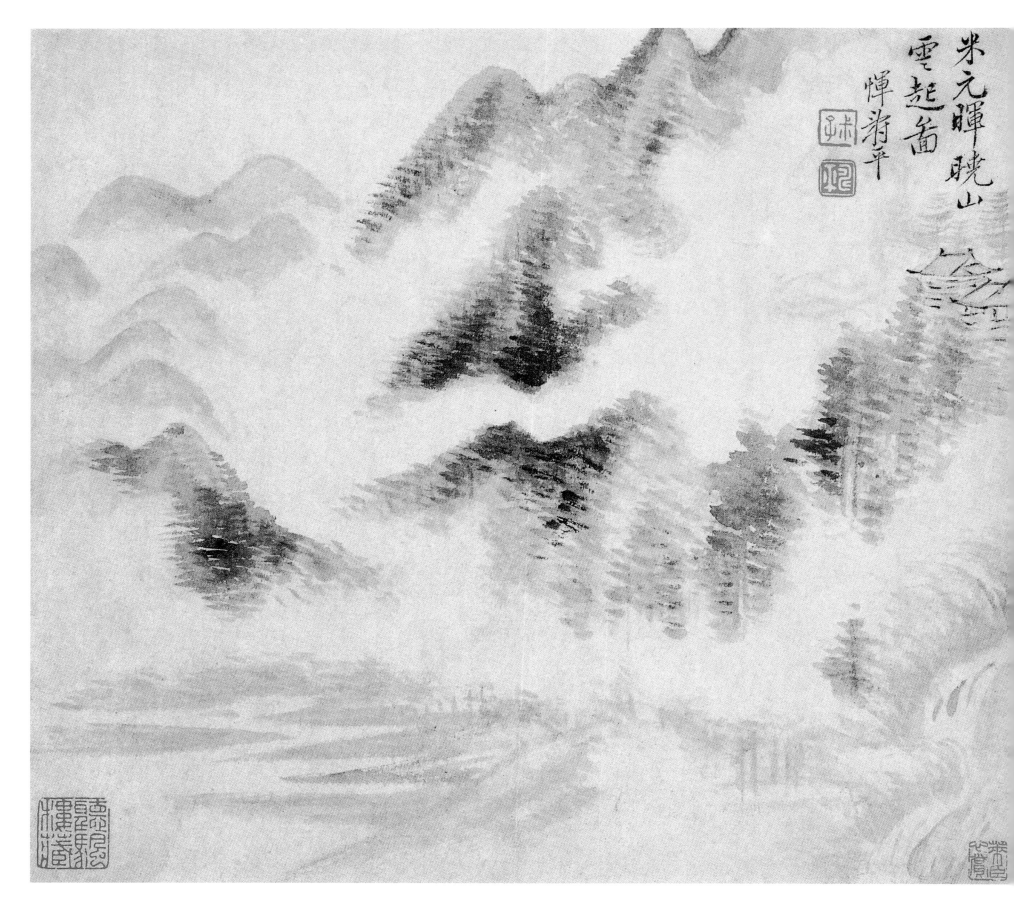

米元暉曉山
雲起畬

惲壽平

山水花卉图册之五　纸本设色　23.7cm×26.8cm　苏州博物馆藏

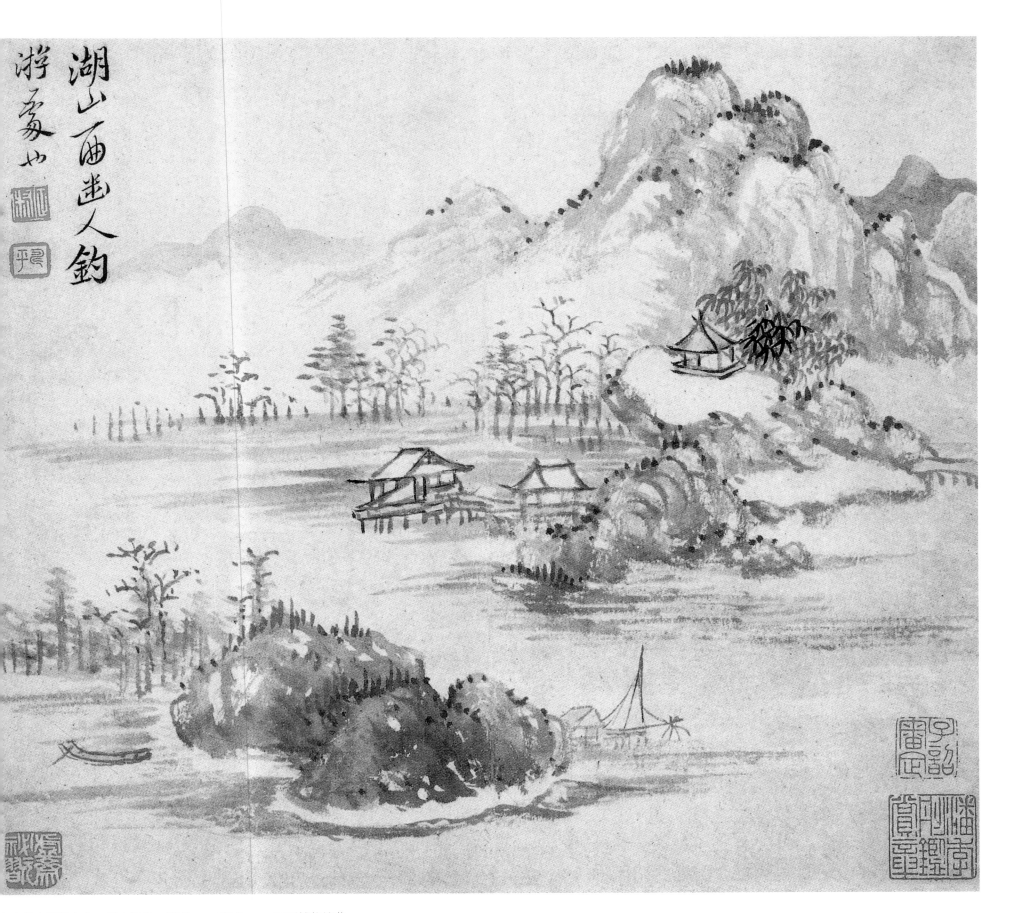

湖山西迤人釣
游戲墨也

山水花卉图册之六　纸本设色　23.7cm×26.8cm　苏州博物馆藏

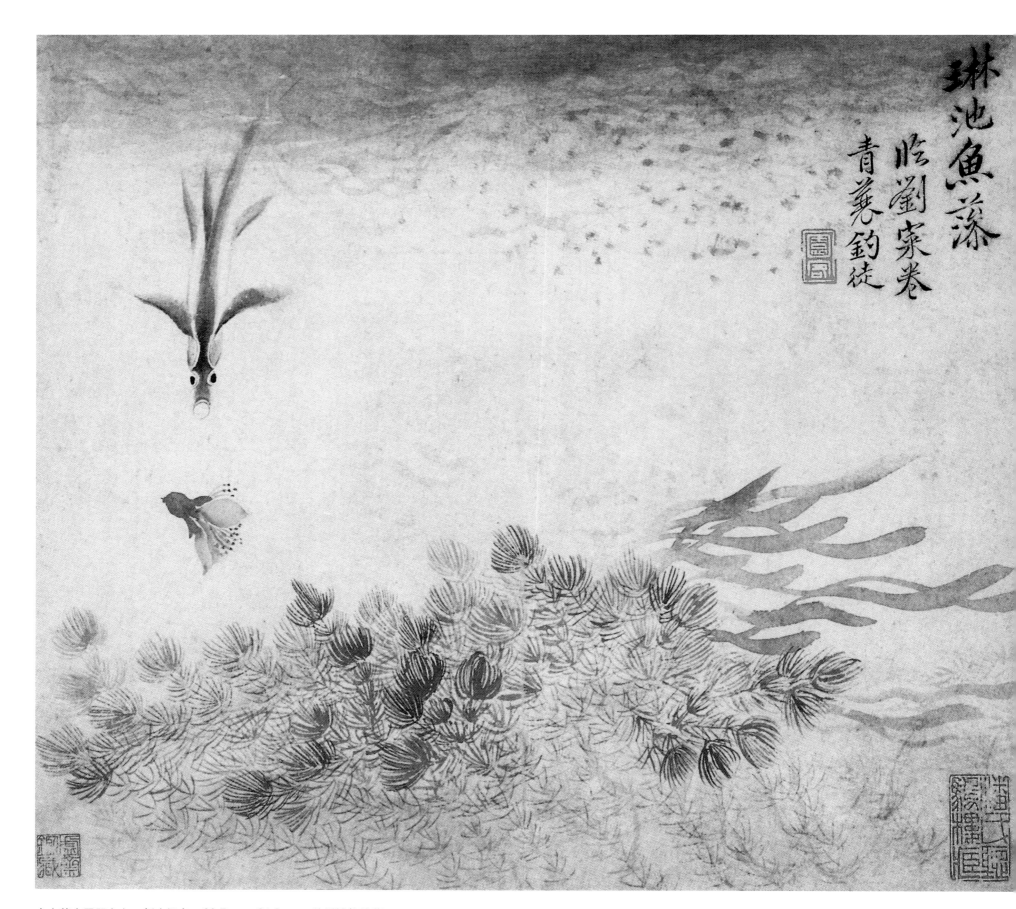

琳池魚藻

臨劉寀卷

青藋釣徒

山水花卉图册之七　　纸本设色　　23.7cm×26.8cm　　苏州博物馆藏

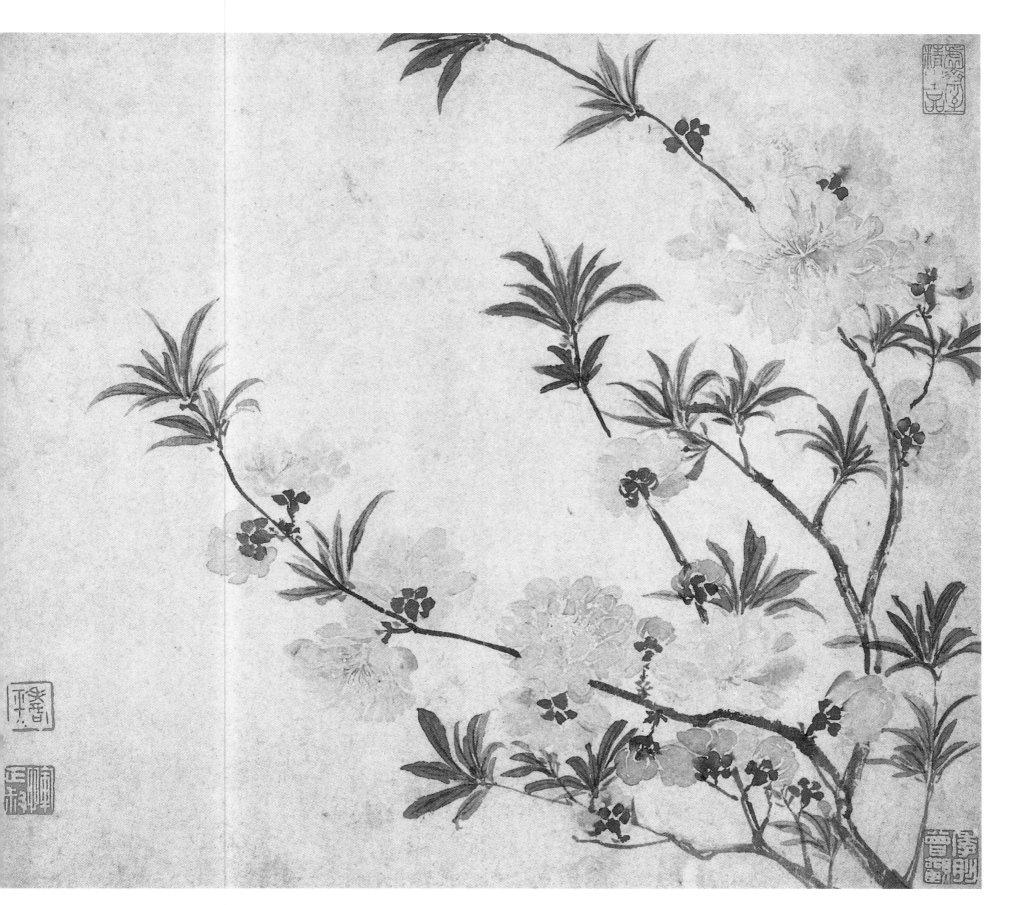

山水花卉图册之八　纸本设色　23.7cm×26.8cm　苏州博物馆藏

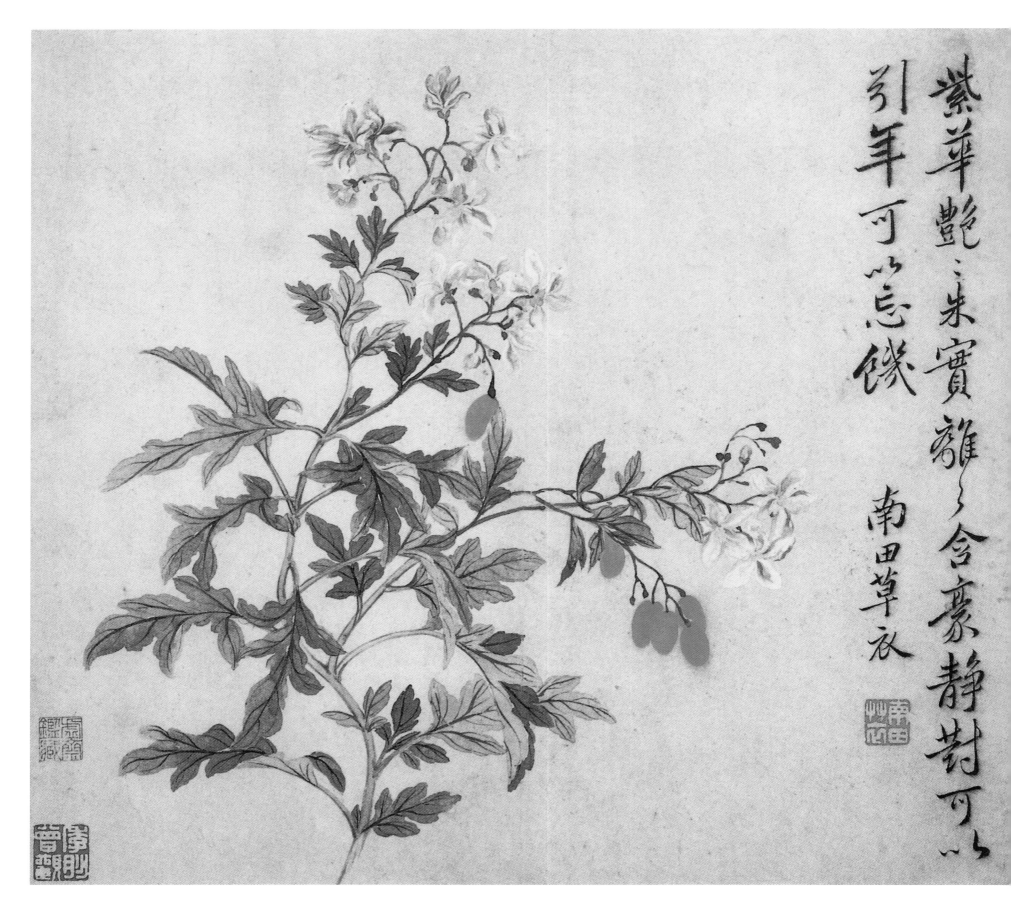

繁華艷ゝ朱實離ゝ含豪靜對可以
引年可以忘饑　南田草衣

山水花卉图册之九　纸本设色　23.7cm×26.8cm　苏州博物馆藏

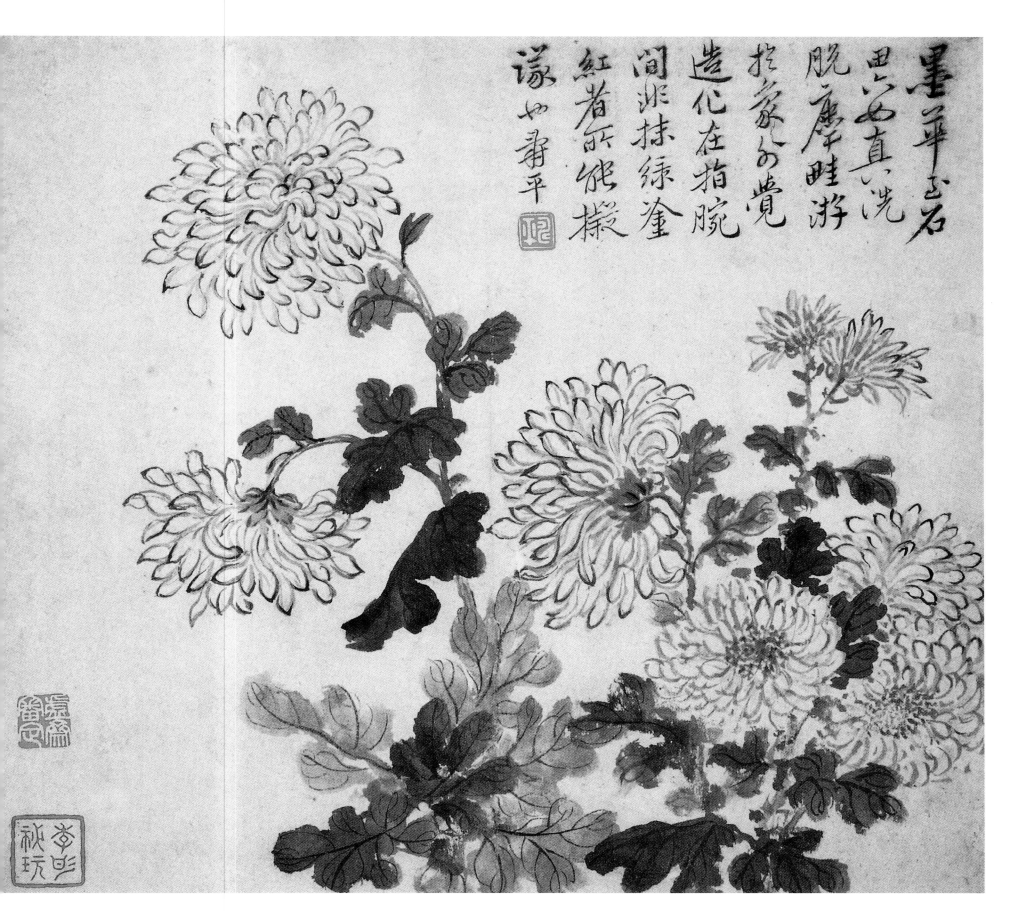

墨华玉石
恩沼真洗
脱盡雖游
拈家の覺
造化在指腕
間泝抹綠鉴
紅者所彼檬
濛也翁平

山水花卉图册之十　纸本设色　23.7cm×26.8cm　苏州博物馆藏

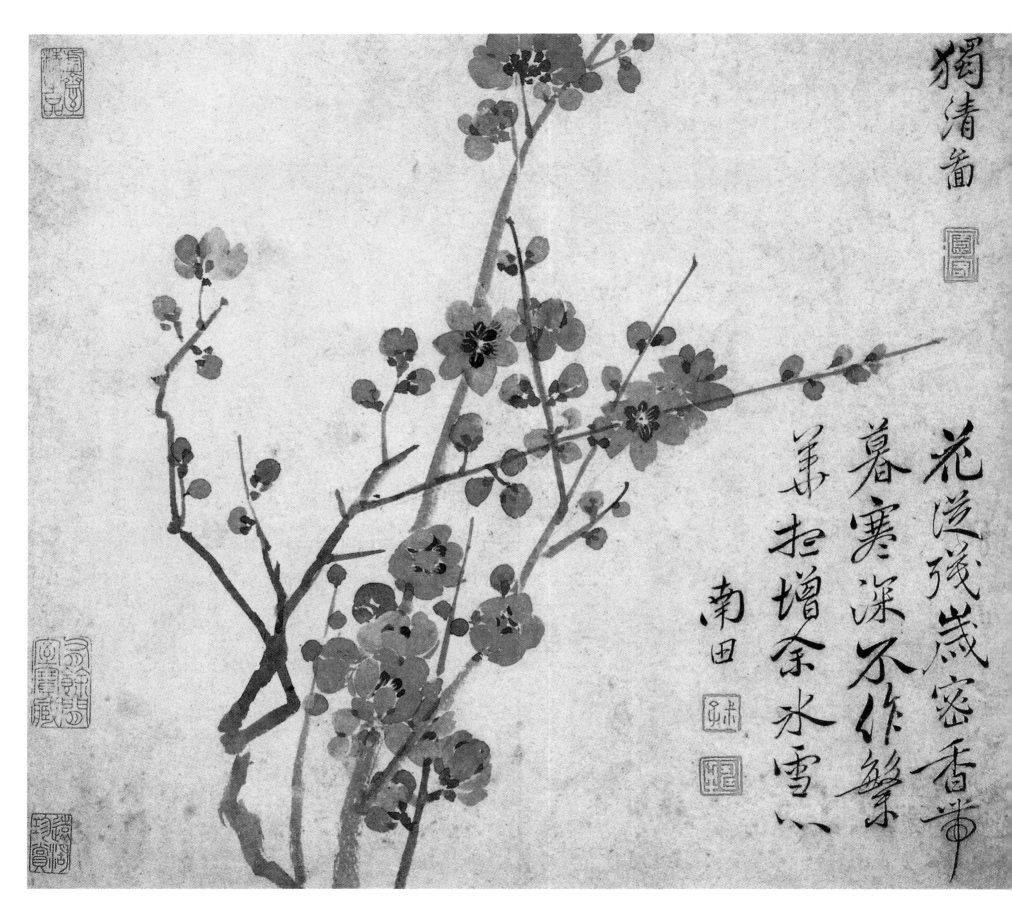

獨清畫

花滋殘歲密香牽
暮寒深不作繁
簫拍增余水雪
南田

山水花卉图册之十一　纸本设色　23.7cm×26.8cm　苏州博物馆藏

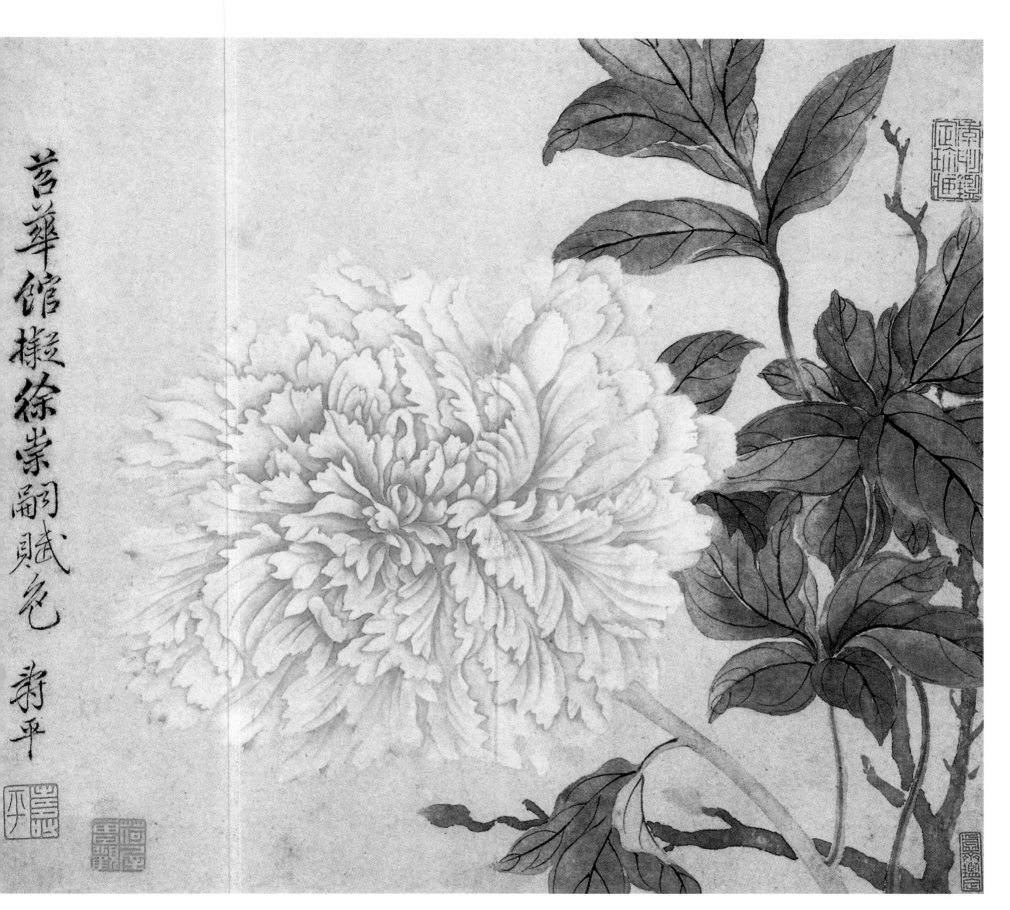

蓉翠馆拟徐崇嗣赋色 寿平

山水花卉图册之十二　纸本设色　23.7cm×26.8cm　苏州博物馆藏

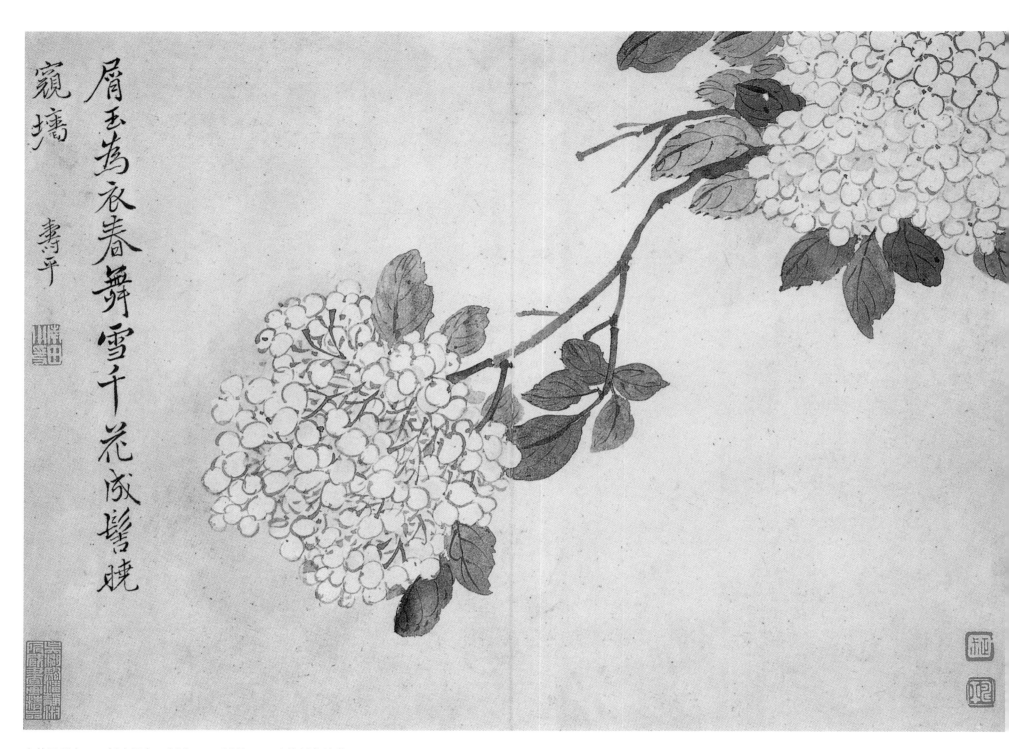

屑玉為衣春舞雪千花成髻曉

窺墻

壽平

春花圖册之一　紙本設色　26.3cm×35.7cm　上海博物館藏

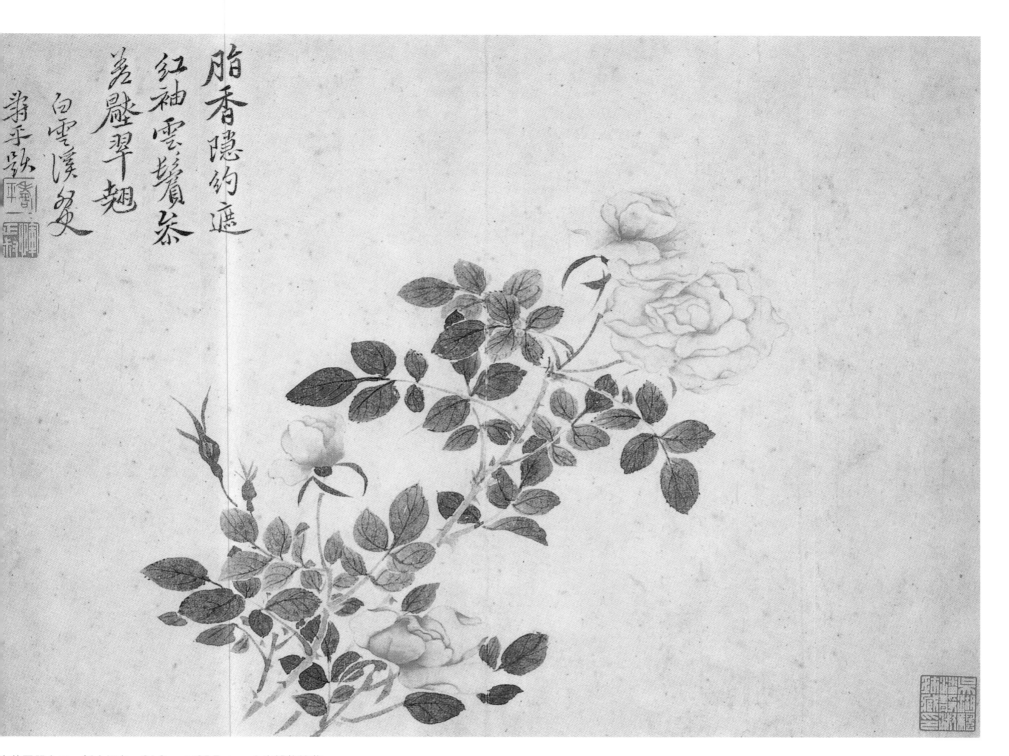

脂香隱約遮
紅袖雲鬢茶
若戲翠翹
白雲溪外
翁壽平題

春花图册之二　纸本设色　26.3cm×35.7cm　上海博物馆藏

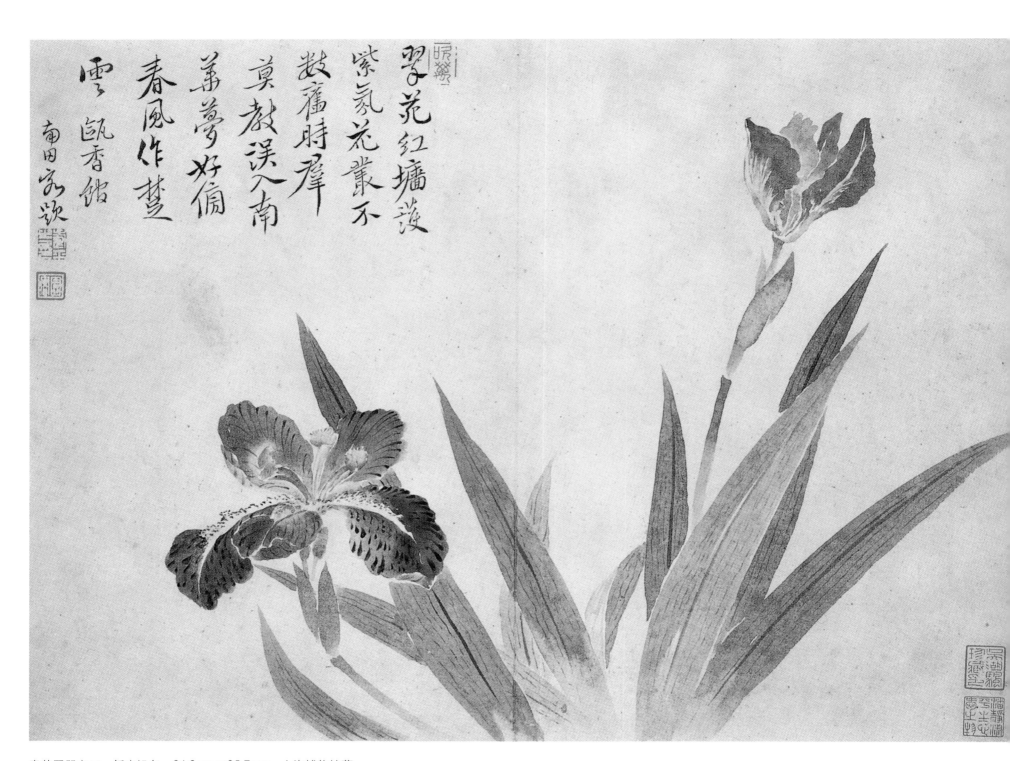

翠茂红墙护
紫气花丛不
数丛时群
莫教溪入南
萧梦好倚
春风作丛
雪凯香馆
南田家歗

春花图册之三　纸本设色　26.3cm×35.7cm　上海博物馆藏

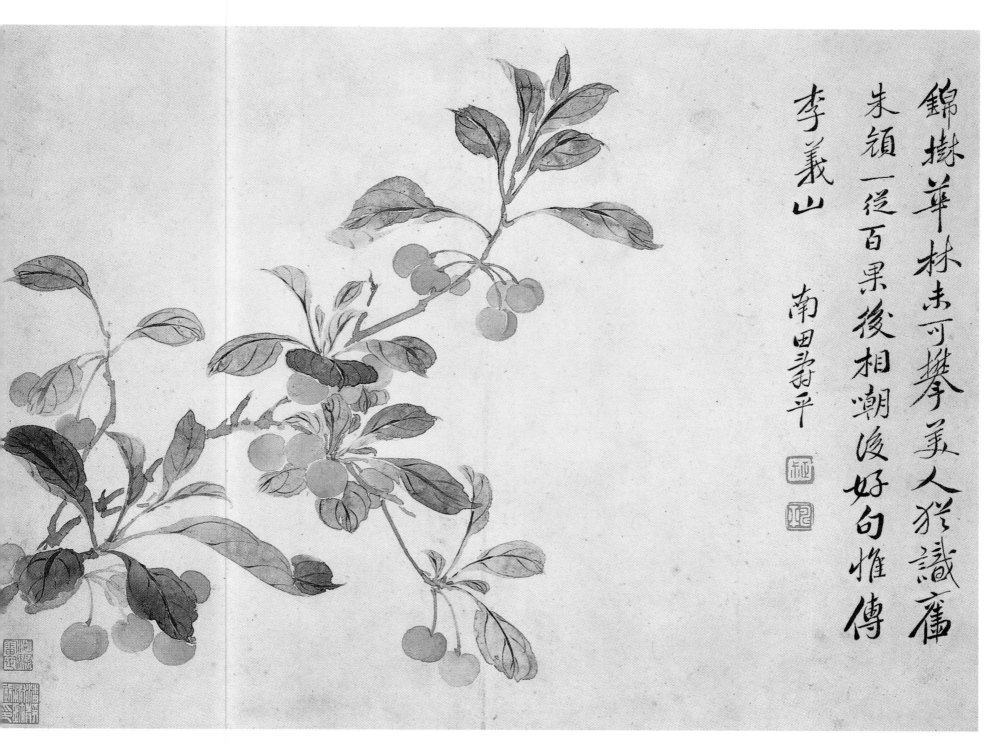

錦嶽華林未可攀　美人猶識舊
朱顏　一從百果後相潮後好句惟傳
李義山　南田翁平

春花图册之四　纸本设色　26.3cm×35.7cm　上海博物馆藏

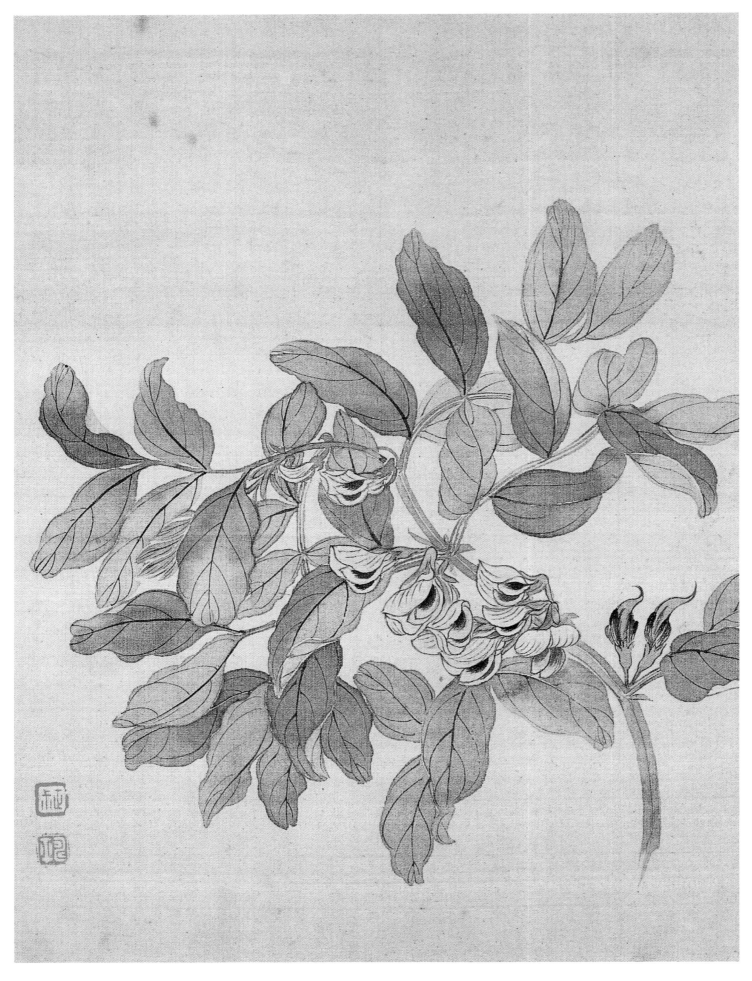

花卉图册之一
绢本设色
29.9cm×22.7cm
上海博物馆藏

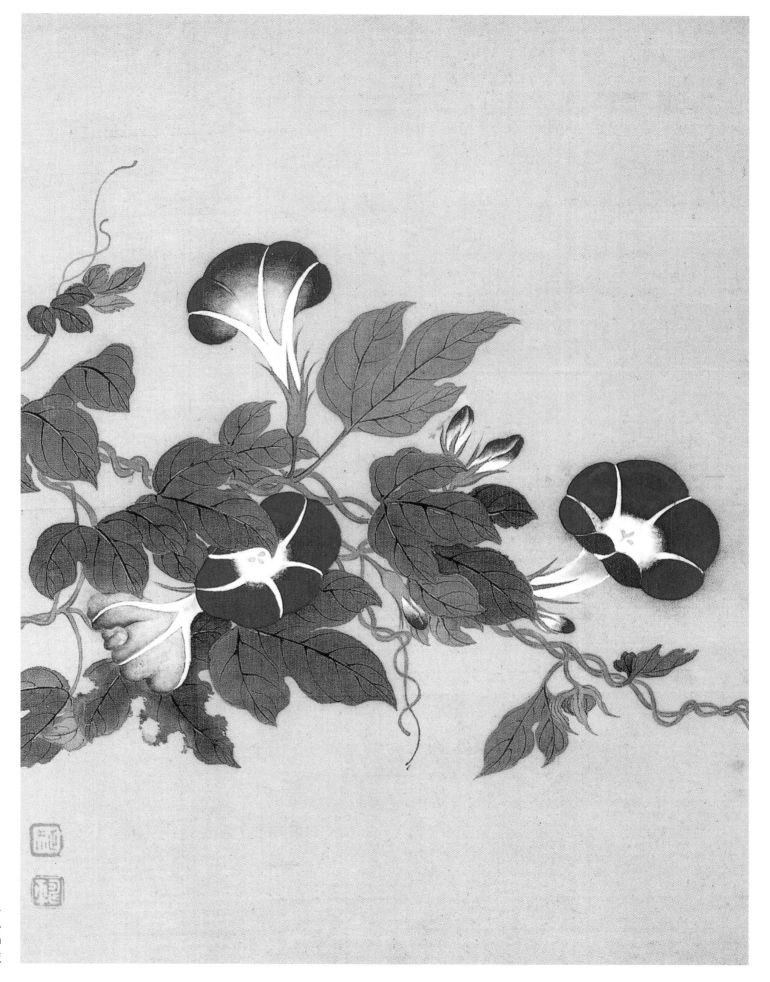

花卉图册之二
绢本设色
29.9cm×22.7cm
上海博物馆藏

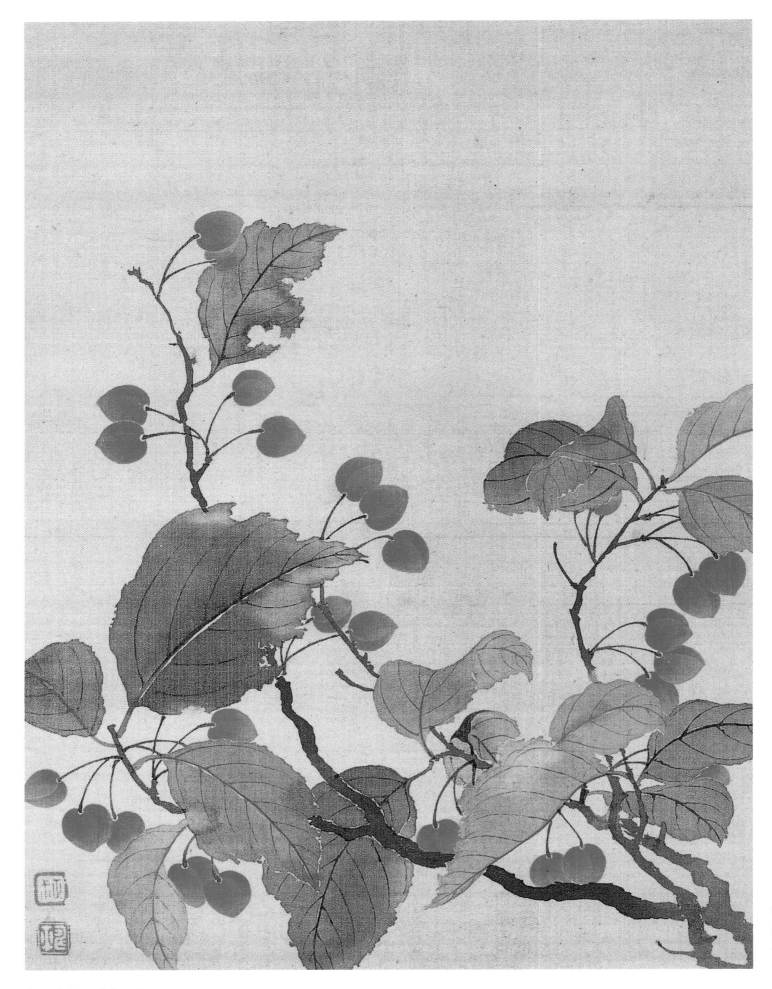

花卉图册之三
绢本设色
29.9cm×22.7cm
上海博物馆藏

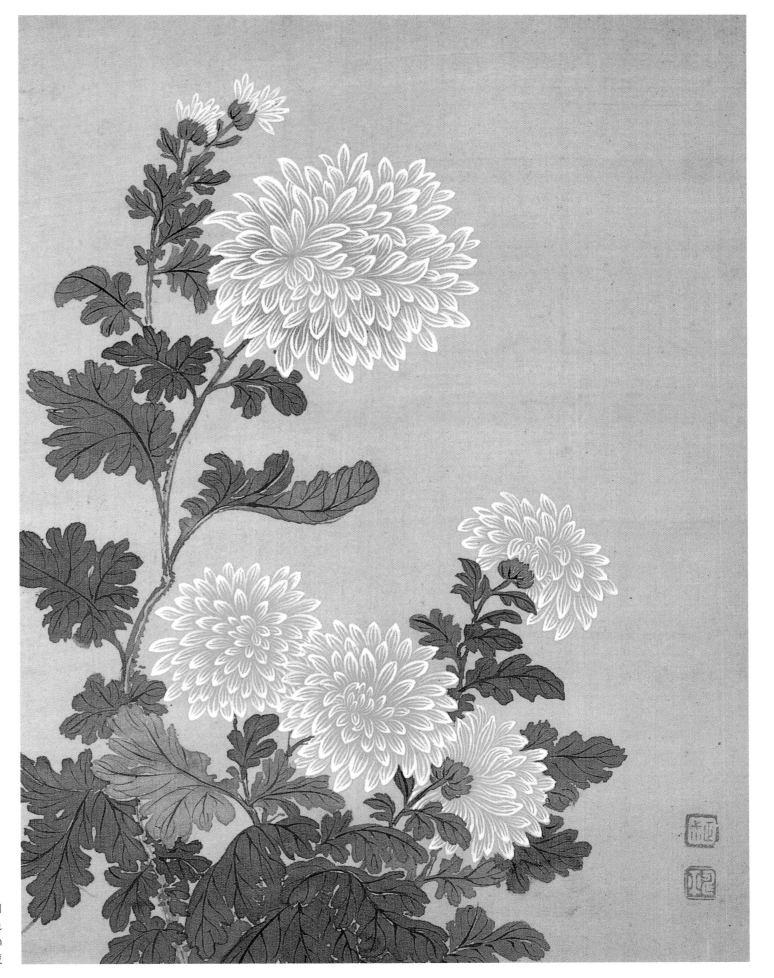

花卉图册之四
绢本设色
29.9cm×22.7cm
上海博物馆藏

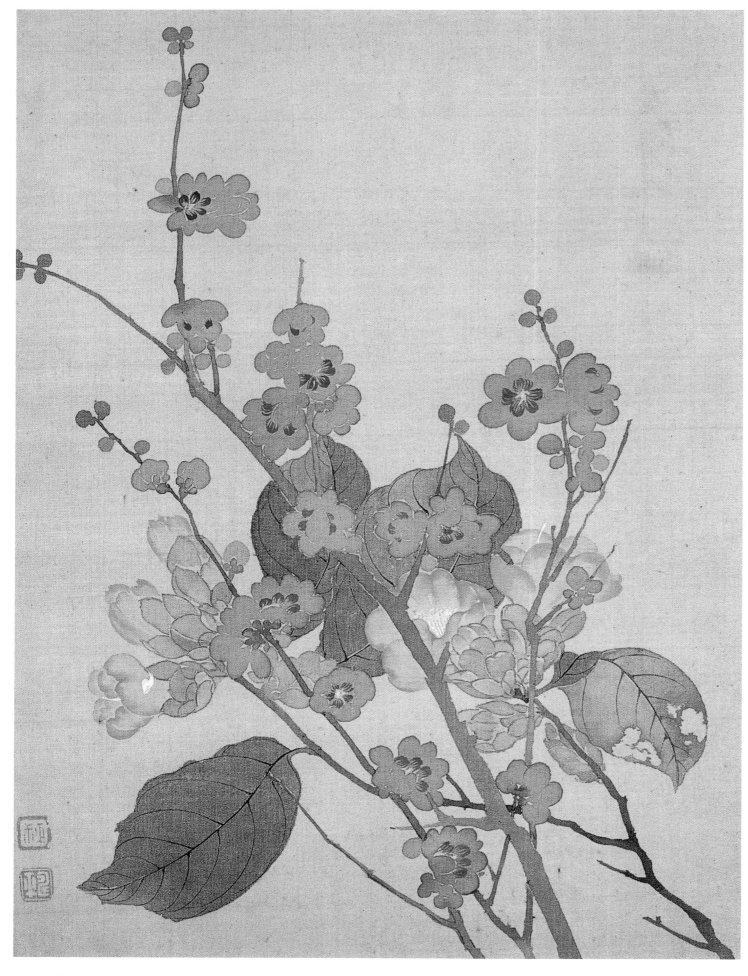

花卉图册之五
绢本设色
29.9cm×22.7cm
上海博物馆藏

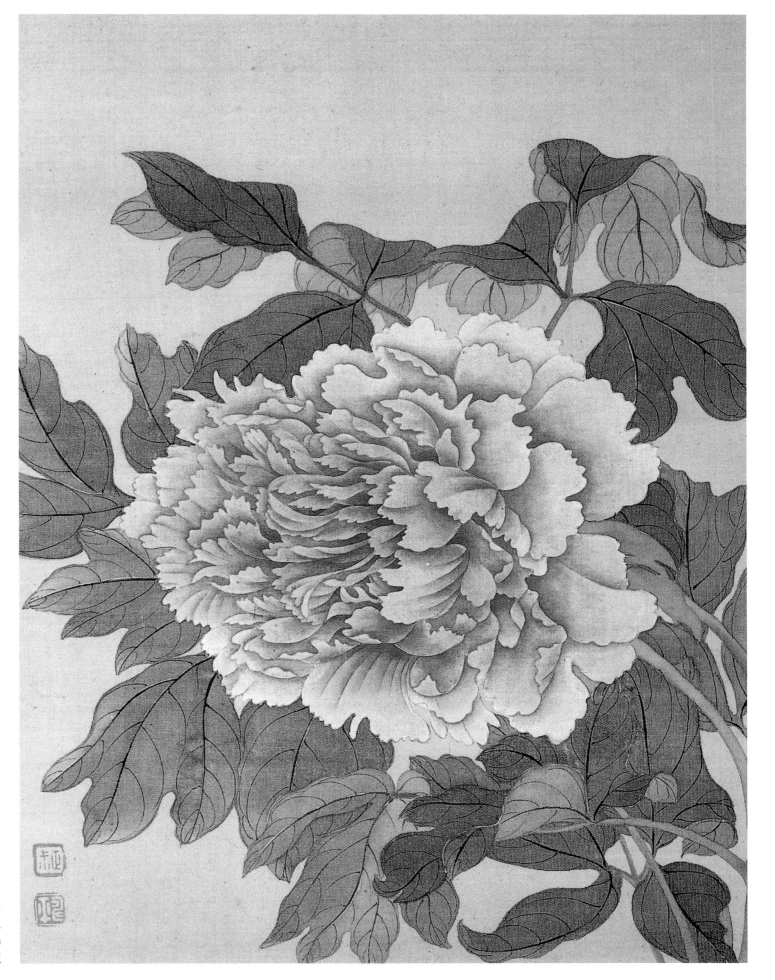

花卉图册之六
绢本设色
29.9cm×22.7cm
上海博物馆藏

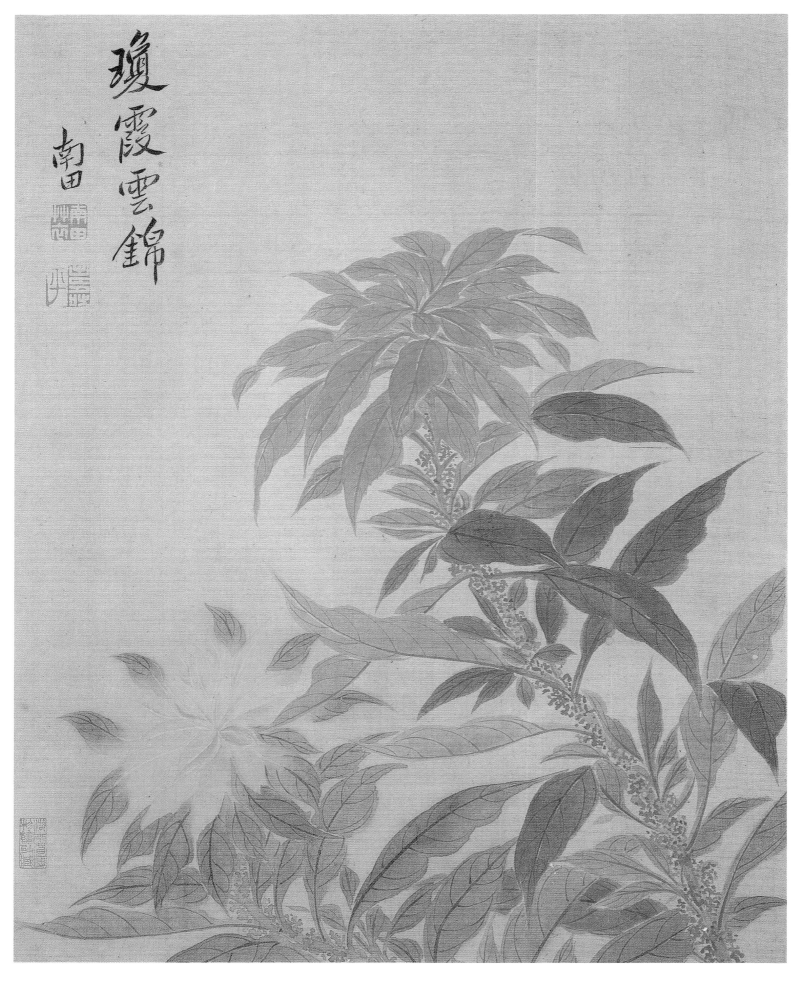

瓊霞雲錦

南田

花卉图册之一
绢本设色
32.5cm×25.5cm
湖南省博物馆藏

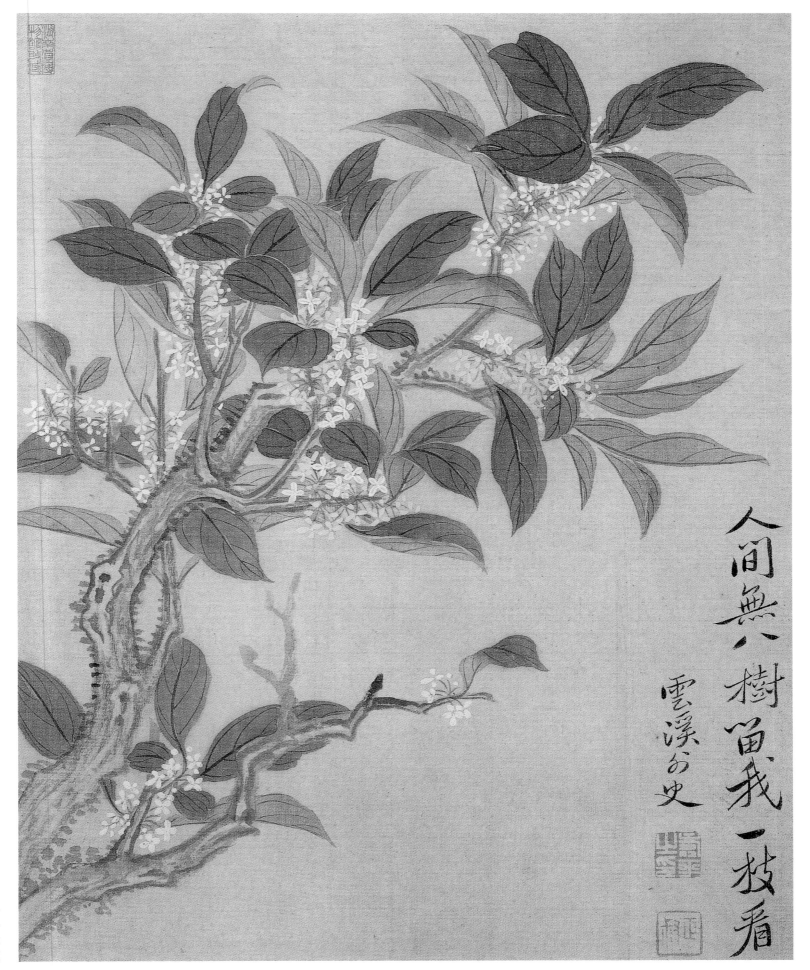

人間無此樹囧我一枝看

雲溪句史

花卉图册之二
绢本设色
32.5cm×25.5cm
湖南省博物馆藏

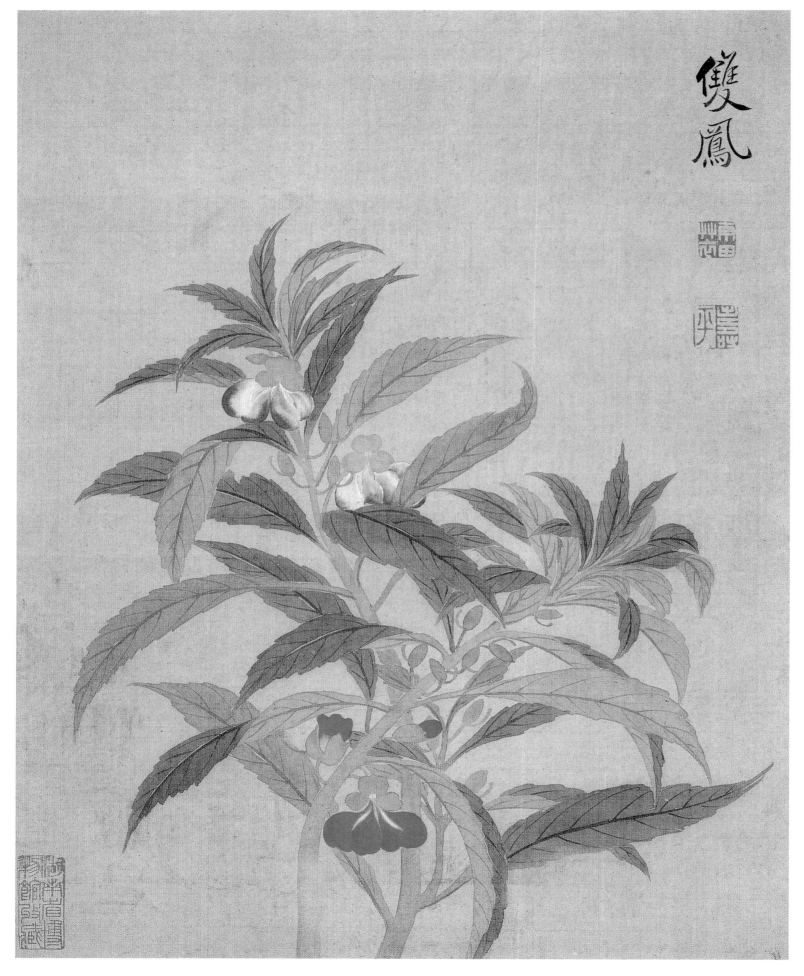

花卉图册之三
绢本设色
32.5cm×25.5cm
湖南省博物馆藏

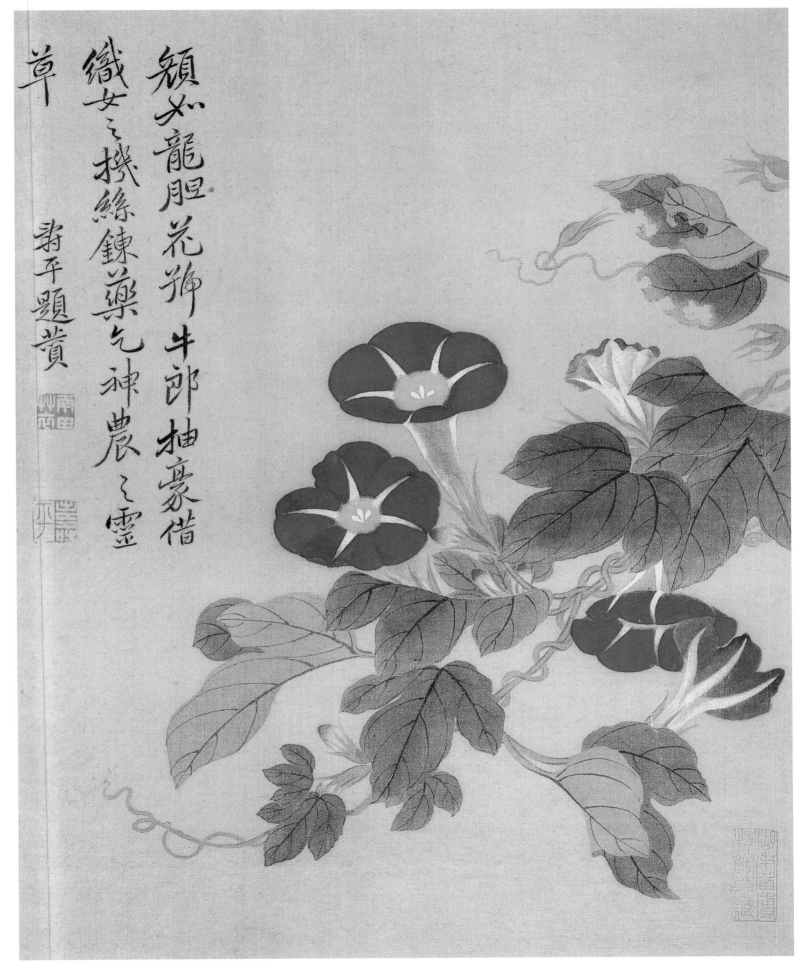

颖如龙胆花孙牛郎抽豪借
织女之机丝錬药气神农之灵
草

寿平题赏

花卉图册之四
绢本设色
32.5cm×25.5cm
湖南省博物馆藏

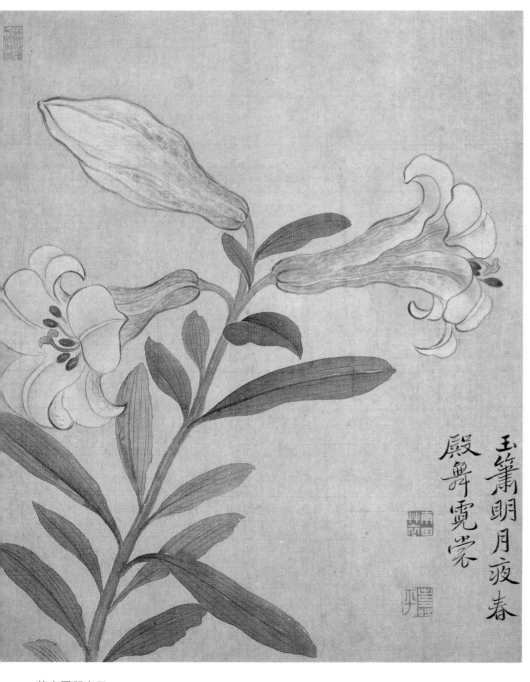

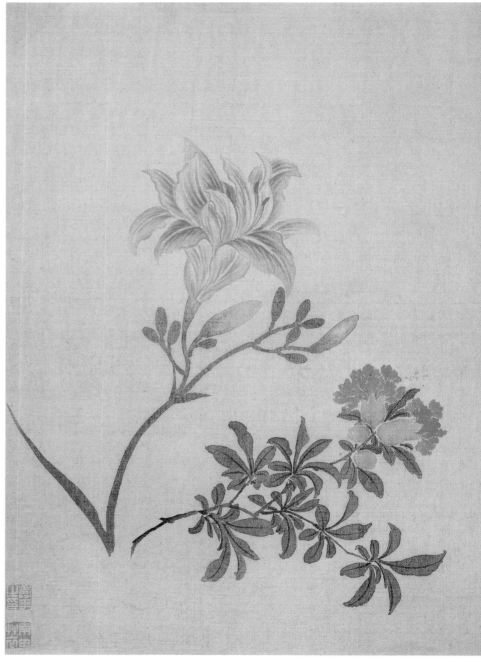

玉簫明月疲春
殿舞霓裳

花卉图册之五
绢本设色
32.5cm×25.5cm
湖南省博物馆藏

花卉图册之六
绢本设色
32.5cm×25.5cm
湖南省博物馆藏

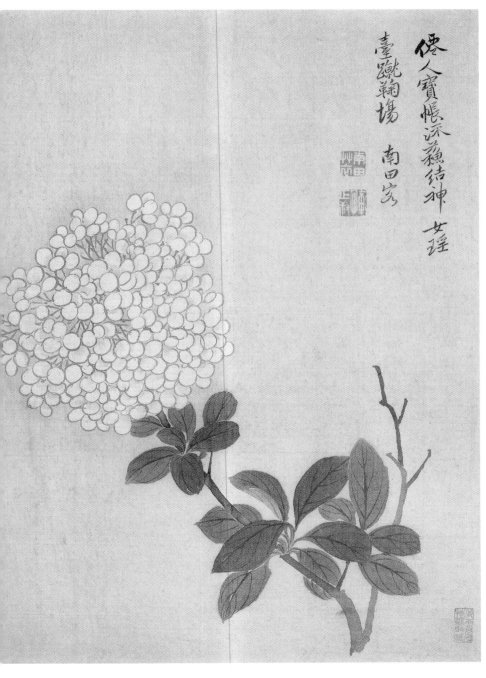

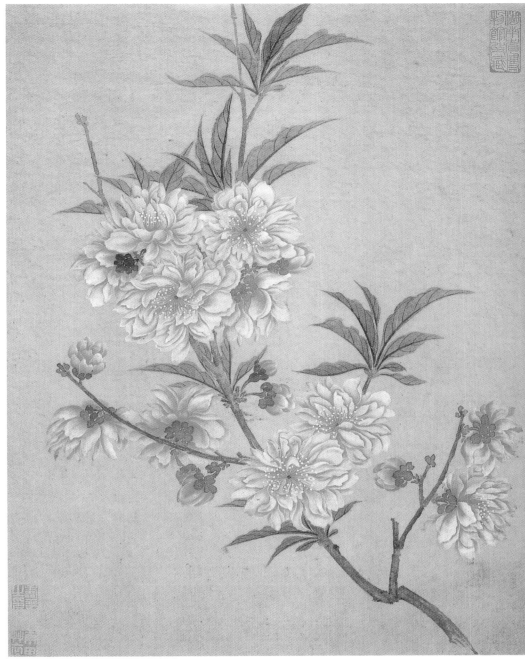

倭人寶帳涂藐結神 女蘿
臺蹟翰場 南田寿

花卉图册之七
绢本设色
32.5cm×25.5cm
湖南省博物馆藏

花卉图册之八
绢本设色
32.5cm×25.5cm
湖南省博物馆藏

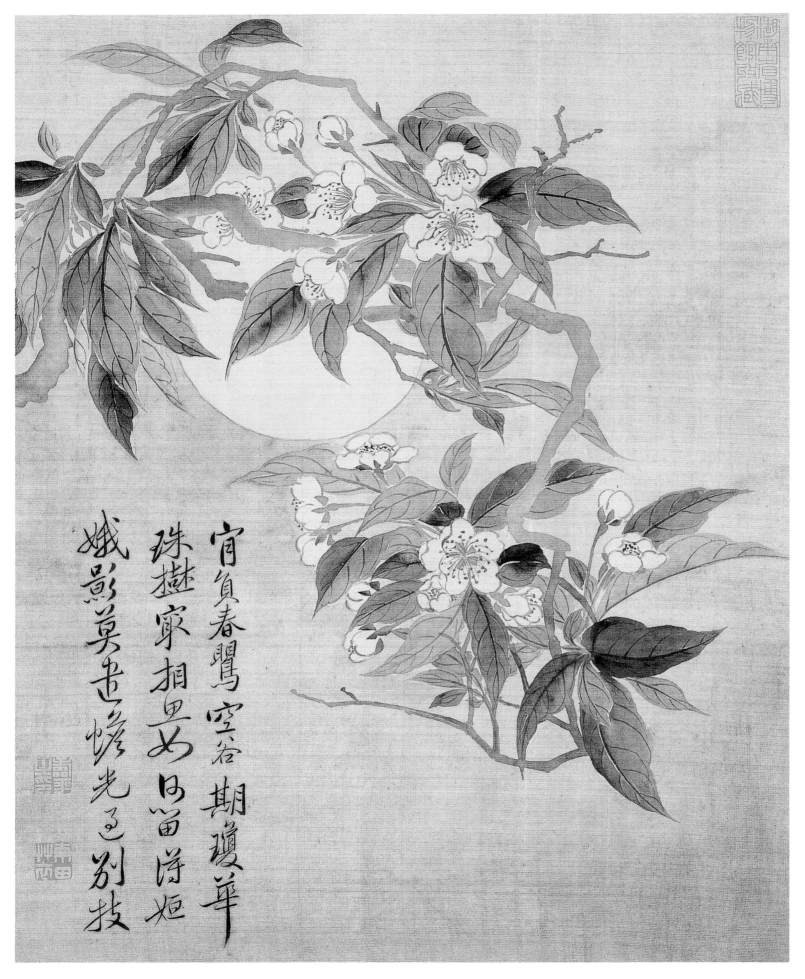

宦負春鸎空谷 期瓊華
珠攢家捆里 日 田 浮 炬
娥影莫 嗟 光 更 別 技

花卉图册之九
绢本设色
32.5cm×25.5cm
湖南省博物馆藏

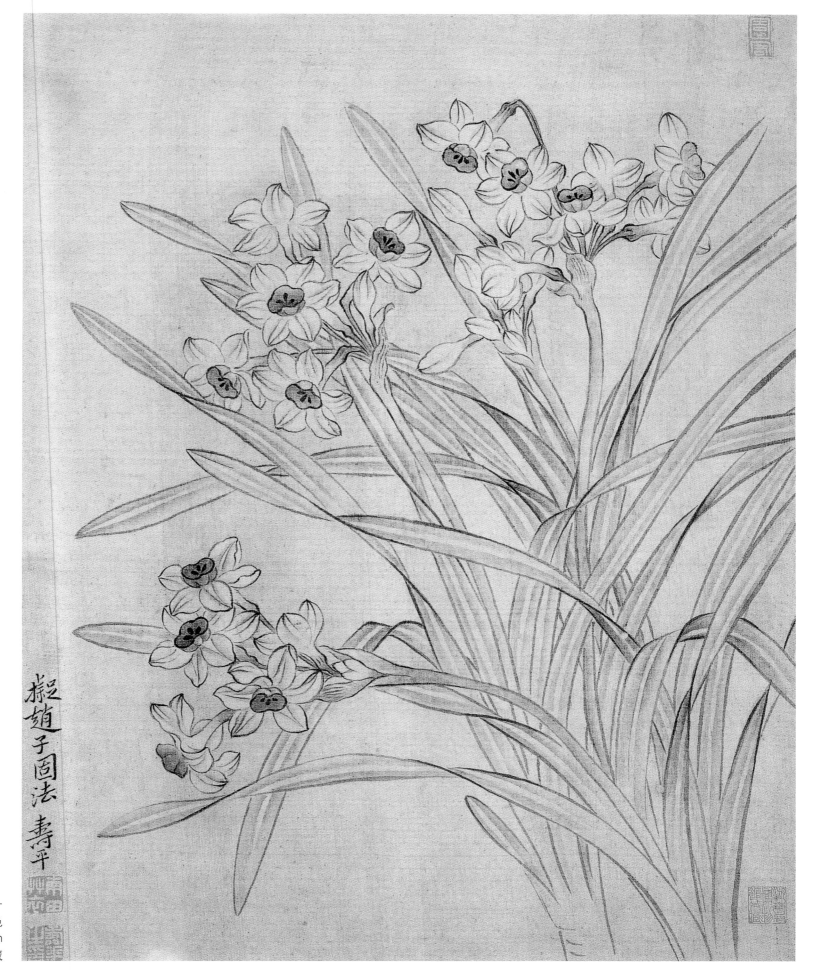

拟赵子固法 寿平

花卉图册之十
绢本设色
32.5cm×25.5cm
湖南省博物馆藏